沃兴华书法论著集

对联书法创作

沃兴华 著

上海古籍出版社

图书在版编目（CIP）数据

对联书法创作 / 沃兴华著 . —上海：上海古籍出版社，2021.1（2023.2重印）

（沃兴华书法论著集）

ISBN 978－7－5325－9850－2

Ⅰ . ①对… Ⅱ. ①沃… Ⅲ . ①汉字－书法创作 Ⅳ . ①J292.1

中国版本图书馆CIP数据核字（2020）第272168号

沃兴华书法论著集

对联书法创作

沃兴华 著

上海古籍出版社出版发行

（上海市闵行区号景路159弄1-5号A座5F 邮政编码201101）

（1）网址：www. guji. com. cn

（2）E－mail：guji1@guji. com. cn

（3）易文网网址：www. ewen. co

上海展强印刷有限公司印刷

开本889×1194 1/16 印张10.75 插页2 字数268,000

2021年1月第1版 2023年2月第2次印刷

印数：3,301—4,600

ISBN 978－7－5325－9850－2

J·636 定价：52.00元

如有质量问题，请与承印公司联系

电话：021-66366565

前　言

2020年春季，疫病肆虐，宅在家里。主要工作一是整理以前写的对联作品，选出46件，然后在此基础上，根据字体和书体的变化要求，又创作了79件，合起来总共125件。二是翻检历年积笥，挑出部分文章，笔则笔，削则削，整理出几万字的文稿。现在将这两部分成果汇总起来，编集成册，取名为《对联书法创作》。

对联的历史很悠久，追根溯源，有两个传统。一个是联句，它的发展经过三个阶段，先是古代诗文辞赋中的对偶，然后是骈偶，发展到唐代的律偶则高度成熟，臻于完美。另一个是桃符，从先秦开始，民间流传着一种风俗，把写有神荼和郁垒名字的桃符悬挂在门户的两边，用来驱除厉鬼。这两个传统到了唐末五代开始合流。后蜀的孟昶在桃符上书写联句以示吉庆，结果出现了真正意义上的对联，他写的"新年纳余庆，嘉节号长春"，被看作是对联的首创。

到了明代中后期，私家园林兴起，对联开始被镌刻在各种各样的楹柱上，并且还被悬挂在厅堂中央书画作品（即所谓"中堂"）的两边，开始作为艺术品展示，供人欣赏品味。由此，在广大书法家的积极参与下，对联书法蓬勃地发展起来了。

对联幅式长，字数少，字形大，字体端严，与传统帖学的小字行草和流美风格截然不同，为了写好对联，人们开始把取法对象从法帖转向六朝碑版和秦篆汉隶，风格追求也从法帖流畅、潇洒、遒美、雅致的书卷气，转移到碑版苍茫、浑厚、博大、雄强的金石气，最后促成了书法艺术从帖学到碑学的转变。

对联分开来悬挂，上下联之间有较大的间隔，为了避免被看作是两件作品，创作时必须想办法强调它的整体感。阿恩海姆在《艺术与视知觉》一书中说："眼睛的扫描是由相似性因素引导着的，画面上某些部分之间的关系看上去比另外一部分之间的关系更加密切，主要原因在于它们之间的相似性。"这种相似性能够强化作品的整体感，因此对联中上下联的字体、大小和字距都比较一致，这是传统的写法。

到了今天，情况发生变化，现代建筑与明清建筑截然不同，装潢风格天差地别，楹联没有了，中堂两边挂对联的形式也显得陈旧了。对联作品一般不再分开来悬挂，上下联并列在一起，这时如果再像以前一样强调一致性，就会因为雷同而显得呆板。因此，今天的对联创作必须强调变化，想办法在上下联的字体、大小和字距等方面营造各种对比关系，变传统的"分而有合"（重点在合，强调一致性）为"合而有分"（重点在分，强调变化）。

展示空间和展示方式的变化提出了新的创作要求：怎么处理好分与合这一

对矛盾？这是对当代书法家应变能力的挑战。因为"合而有分"的问题很复杂，会因着不同字体和不同风格而千变万化，而且它们没有现成的理论和作品范式可以遵循，因此只能依靠实践。齐白石在《搔背图》的题辞中说："上边上边，下边下边。左面左面，右面右面。不是不是，正是正是。"这本书中所有作品都是这样凭感觉写就的。写成之后，曾经想总结一下，整理出几条具体的创作方法，但是面对变化如此之大的一百多件作品，实在为难，也就罢了。而责任编辑小虞则不依不饶，说那就写些创作体会和感想也好，她的意见代表了广大读者的要求，不好推却，于是勉力为之，在每件作品的旁边加上一小段解说和提示性的文字，不知能否帮助大家理解作品的创作方法。

2020 年 3 月 12 日

沃兴华

目　　录

前言……………………………………………………………………………… 1

内编　对联书法创作……………………………………………………… 1

外编……………………………………………………………………… 129
　一、碑学漫谈………………………………………………………… 131
　二、书法漫谈………………………………………………………… 137
　三、路漫漫其修远兮………………………………………………… 148
　四、论形式构成……………………………………………………… 155
　五、论笔法的产生和发展…………………………………………… 162

内 编

**金石乐
书画缘**

这是件意临吴昌硕的作品，取其浑厚沉雄的气息，对其程式化的创作有所规避，具体表现为：点画跌宕舒展，不愿按照既定的直线和曲线走；结体大小疏密，不愿被套在一个模子里塑形；章法上下参差，不愿纵横有列，被安排得整整齐齐。总之强调对比关系，如点画的粗细长短、结体的大小正侧、章法的疏密虚实、用笔的轻重快慢等等，希望以此来增加作品的内涵。

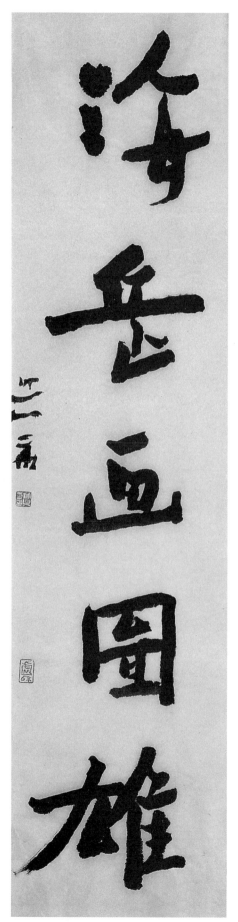 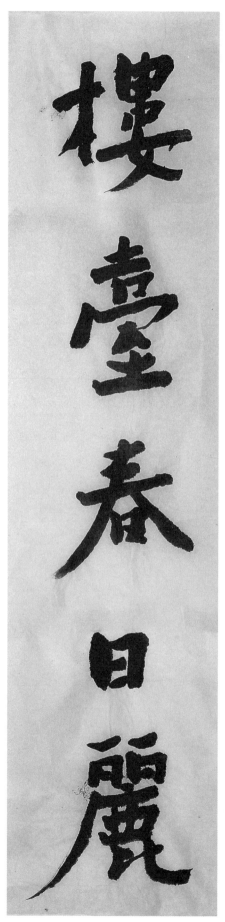

楼台春日丽
海岳画图雄

楷书发展到唐代高度成熟，以后的演变朝两个方向努力：宋、元、明代加以行书化，追求灵动姿媚；清代加以碑版化，追求古朴厚拙。一正一反，自弘一开始强调综合，将行书化与碑版化融为一体，以厚拙为本，灵动为辅，当代楷书的发展应当继续往这个方向努力。

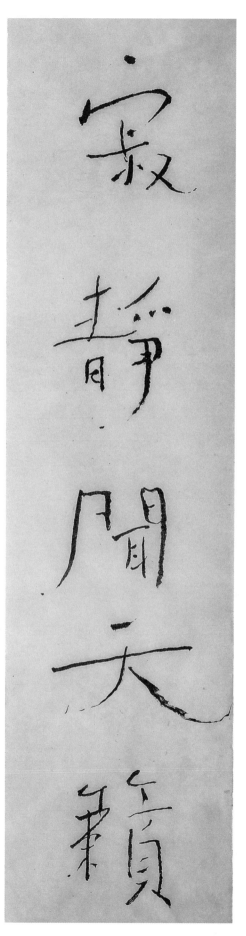

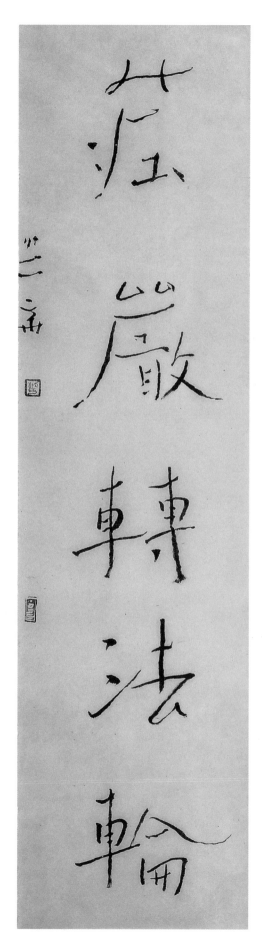

寂静闻天籁
庄严转法轮

写楷书,过分平正容易刻板,过分险绝容易怪诞。最好能达到平正与险绝的对立统一,因为有对立,才会有各种各样的变化;因为能统一,才会使各种变化"发而皆中节,谓之和"(《中庸》)。

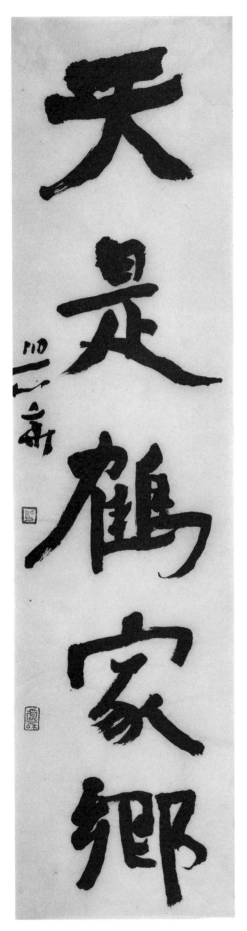

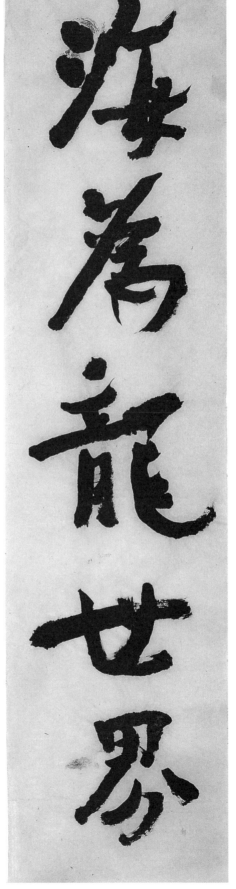

海为龙世界
天是鹤家乡

　　孙过庭《书谱》说："数画并施，其形各异；众点齐列，为体互乖。"米芾说："'三'字三画异。"下联"天是鹤家乡"一行字的左边有许多撇，右边也有三笔捺，这些相同的点画重复出现时，一定要写出粗细长短和收放开合等各种变化，否则千篇一律，没办法看。

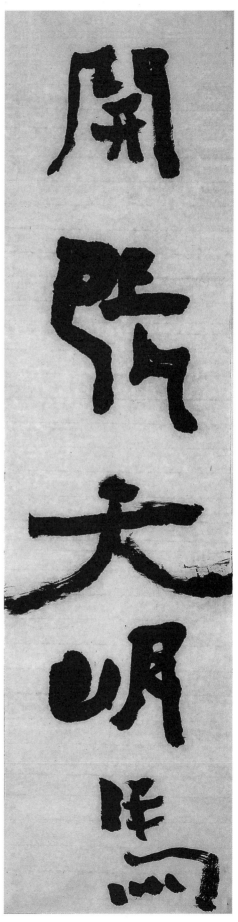

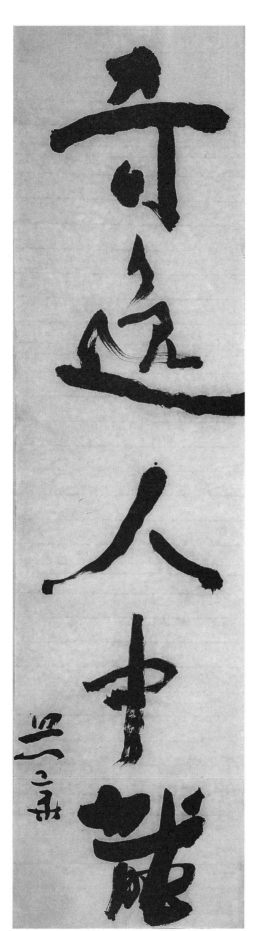

开张天岸马
奇逸人中龙

　　碑学的开张奇
拔，加上帖学的圆
融流畅，其实就是
碑帖结合了。

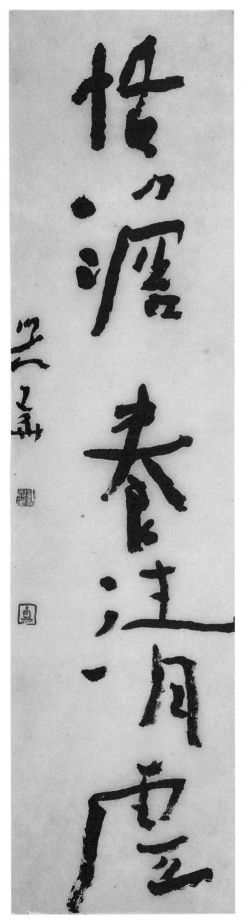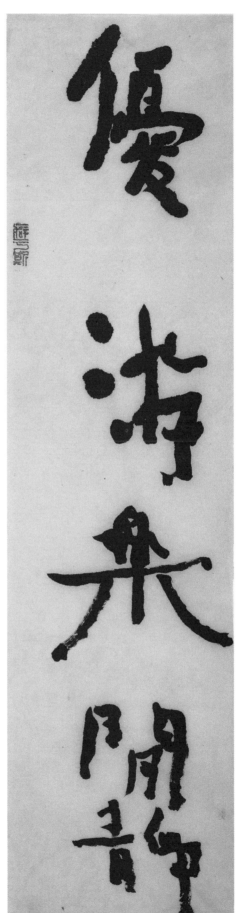

优游乐闲静
恬淡养清虚

书写时受文字
内容的影响，优游、
恬淡、闲静、清虚，运
笔不激不厉，让线条
去散步，有一种心手
双畅的感觉。

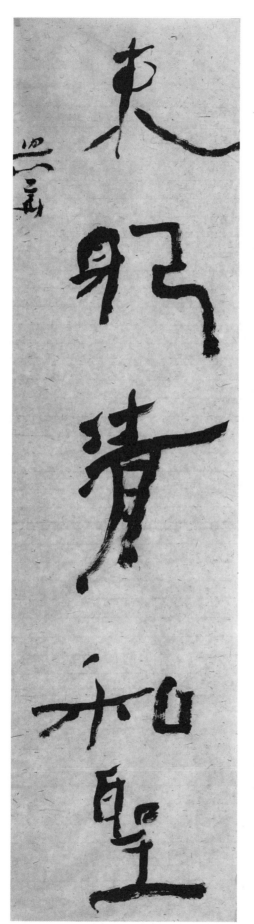
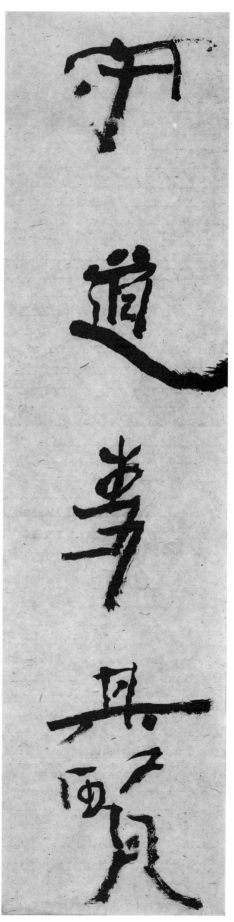

守道事其贤
束躬清和圣

刘熙载《艺概·书概》说:"画山者必有主峰,为诸峰所拱向;作字者必有主笔,为余笔所拱向。主笔有差,则余笔皆败,故善书者必争此一笔。"主笔除了本身的质量要好之外,方向感非常重要,取纵势还是横势,左舒还是右展,必须考虑空间分割的效果,要有大局的构成意识。

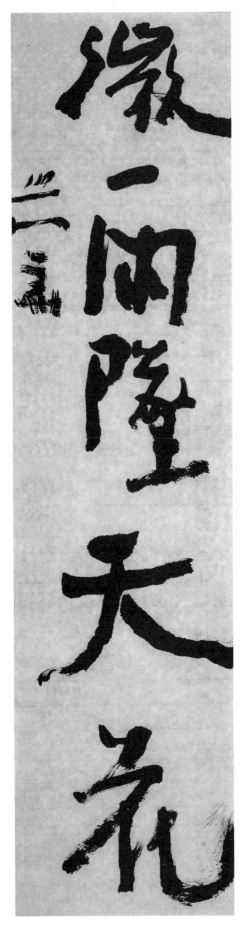 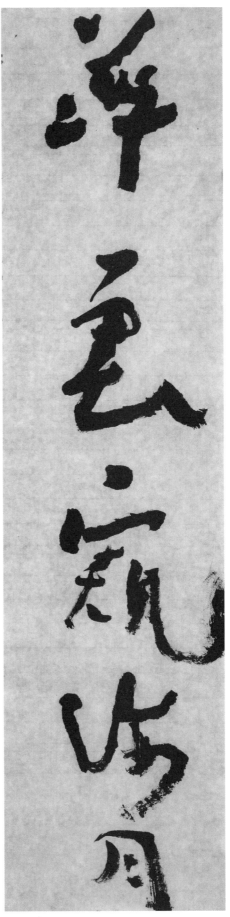

浮云窥海月
微雨坠天花

刘勰《文心雕龙·声律》说:"异音相从谓之和。""异音"指不同的声调,"异音相从"包括两个内容:一是整句之中,平声字要和仄声字搭配,五言诗第二字如果是仄声,第四字一定要用平声,七言诗第二字仄声,第四字平声,第六字仍然要用仄声;二是句与句之间也要有平仄变化,在联句中,上句第二字如果用仄声,下句第二字必须用平声,上句第四字用平声,下句第四字必须用仄声。总之,上下句中第二、四、六字的平仄声都必须相反。这样变化,是因为平声字发音平缓舒长,仄声字发音急促短迫,平仄相从,形成对比,造成节奏,能产生音乐的感觉。书法上类似平仄的对比关系有大小、粗细、正侧、方圆、疏密、枯湿等,组合形式非常复杂,但基本道理一致,叫做"以他平他"。

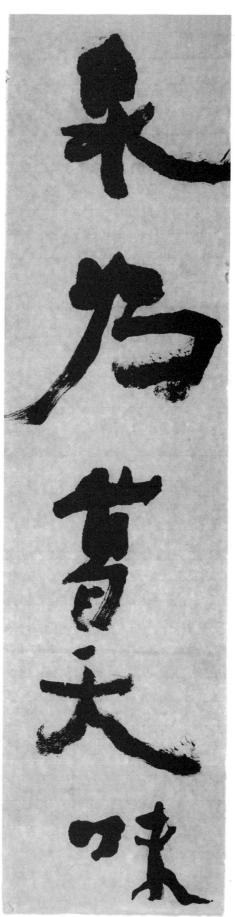

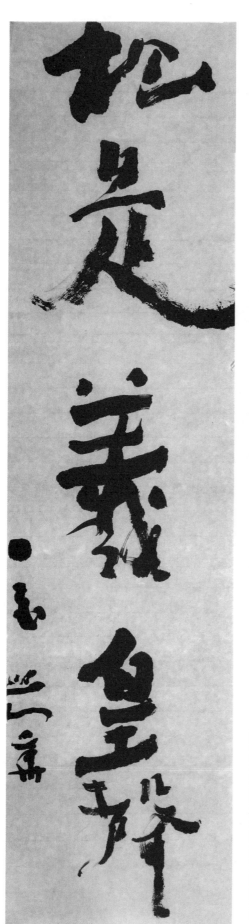

泉为葛天味
松是羲皇声

　　上面字点画强
调中段的跌宕舒
展，气势开张；下面
字点画强调两端的
方圆藏露，牵丝映
带。上下联的点画
都走出了一个从强
调中段到强调两端
的变化，而且结体
造形也都走出了一
个从大到小，从放
到收的变化，结果
雷同了。如果下联
的各种变化形式颠
倒一下，与上联相
反相成就好了。

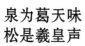

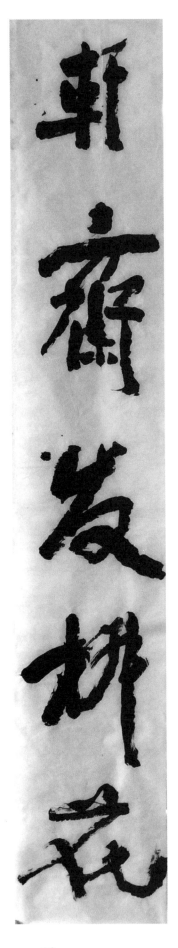

峰石明夜雪
轩斋发椒花

　　楷书点画以斜线为主，造形由三角形架构；篆书点画宛转，造形由圆形架构；隶书横平竖直，造形由方形架构。比较来看，造形对空间的占有，圆形和方形比三角形大，因此为了追求结体大气，造形应当往篆书和隶书上靠；比较来看，造形的动势，斜线最足，因此为了追求奇肆险绝，造形应当往楷书上靠。

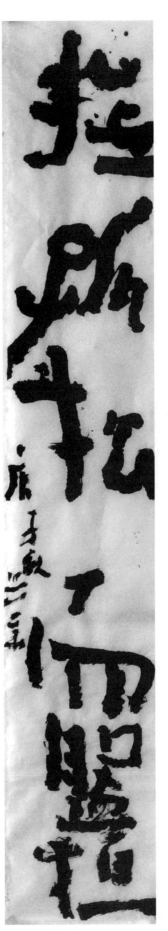

结幽兰以延伫
抚孤松而盘桓

作品要想古拙，就要反楷法。楷法即上紧下松、左紧右松、左高右低等等。如果在这些方面都能反其道而行之，就会有古拙的意味。

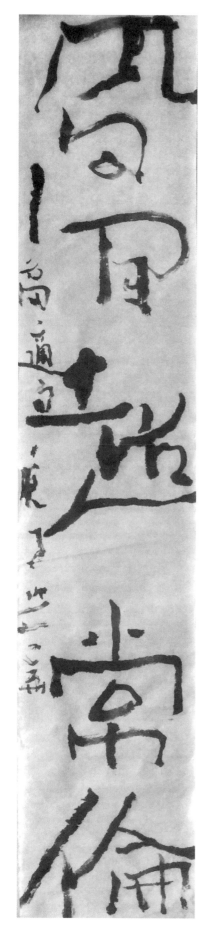
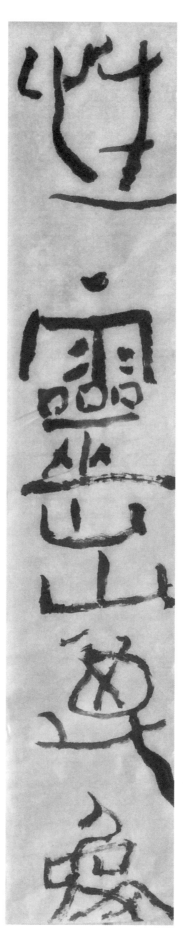

性灵出万象
风骨超常伦

　　此件结体有楷书,有行书,有隶书,有篆书,造形变化非常丰富。

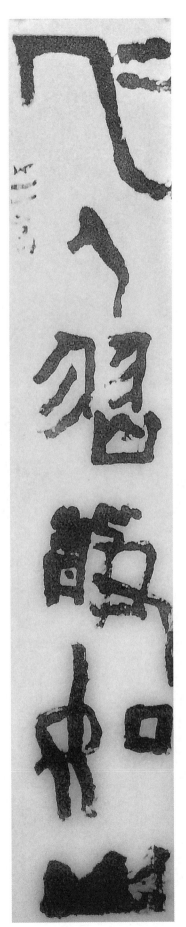
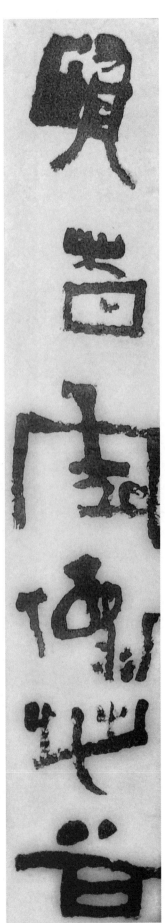

贤者虚怀若谷
仁人习静如山

我研究生读的是古文字学,毕业后随老师编多卷本《金文大字典》。十多年寝馈其中,金文书法的影响沦肌浃髓,刻骨铭心,因此写起来特别有感觉。这件作品的点画质感犹如铸铁,生涩而又沉雄。结体强调疏密对比,疏处可以走马,密处不容透风,上下左右字的疏密关系也是异音相从,以他平他。最后的"山"字不涂黑压不住,全涂黑又太板,结果半涂半不涂,与上面"贤""静"等有粘并笔画的字形成了呼应关系。

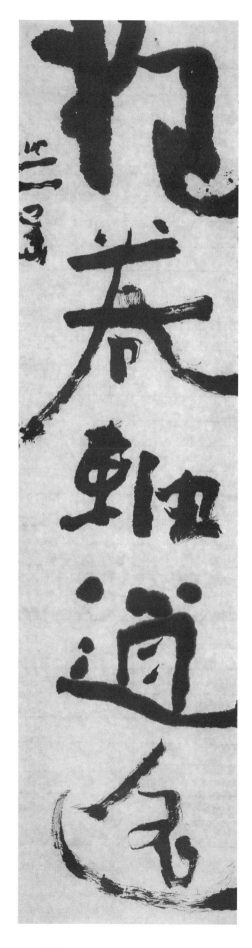
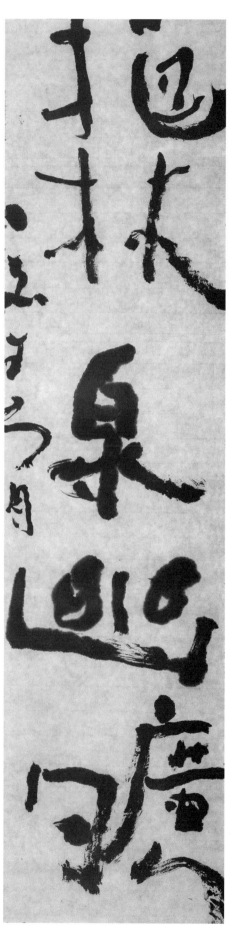

挹林泉幽旷
抱卷轴逍遥

人们形容大的
东西,手势都是横向
张开的。同样道理,
作品中的点强调横
势,一波三折,结体
也强调横势,作方扁
状,就会有大气的
感觉。所谓的"平
画宽结"就是这个
道理。

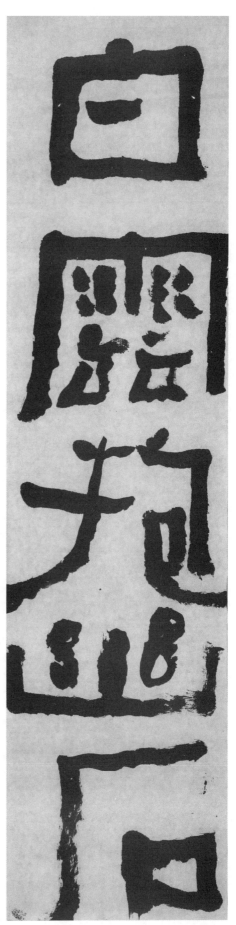

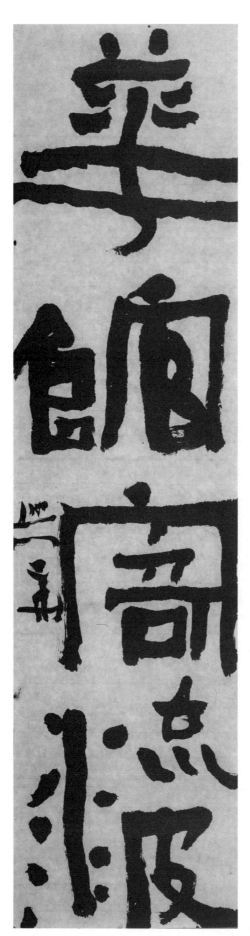

白云抱幽石
华馆寄流波

　　隶书取横势，所以显得大气。这件作品最后的"流波"两字，一个一个写会很局促，如"石压蛤蟆"，而且两个字都从"水"旁，重复雷同，写了几遍没写好，最后把它们连起来处理，问题一下子都解决了。

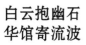

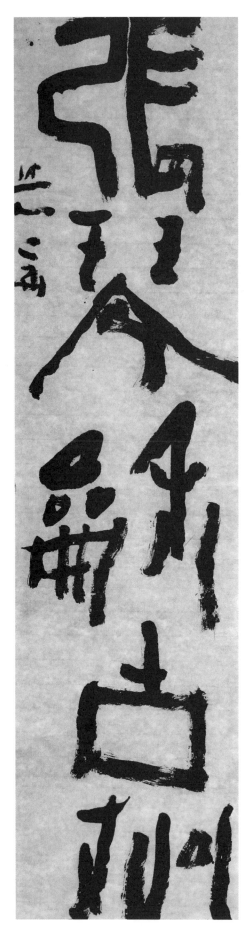 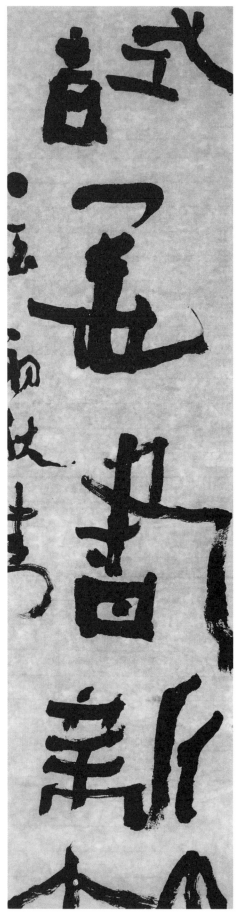

试墨书新竹
张琴和古松

《易·系辞》说"物相杂，故曰文"，《国语·郑语》说"声一无听，物一无文"，书法艺术的魅力来自各种对比关系的多样统一，和而不同。由此我们得知判断一件作品好坏的两个标准：一是对比关系是否丰富；二是对比关系是否协调。这件作品的结体有篆书、有隶书、有草书，造形上有大小、有收放、有疏有密，对比关系多，对比反差大，视觉效果就强烈了。

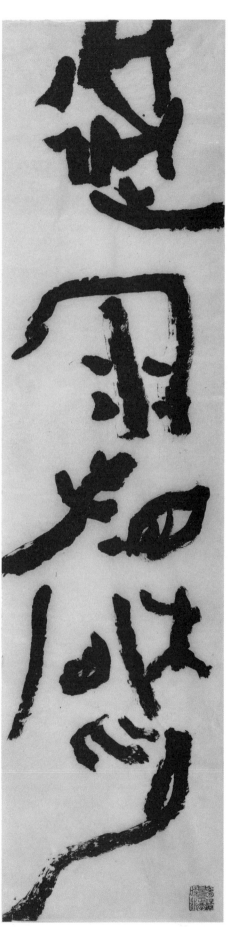

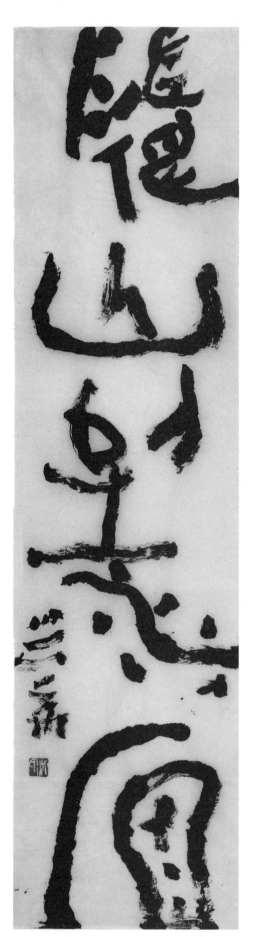

过雨看松色
随山到水源

"致广大"就是强调章法,"尽精微"就是注重点画,好的作品必须两者兼顾。这件作品的点画特别好,运笔一方面如琢如切如剔如掘,往下用力,入木三分,力透纸背,另一方面又纵横挥洒,跌宕起伏,流畅生动。这两方面表现是矛盾的,能够兼容在一起,并且表现得那么自由自在,是不容易的。

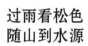

19

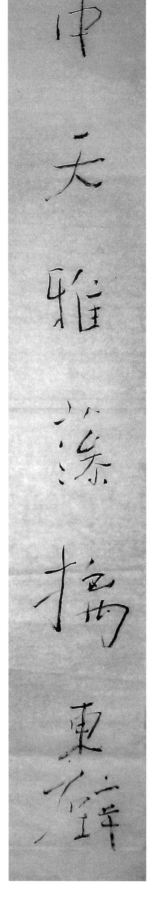

中天雅藻摛东壁
太古清音振大墉

刘熙载《艺概·书概》说:"字之为义,取孳乳寖多。言孳乳,则分形而同气可知也。故凡书之仰承俯注,左顾右盼,皆欲无失其同焉而已。"所谓"分形"指每一笔、每一字的形态和意趣要各不相同,有相对独立的审美内涵;所谓"同气",指笔与笔、字与字之间组合关系的和谐。"分形而同气"指结体要兼顾本身的造形与整体关系,不能片面地强调一个方面而否定另一个方面。

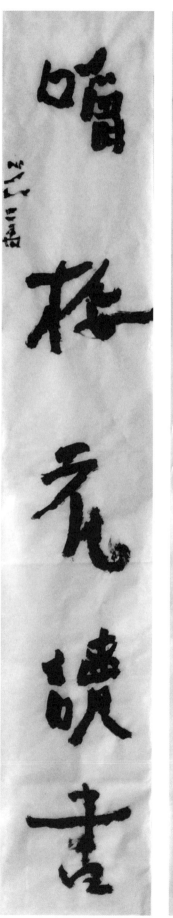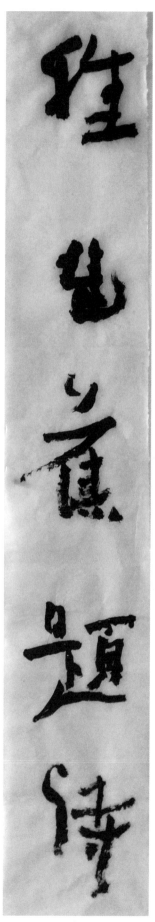

种芭蕉题诗
嚼梅花读书

前人论结体，有外紧内松和内紧外松两种类型。前者的代表是颜真卿，把空白留在字内，结体就很开阔；后者的代表是黄庭坚，把空白留在字的四周，结体就很紧凑。要开阔还是紧凑，全在这两种方法的随机应变和灵活运用。这件作品显然属于内紧外松的写法。

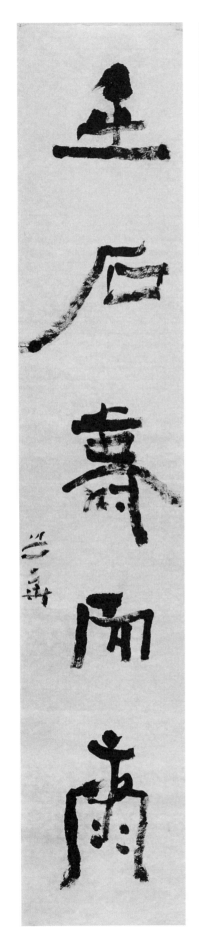
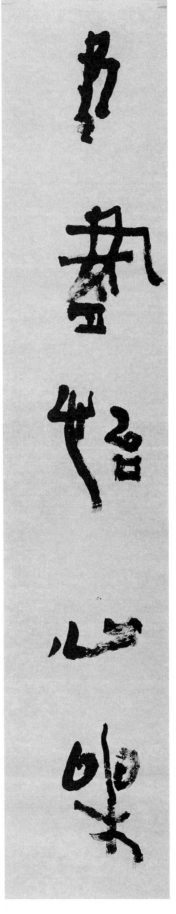

书画怡心乐
金石寿而康

刘熙载《艺概·书概》说"结体要奇而稳",奇是不正,稳是平衡,不正与平衡是一对矛盾。因为结体具有两重性,既是点画的组合,又是章法的局部,所以结体的奇而稳要兼顾两种形式:一是点画的不正,左斜右斜,然后通过造形的搭配复归平正;二是结体的不正,偏上偏下,然后通过章法的呼应复归平正。

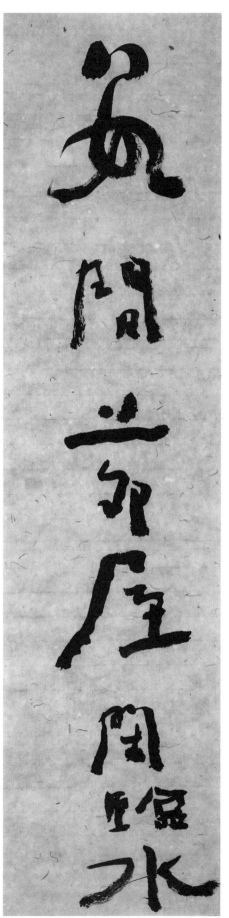

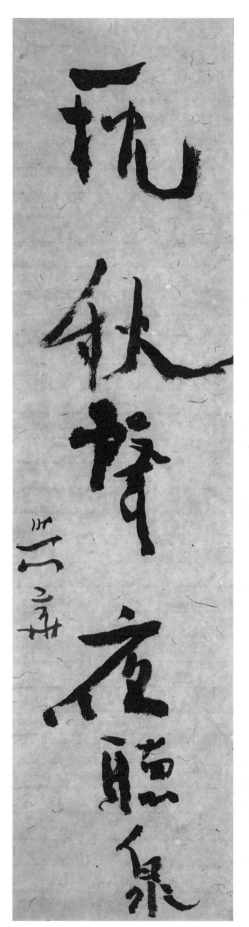

数间茅屋闲临水
一枕秋声夜听泉

　　《书概》:"凡书之所以传者,必以笔法之奇,不以托体之古。"刘熙载认为笔法比结体更重要。什么叫笔法?就是"三过其笔",任何点画都由起笔、行笔和收笔三个步骤建立起一个书写过程。在这个过程中,通过运笔的提按顿挫变化来表现空间造形,通过运笔的轻重快慢变化来表现时间节奏。有形有势,形势合一,写出来的点画就有生命了。

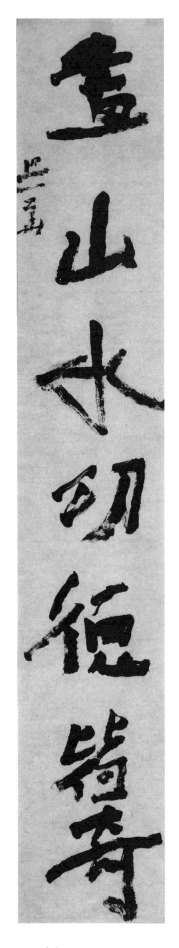
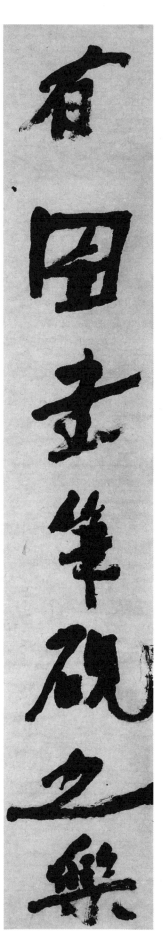

有图书笔砚之乐
画山水功德皆奇

有什么样的用
笔，就有什么样的点
画。点画的好坏，主
要看是否具备筋骨
血肉。"筋"指起笔
和收笔时的牵丝映
带，"骨"指点画内
中锋轨迹的沉着有
力，"血"指墨色的
圆润华滋，"肉"指
点画两边辅毫轨迹
的起伏曲折。

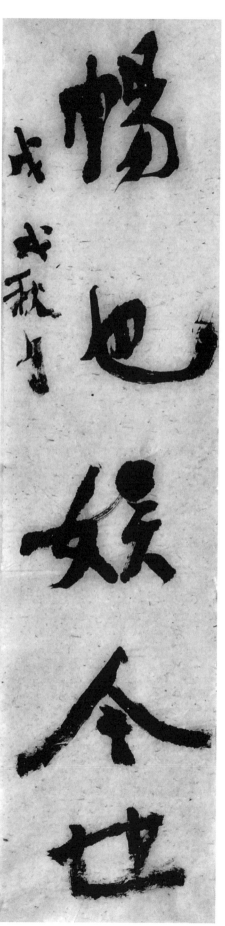

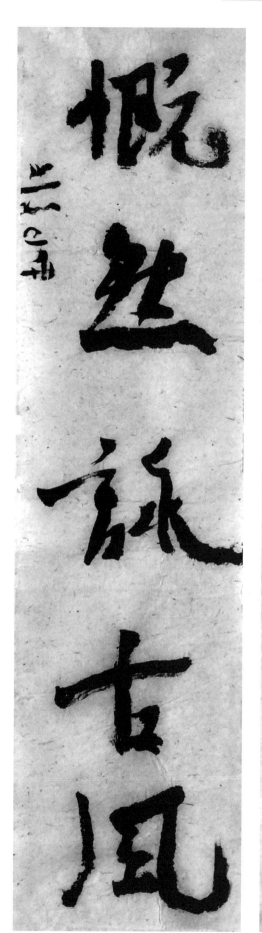

畅也娱今世
慨然咏古风

孔子说："从心所欲不逾矩。"不逾矩很重要，否则就是乱写。而什么是"矩"又是一大问题，是技法还是道？我认为都是又都不是：没有技法怎么体现大道；没有大道怎么生出技法？"矩"是技法与道的统一，是道的形而下的具体表现。

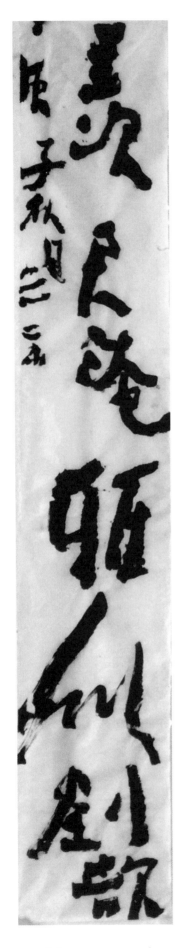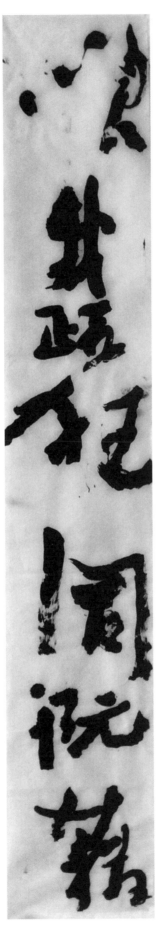

笑我疏狂同阮籍
羡君淹雅似刘歆

　　孙过庭《书谱》说："一点成一字之规，一字乃通篇之准。"一件成熟的作品，点画、结体和章法应当是全息的，局部与局部、局部与整体之间具有同构的关系。也就是说，创作时一笔下去，后面的点画结体和章法都被它决定了，正如《石涛画语录》所说的："法立于何？立于一画。一画者，众有之本，万象之根。"我把这种逻辑发展视之为作品生命的实现，它是客观存在的，必须在创作中得到尊重和落实。因此创作不仅是主观的，而且还是客观的，是主观与客观的统一。

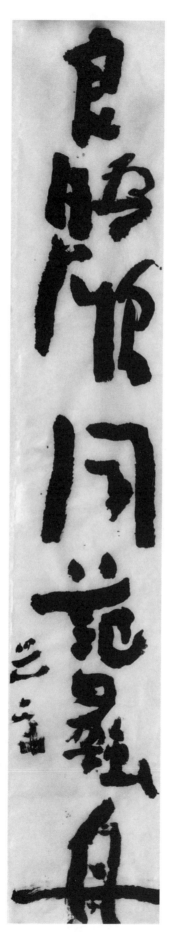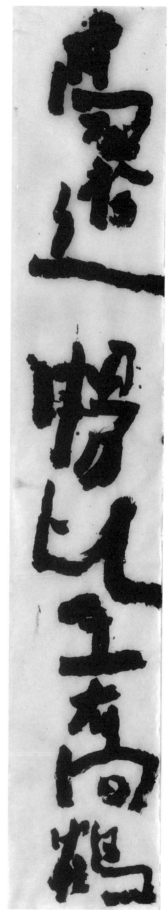

豪游畅比王乔鹤
良晤欣同范蠡舟

俄国画家康定斯基在《点线面》一书中说:"一件作品构图的整体和谐来源于复杂的冲突,这些冲突具有不协调的特点。不过,假若使用得当,它们将不是以消极的方式,而是以积极的方式对整体和谐起作用,使作品升华到和谐的最高水准。"

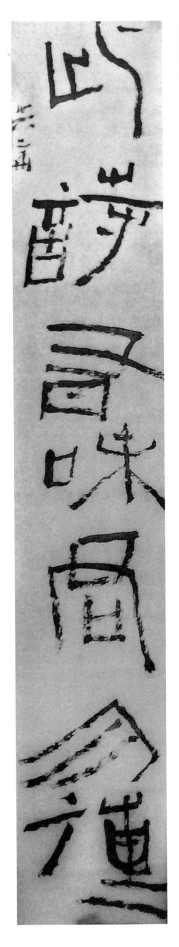
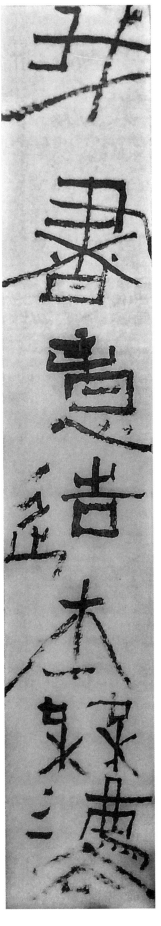

我书意造本无法
此诗有味君勿传

　　米芾讲字不作正局，"须有体势乃佳"。篆书和隶书的点画横平竖直，不容易写出体势，怎么办？应当强调斜线。斜线造形左右摇曳，然后通过上下字以他平他的呼应关系，让行轴线在腾挪中复归平正，让章法变得丰富和复杂起来。

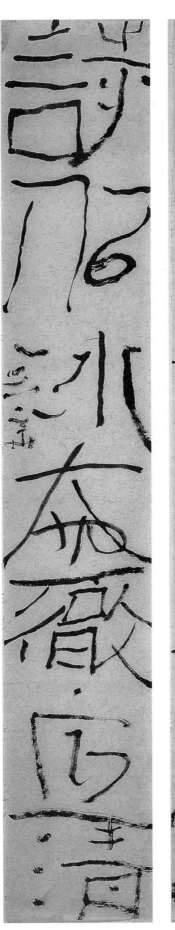

心同野鹤与尘远
诗似冰壶彻底清

　　现代书法强调
视觉效果，强调图
式，必然会越来越
重视对篆书和隶书
的借鉴。因为它们
的点画厚重而舒
展，结体宽博而开
张，特别适宜写大
字。更重要的是，
它们的造形有图像
意味，可塑性大，特
别方便变形处理。

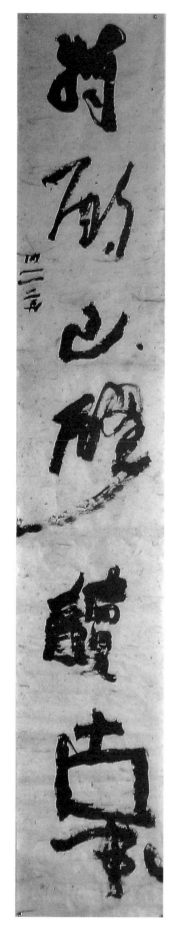
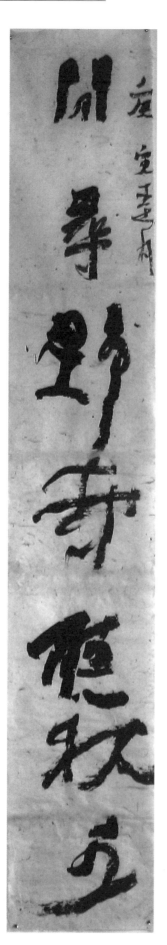

闲寻野寺听秋水
特酌山醪读古书

　　此联最后"古书"两字没有写好，运笔过分着力，墨色太浓，尤其是"古"字口写得太大，前后缺少呼应，显得怪异。

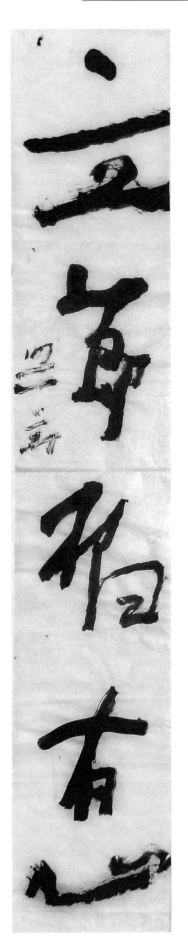

树德兰在畹
立节柏有心

形式的极致是
形式美，即各种对
比关系的充分表
现与和谐统一；形
式的极端是形式主
义，即片面强调形
式而否定情感内容
的表现。

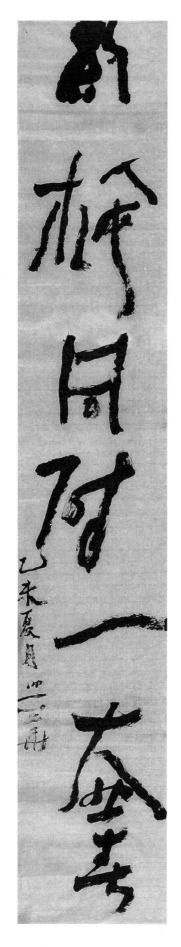

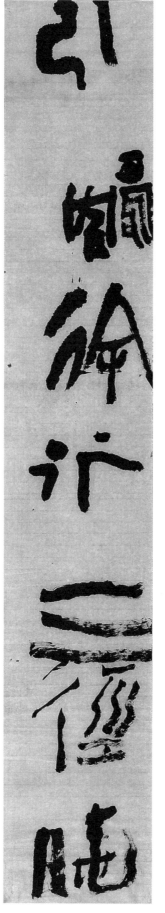

引鹤徐行三径晓
约梅同醉一壶春

　　"鹤"字原先写作"萑"，上下联写好后，觉得太小，就添加"鸟"旁，结果太偏右了。于是下联落款顺着"醉"字的斜势走，贴着边下行，与"鹤"呼应。结果造成了左右腾挪的行气，比较生动的效果。郑板桥论创作说："意在笔先，定则也；趣在法外，化机也。"

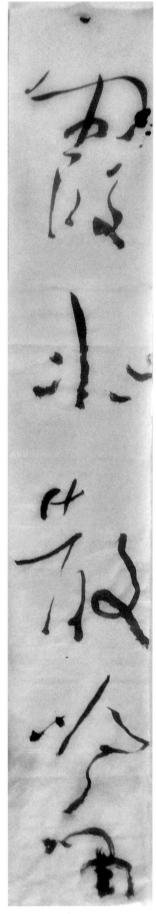

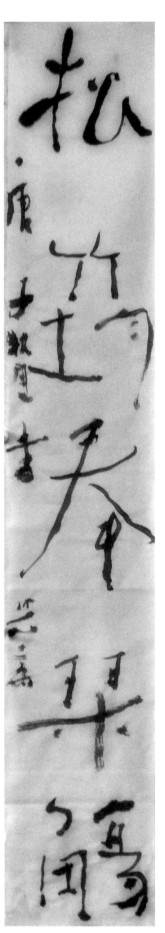

**霞水散吟啸
松筠奉琴觞**

苏东坡说:"反
常合道为趣。"以
之论书,"反常"就
是违背横平竖直、
上下齐平、左右对
称的常规写法;"合
道"就是充分表现
各种相反相成的对
比关系,并把它们
和谐地组合起来。

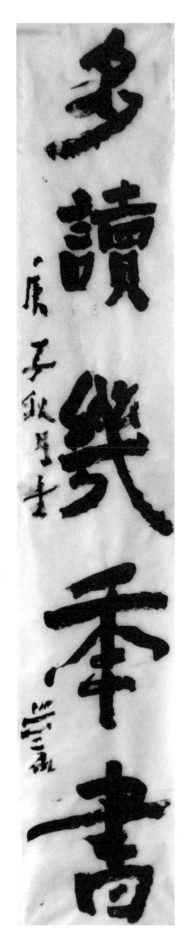
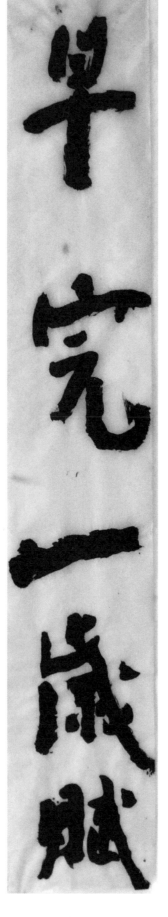

早完一岁赋
多读几年书

篆书和隶书的结体横平竖直，比较简单。到楷书，点画以斜线为主，斜线具有运动感和不稳定性，必须与其他点画相互配合和支撑，才能达到平衡。这种平衡是动态的，看似稳定，其实内部充满了各种力量的角抵；这种平衡是千变万化的，任何一丝变动都会牵一发而动全身。

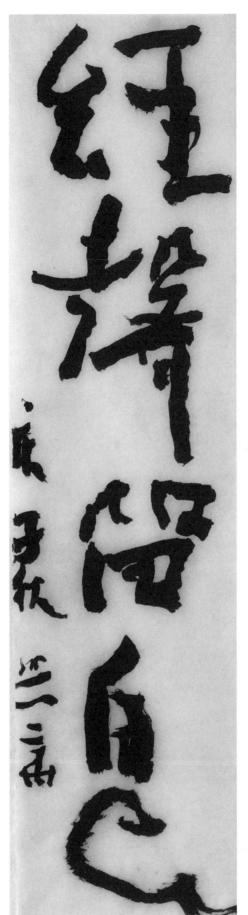

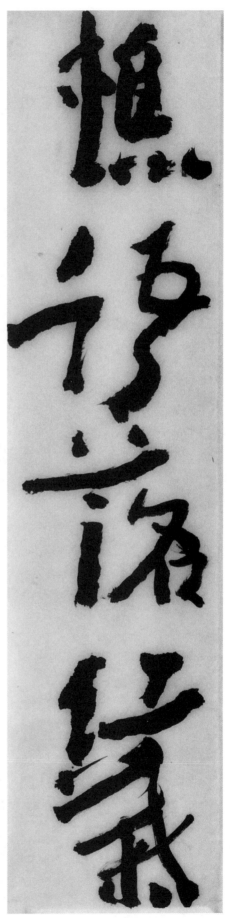

樵语落红叶
经声留白云

　　孙过庭《书谱》说:"一画之间,变起伏于锋杪。"写一横或一竖,两端要有顿挫,中段要有起伏。又说:"一点之内,殊衄挫于毫芒。"写一点,为了承上启下,带出映带的笔势,运笔不能简单地直上直下,中间要有转换的衄挫。这两句话其实就是强调写任何点画,无论长短都要"三过其笔",要走出一个起笔、行笔和收笔的过程,要有各种各样的表现。

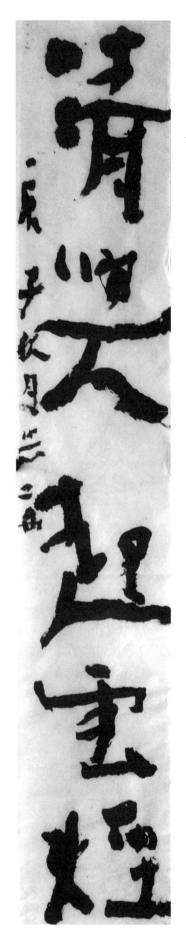
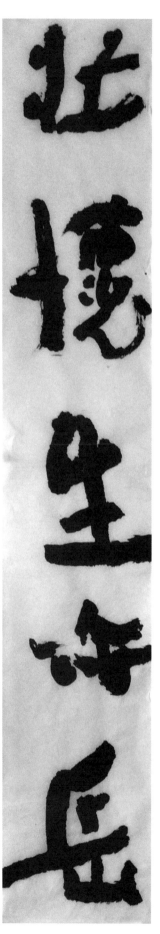

壮怀生海岳
清兴起云烟

　　刘熙载《艺概》
云："凡书，笔画要
坚而浑，体势要奇而
稳，章法要变而贯。"
坚、稳、贯为帖学特
征,浑、奇、变为碑学
特征,两者交融,就
是碑帖结合。

铁瓮潮声落
金陵曙色开

字距布白的或大或小有两个作用：第一，会使纵向阅读或快或慢，有些特大的字距还会造成视读上的间断，出现"此时无声胜有声"的效果，强化音乐的节奏感；第二，字距增大到超过行距时，会使笔墨横向连贯，显示出左右字的呼应关系，产生大小、正侧、疏密、虚实等各种空间构成对比，表现出绘画的美感。因此沈尹默说："书法无声而具音乐之和谐，无色而具图画之灿烂。"

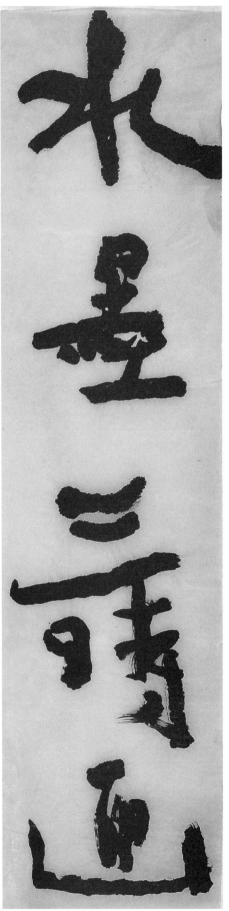

水墨三时画
丹青九老图

上联五个字的造形为放、收、放、收、放，下联五个字的造形为收、放、收、放、收，异音相从，对得很工整。而且，上联第三和第四字为一组，下联第三和第四字为一组，对得也很工整。结果太工整了，就难免呆板。宋人葛立方《韵语阳秋》载当时人论诗之语，说："偶对不切则失之粗，太切则失之俗。"元代杨载《诗法家数》说："琢对：要宁粗毋弱，宁拙毋巧，宁朴毋华。"书法也一样。

把笔耕六籍
櫜弓抚四夷

联句分"正对"和"反对"两大类。《文心雕龙·丽辞》认为"反对为优，正对为劣"，刘熙载《艺概·经义概》也认为"正对不如反对"。"正对"的特点是"事异义同"，如"汉祖想枌榆，光武思汉水"(孟阳《七哀》)。正对走到极端，便如"蝉噪林逾静，鸟鸣山更幽"(王籍《入若耶溪》)，上下联的内容局促在一个焦点上，没有形成意义空间的张力，重复啰嗦，被称为"合掌对"。这件作品上下联都是上大下小，上疏下密，属于"正对"。不过，因为在结体造形上有变化，比如"把"与"笔"，"櫜"与"弓"在大小疏密上的"平仄相从"，"耕六籍"三字的二一组合和"抚四夷"三字的一二组合也不相同，这些微妙变化使它不至于成为"合掌对"。

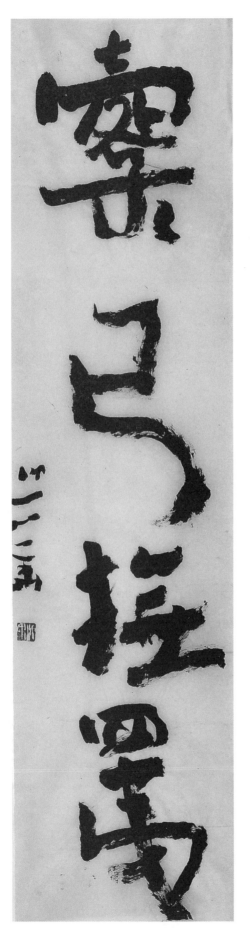

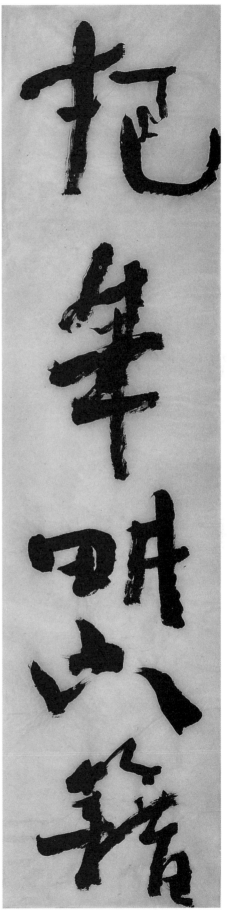

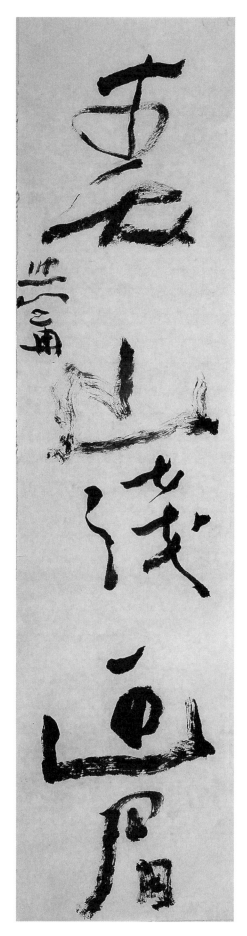

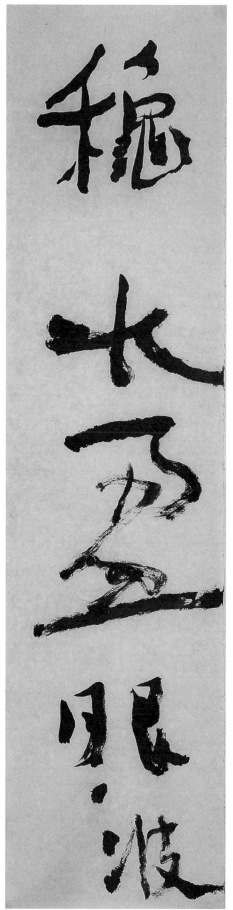

秋水盈眼波
春山浅画眉

联句中"反对"的特点是"理殊趣合",如"蝉声静空馆,雨色隔秋原"(郎士元《送钱拾遗归兼寄刘校书》),一近一远,一内一外,前句写声,是听觉的静寂,后句写色,是视觉的朦胧,两句之间构成了声色视听的感觉转换。"反对"的形式千变万化,共同的特点,如《筱园诗话》所说的"两句迥然不同,却又呼吸相应"。这件作品上下字的关系是异音相从,左右字的关系也是异音相从,属于标准的"反对"。

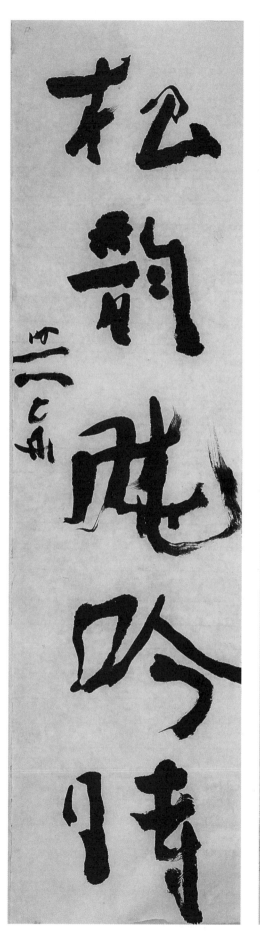
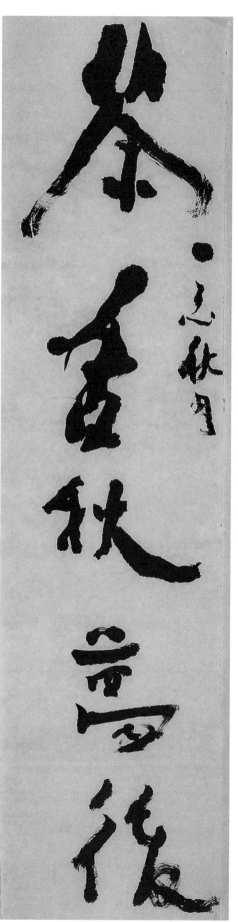

茶香秋梦后
松韵晓吟时

上联逐渐从大到小，下联逐渐从小到大，通过渐变，形成梯度，产生了连绵不断的感觉。古人论"一笔书"上下行的连贯方法是让下行首字与上行末字的造形和节奏相同。这件作品下联首字与上联末字大小相同，把上联的书写节奏带到下联，连成一气了。这种一气呵成的形式类似联句中的"流水对"，是"反对"中的上品。

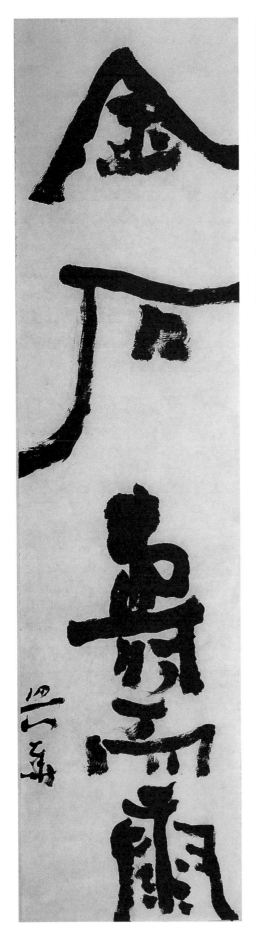

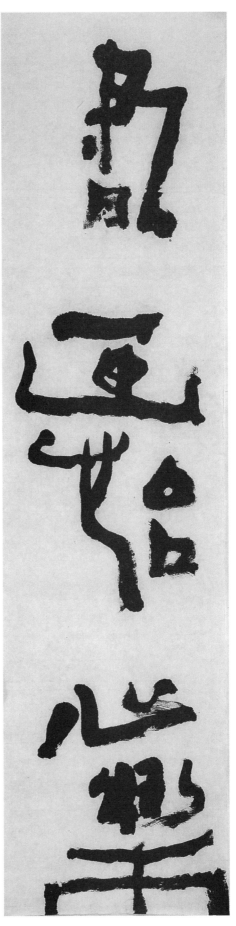

书画怡心乐
金石寿而康

这件作品前面出现过，两件作品的创作时间相隔三四年，虽然两者都强调结体造形，每个字写得怪怪奇奇，但是在章法上有很大不同。这件作品特别强调组的表现，上联分"书""画怡""心乐"三个组，下联分"金""石""寿而康"三个组，每个组长短不同，宽窄不同，造形变化多端，而且组与组之间的布白有疏有密，节奏变化也很鲜明。

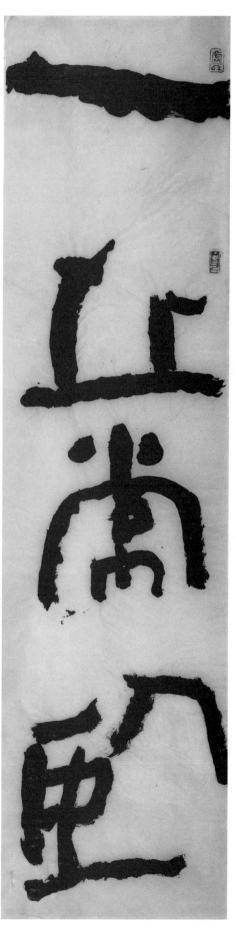

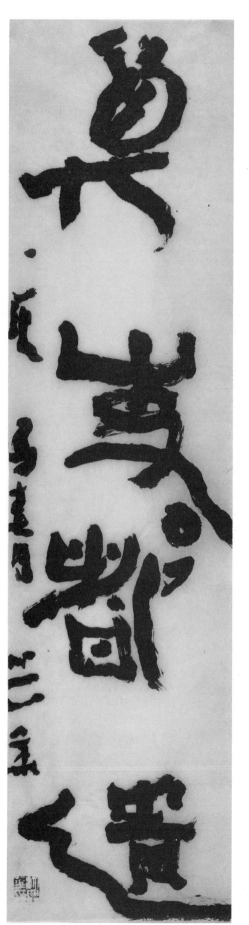

一丘常卧
万事都遗

点画要厚，运笔就要用力按下去，把笔锋打开，但是按得太重，笔锋一点弹性都没有了，平拖着行笔，点画就"死"掉了。为了避免这种毛病，就要让点画有呼吸感，在运笔时以提按起伏的变化来显示生命的律动，只有这样，厚重的点画才会表现出轻松灵动、活泼自如的美。

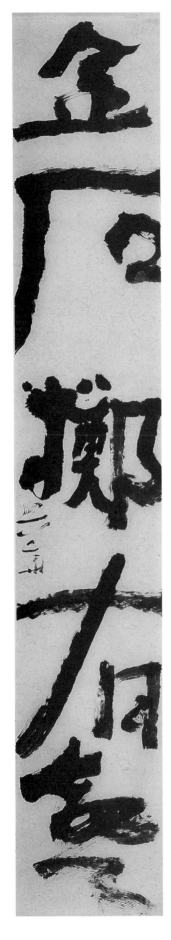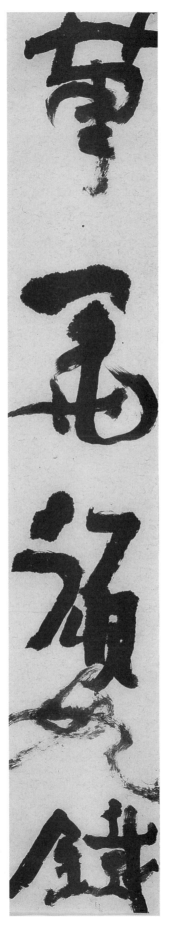

笔墨顽如铁
金石掷有声

刘勰《文心雕龙·声律》说："声有飞沉，响有双叠。""飞沉"指单音节字的声调变化，"平声哀而安，上声厉而举，去声清而远，入声直而促"（《元和韵谱》）。"双叠"即双声叠韵，指单音节字在组合时发声的长短变化，如"辗转反侧"的"辗转"为双声，"呦呦鹿鸣"的"呦呦"为叠韵。古人想尽办法在声、调、韵上制造出各种变化，表现节奏韵律。书法创作也应当如此。

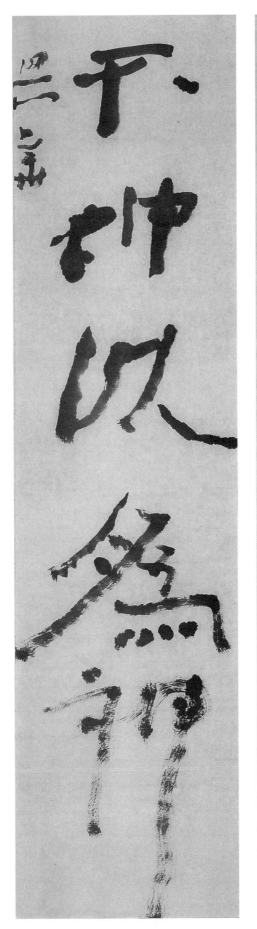

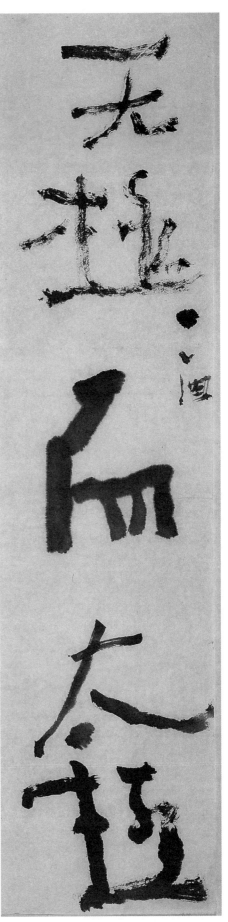

无极而太极
不神以为神

　　墨色的浓淡枯湿变化有三个作用。第一，营造时间节奏，每一次从浓湿到干枯的变化，二字、三字或五字不等，组合起来会产生长短不同的节奏感。第二，营造深度表现，浓湿墨凸显在前，枯淡墨退隐在后，前前后后，会产生空间的深度感。第三是平面构成，所有浓湿墨都在同一个深度层次上，会互相呼应，组成某种图形，所有枯淡墨也是一样，图形与图形交错组合，会极大地丰富作品的视觉效果。

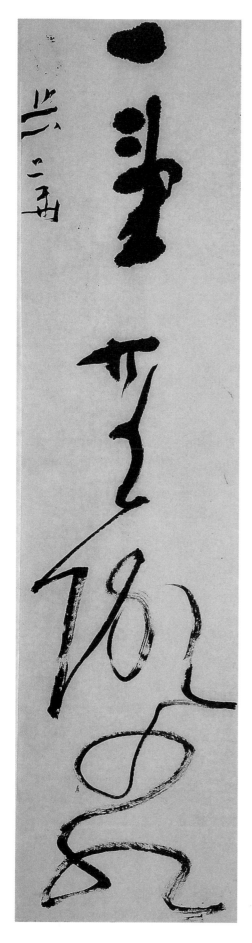
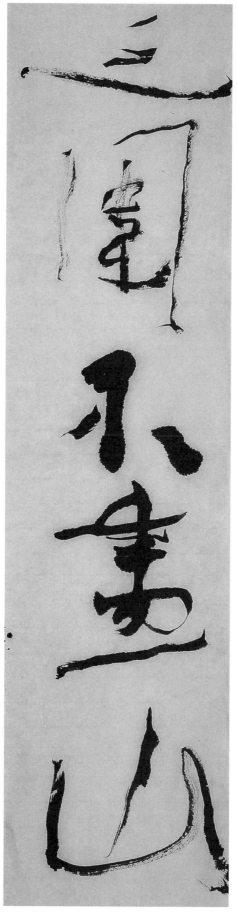

四围不尽山
一望无际水

强调造形变化
会削弱连绵笔势，
容易产生摆布和拼
凑感。为了让不相
连贯的造形有连绵
的节奏感，可以使
用梯度组合法，让
前后字的造形变化
走出一个渐变的过
程。比如字形慢慢
地从小到大或从大
到小，结体慢慢地
从密到疏或从疏到
密，墨色慢慢地从
浓湿到干枯或从干
枯到浓湿……通过
一点一点的增量或
减量，创造出一种
造形的连绵，一种
运动的感觉，一种
时间的节奏，使造
形变化流畅和自然
起来。这件作品下
联的梯度变化很
多，墨色逐渐从浓
湿到干枯，点画逐
渐从断到连，字形
逐渐从小到大，从
收到放，从密到疏，
因此时间节奏感特
别明显。

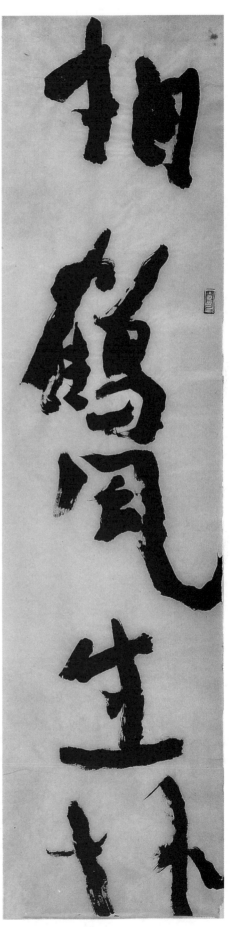

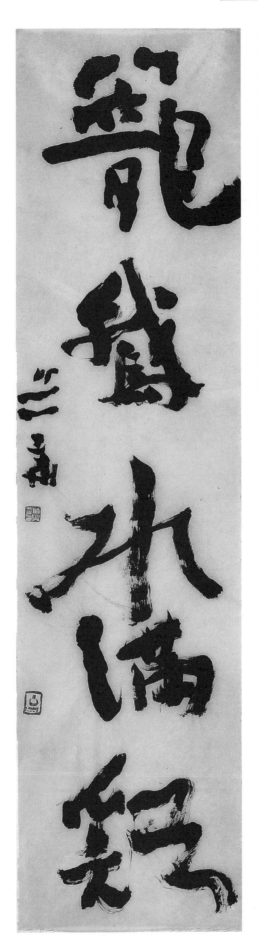

相鹤风生竹
笼鹅水满溪

上联"相""鹤风""生竹"三个组,下联"笼鹅""水满""溪"三个组,相反相成,对仗非常工整。在此基础上,尽管每个字不作正局,体势摇曳,尽态极妍,但是"百家腾跃,终归环内"(《文心雕龙·宗经》),整体还是平稳的。

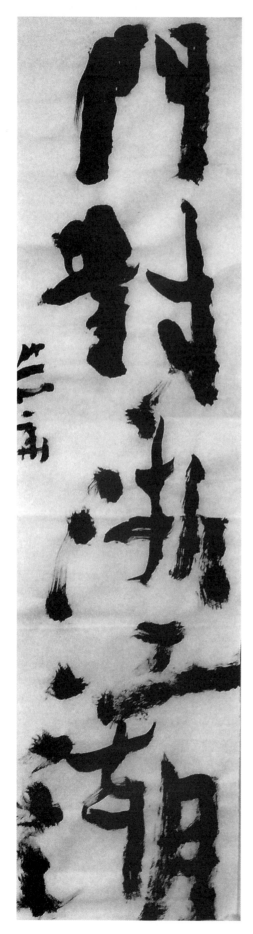
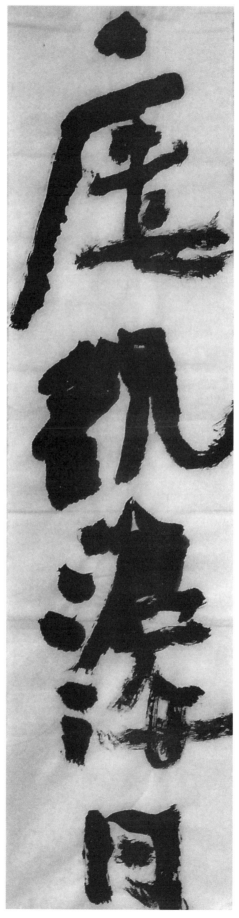

楼观沧海日
门对浙江潮

上联"沧海"，下联"浙江潮"，这几个字全部在下面，而且都从"水"旁，十五个点密密匝匝地排在一起，必须想各种办法加以变化，如造形上的大小不同，节奏上的轻重不同，墨色上的干湿不同，组合上的疏密不同，等等。我记得写到最后，下联"浙江潮"三字的九个点是连贯着一口气打下去的。结果比上联"沧海"的六个点在造形变化和气势节奏上强多了。

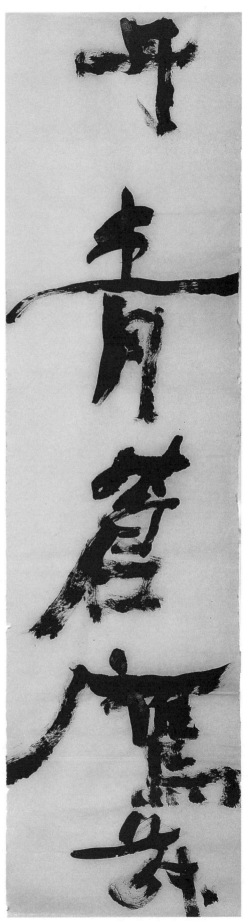

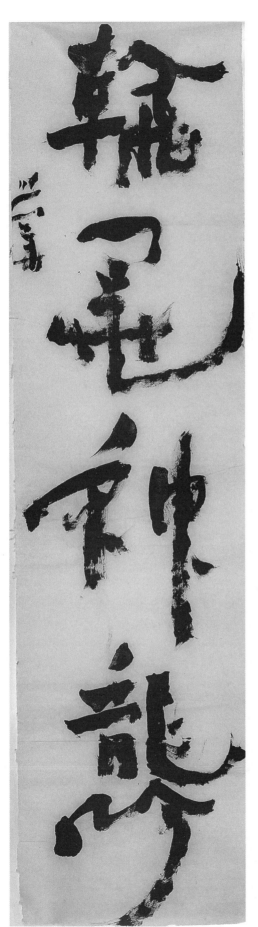

**丹青苍鹰舞
翰墨神龙吟**

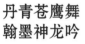

包世臣《艺舟双楫》说:"北碑画势甚长。"线条拉长后,如果力不能贯穿始终,就会疲软,如"死蛇挂树"。因此必须同时加强书写之势,采用类似跳远运动中"三级跳"的方法,在中段不断接力,从起笔到收笔有多个提按起伏变化,每个变化都是一次力的积蓄和爆发。

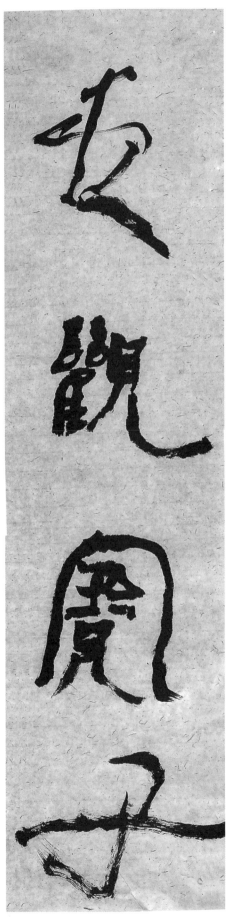

夜观宝子
静诵心经

　　这件作品上下联的每个字都对齐了。为避免呆板，要特别强调左右字的对比关系，尽量异音相从，以他平他。比如第一排"静"左斜，"夜"右倾；第二排"诵"的主笔取纵势，"观"的主笔取横势；第三排"心"横扁，"宝"纵长，第四排"经"外紧内松，"子"外松内紧。有了这些对比关系，作品就在工整中有变化了。但是第四排"经"和"子"都取横势，雷同了，如果"经"字最后一横收住不出边，写得比上面一横还短些，那作品就完美了。

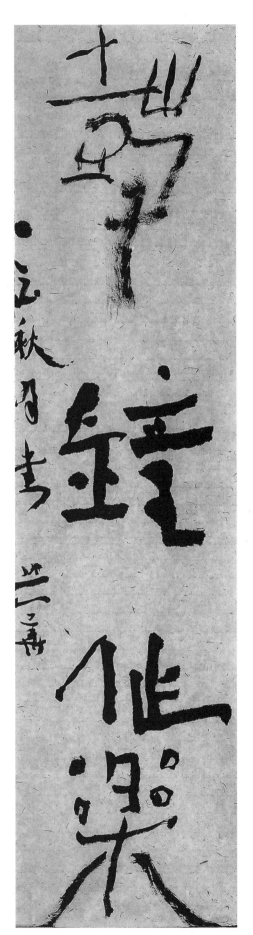

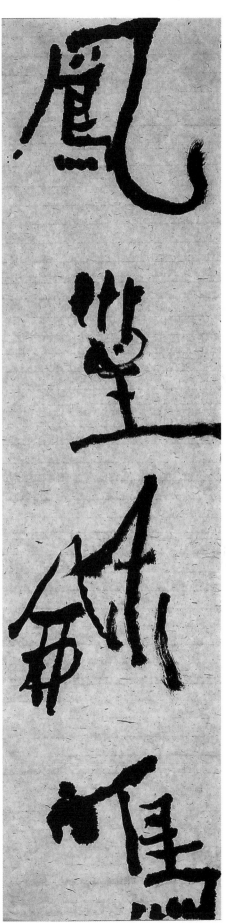

凤皇和鸣
鼓钟作乐

汉字是方块字，变形分两大类：边线往内收缩的叫内擫，四个角成锐角，抒情特点是激烈的宣泄，风格"振华于外"，比较张扬；边线向外鼓胀的叫外拓，四个角成钝角，抒情特点是包容的含蓄，风格"戢锐于内"，比较温和。这件作品点画长枪大戟，结体内紧外松，造形内擫，雄奇角出，结果就有一种风姿飒爽的英锐之气。

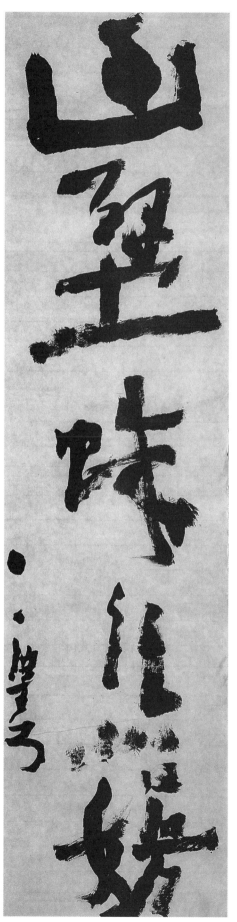

画壁蛛丝嫚
苔碑鸟篆刓

刘熙载《艺概·书概》说:"草书结体贵偏而得中。偏如上有偏高偏低,下有偏长偏短,两旁有偏争偏让皆是。""偏"是不正,营造对比,"中"是协调关系,和谐统一。这件作品中每个字的中轴线都是偏的,偏上偏下,偏左偏右,或者左倾,或者右倾,各有各的造形特点,但是组合在一起,相反相成,整体感觉又是平衡的。

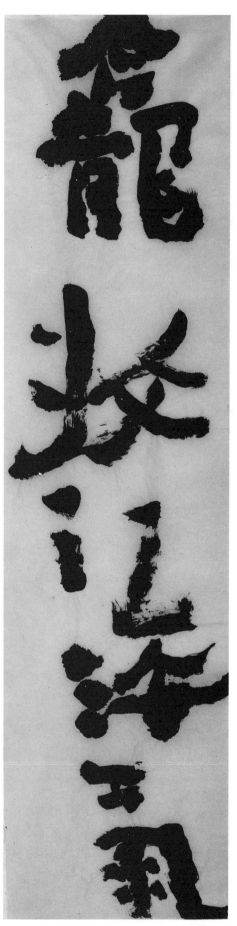

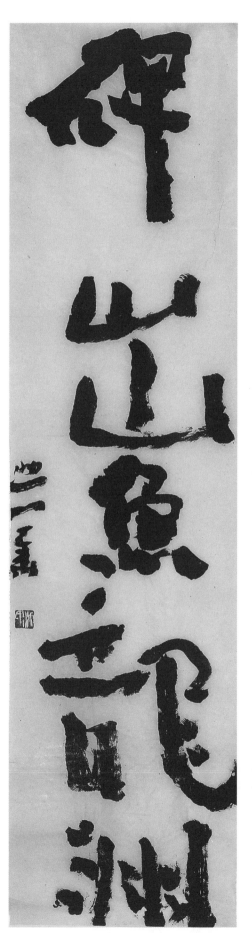

凫收江海气
碑出鱼龙渊

这件作品与
120页上的相同，
因为那张写得太激
动，想平和一些，
于是重写一遍。书
法创作的目的是
表现作者的思想感
情，思想感情是独
特的，因此创作方
法也是独特的。思
想感情是不断变化
的，因此创作方法
也要不断变化。总
之，书法创作是一
种利用笔墨来捕捉
思想感情的游戏，
或者说实验，没有
固定模式。

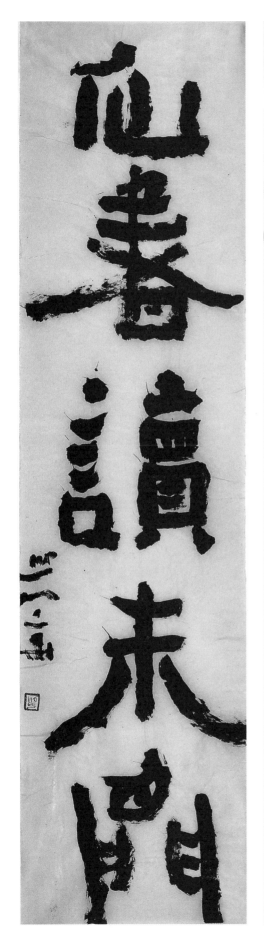
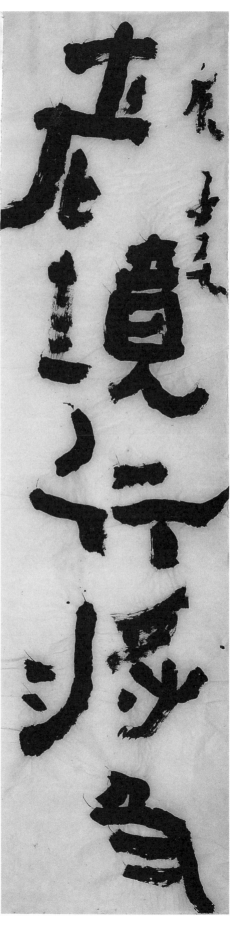

**老境行将及
仙书读未闲**

线条的两边要有起伏,有起伏才有呼吸,才有生命。一行字其实也可以看作是一条线,在这条线上每个字左右两边的收放变化也会造成起伏,产生呼吸和生命的感觉。这条线如同心电图,没有起伏不行,起伏小则显得平静,起伏大则显得激烈,过大了就是心悸。书法创作的难点就在于对度的把握。

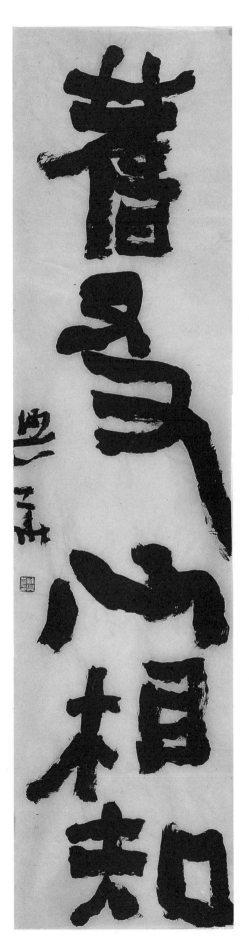

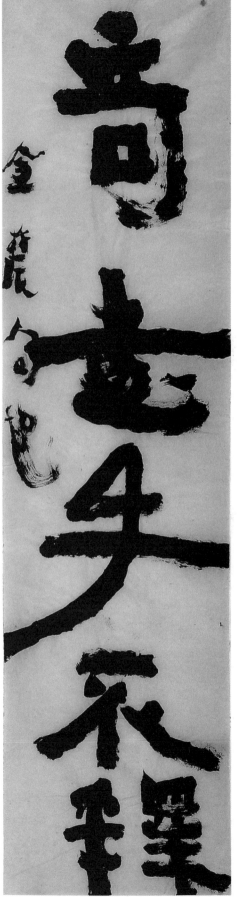

奇书手不释
旧友心相知

有篆书、有隶书、有行书、有草书，字体杂糅能造成视觉的陌生化。陌生化是艺术表现的一种手段，因为它能把已经惯熟生腻的语言扭曲、变形，让人们在惊愕中体验出新奇。韩愈讲"惟陈言之务去"，文学化的语言就是陌生化的语言，书法也是这样。

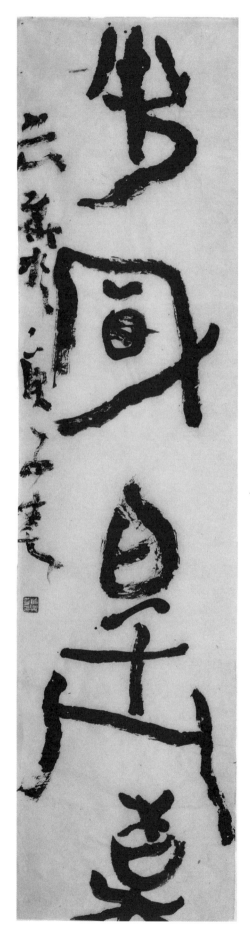
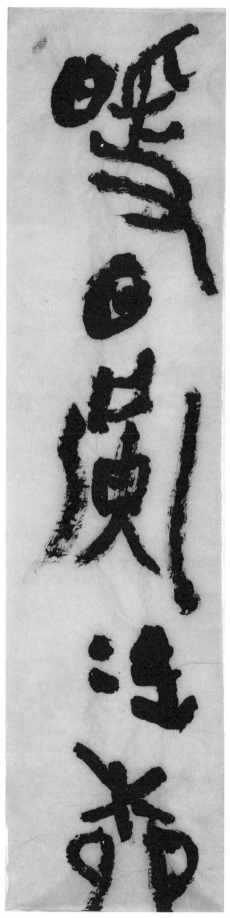

暖日黄金柳
光风白玉梅

　　"异言相从"的理论表现在书法上就是各种对比关系的"以他平他"。就一行字来说，前面的字小了，后面的字就大，前面的字左斜了，后面的字就右倾……就两行字来说，前面一行写得大了枯了放逸了，那么后面一行中相对应的字就写得小些浓些收敛一些。书法上的对比关系不止平仄两种，形式很多，"以他平他"是它们的组合原则。

老鹤云间意
长松雪外姿

古人论书，强调"疾涩"。疾涩用今天的话来说就是轻重快慢，但内容更丰富。我的理解是，将书写运笔分解开来看，一方面是平面运动，纵横挥洒，主要表现为速度感，表现为疾，抒情特点是痛快；另一方面是垂直于纸面的上下运动，入木三分，力透纸背，主要表现为力度感，表现为涩，抒情特点是沉郁。完整的书写运笔是纵横挥洒与上下提按的统一，平移中有提按，提按中有平移。因此疾和涩都不是孤立地表示速度或者力度，两者都具有双重含义，只不过疾偏重于速度感，涩偏重于力度感。运笔时，只有把疾和涩统一起来，才能将沉着痛快的思想感情表露无遗。古人讲"沉着痛快，书之本也"（朱履贞《书学捷要》），而在方法上追根溯源，就是要"得疾涩二法"。

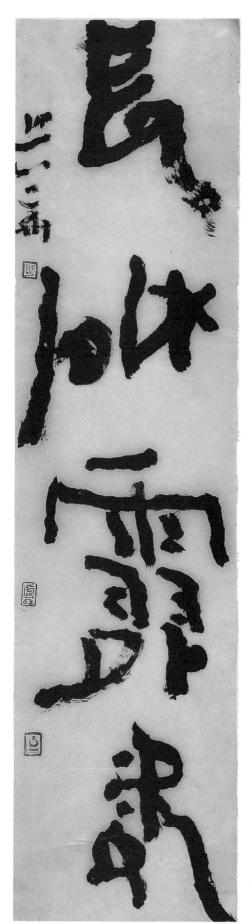

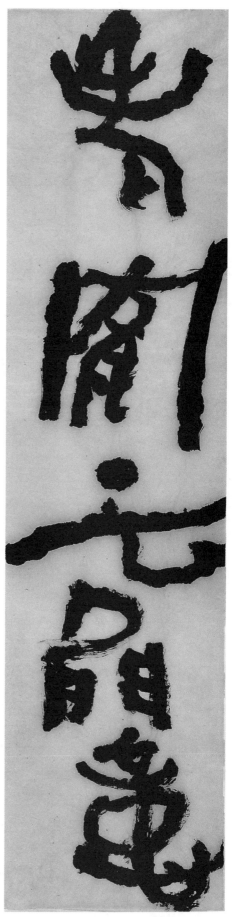

读书味如果
饮酒心同云

写细线条类似
飚高音，点画两端
要钝，不能针尖麦
芒，点画中段写得
慢一些、圆润一些，
不能太浮滑、太刻
薄。以听人讲话为
例，女声音高，要讲
得轻些柔些慢些，
男声音低，要讲得
响些硬些痛快一
些。总之，天下任
何事物都是建立在
阴阳互补的关系上
的，不能片面，更不
能走极端。

一帘幽梦
十万狂花

这件作品上联正体，下联草体，好像不伦不类，但是如果与文义共看，书随文转，书文同一，就不觉得奇怪，反而感到十分贴切和自然了。

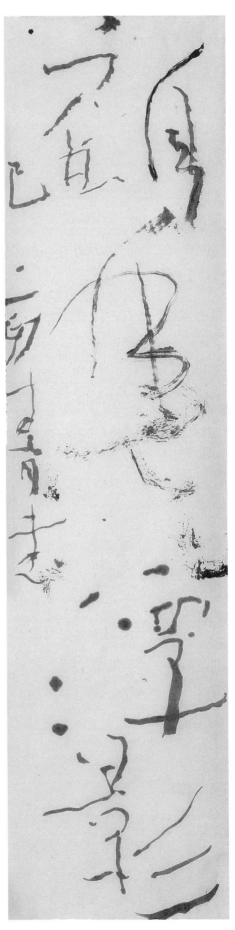
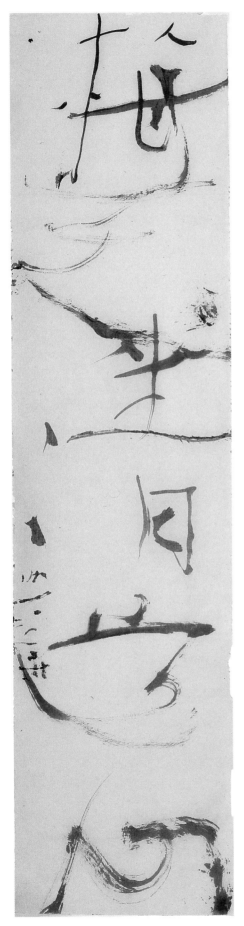

鹤梦冷潭影
梅花清道心

葛兆光《汉字的魔方》说:"汉字形声意兼备的特殊性使它作为诗歌意象具有视觉与听觉的直接可感度。因此,读诗的人在接触这些文字时,脑荧屏上出现的不是文字,而是直接出现了一组组连续不断的流动图像,在这组图像的依次流动中,它所伴生的情感内核也随之凸显,而诗的韵律及内部节奏又调节与控制着这些意象的流动频率。这种象、意、节奏乃是融为一体的,它们共同构成视境流动与心理快感。"如果用这样的欣赏方法去看这件作品,书文合一,会产生一种冷逸的感觉。

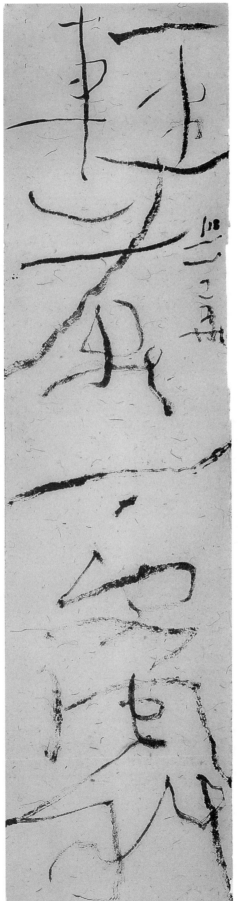

远鸥浮水静
轻燕受风斜

　　细线条写得这么长，最容易疲软，因此必须强调书写之势，注重两端的起承转折和中段的提按起伏。细线条写得这么松灵，运笔一定要强调轻重快慢，显示出墨色的枯湿浓淡变化。面对这件作品，如果"想见挥运之时"的话，可以体会到一种曼妙的悠扬和不尽的缠绵。

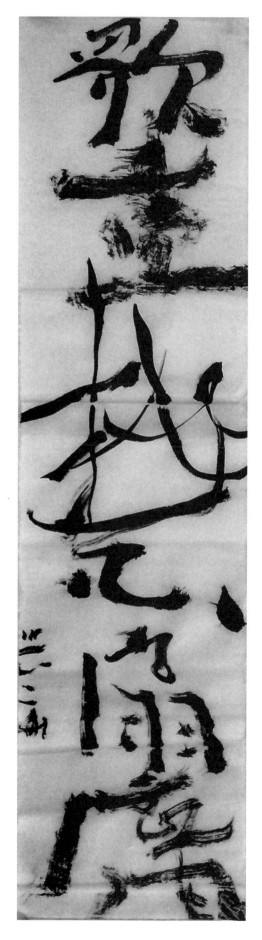
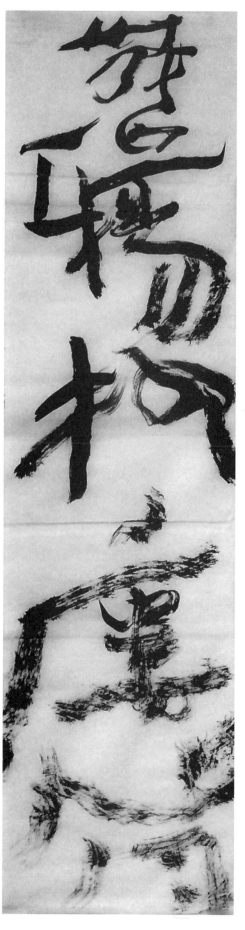

舞低杨柳楼心月
歌尽桃花扇底风

　　七言对联，每个字又写得很大，字距就不得不紧凑。然而再紧凑也要有疏和密的对比关系，于是不得不叠加，让密的地方更密，以显示疏的地方更疏。而叠加为了不乱，墨色就要分开，最常见的是浓墨叠枯笔。所有这一切手段都极大地丰富了作品的对比关系，尤其是空间组合关系，使作品的意象非常密集，令人目不暇接。

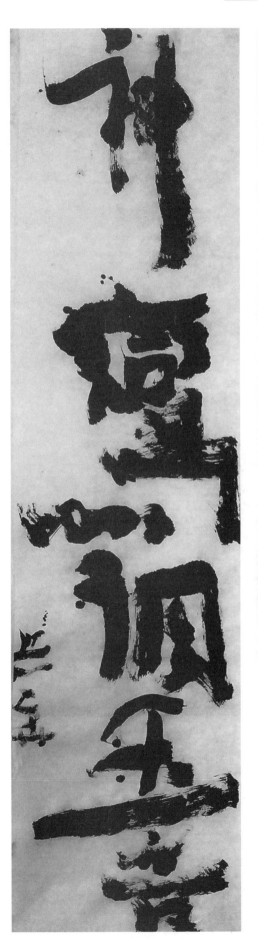
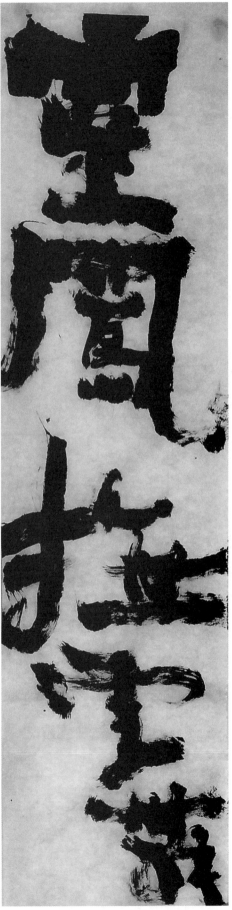

灵凤抚云舞
神鸾调玉音

碑学强调点画中段的表现。包世臣说"北碑笔势甚长"，笔势长包括两个意思，一是点画长，二是振动多。点画中段的振动频率宽的，风格比较舒缓；振动频率紧的，风格比较紧张，如这件作品。点画中段的振动频率受情绪控制，对作品风格影响很大。

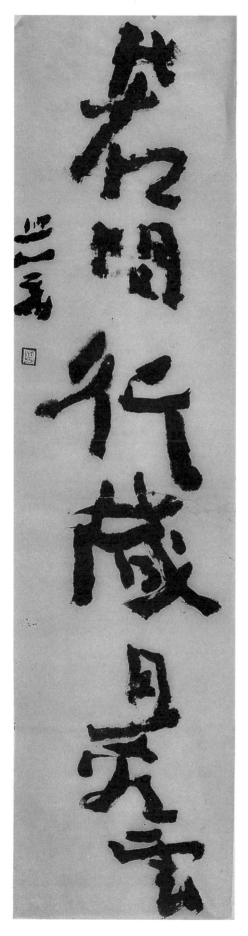
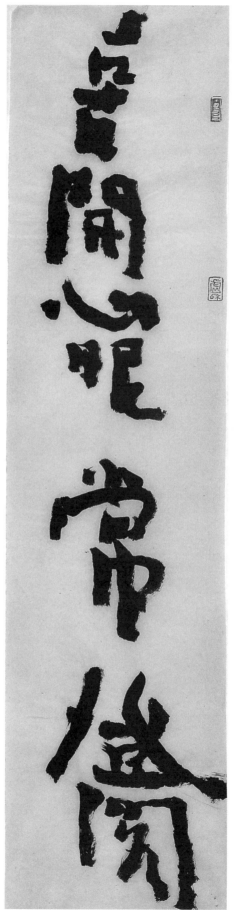

喜开心眼常登阁
若问行藏且看云

刘熙载《艺概·赋概》说:"赋兼叙列二法:列者,一左一右,横义也;叙者,一先一后,竖义也。"书法也是如此,尤其写对联。这件作品上联从小到大,下联从大到小,有梯度就有纵向的连绵感觉,这是"竖义"。连绵中上联有三个组:"喜开心眼""常"和"登阁"。下联也是三个组:"若问""行藏"和"且看云"。这些组长短、疏密和大小都不同,它们在横向组合时,参差错落,造成了一定的空间关系,这是"横义"。书法创作要"竖义"和"横义"兼顾。

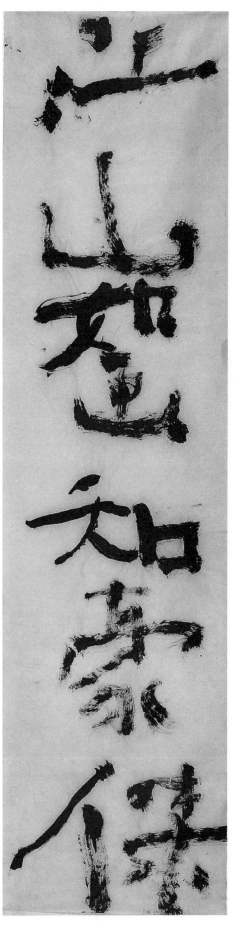

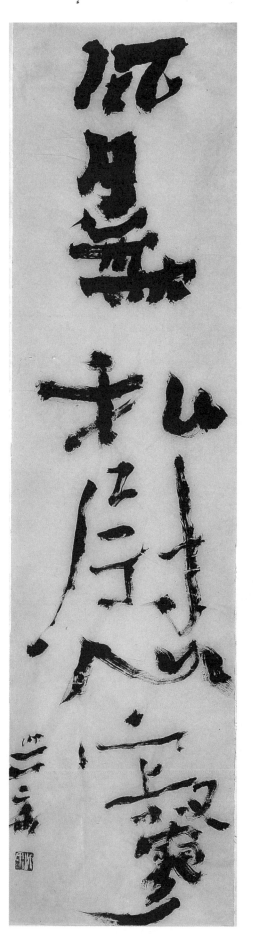

江山如画知豪杰
风月无私慰寂寥

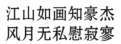

写这件作品用
的是硬毫，笔锋弹
性很强，必须狠狠
用力才能打开，结
果点画两端的发力
处都是砸下去的，
有一个个"坑"。点
画中段运行时，笔
稍一提起就回到笔
尖着纸状态，为了
避免点画单薄，再
用力按下去，结果
一起一伏，压力和
弹力的博弈就像在
驾驭桀骜不驯的野
马一样，很刺激，出
来的作品风格也很
激烈。

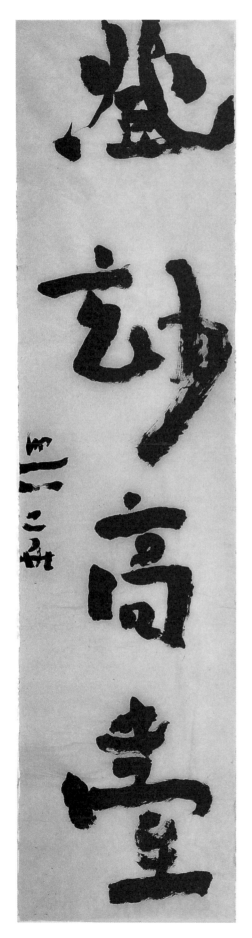

**入莲花境
登妙高台**

古拙是一种很高的艺术境界，追求古拙的方法是反楷法，具体表现有两种。一是字体往上靠，沈曾植《海日楼札丛》说"篆参籀势而质古，隶参篆势而质古"，同样地，楷参隶势而质古。二是淡化偏旁部首的概念，反对上紧下松、左紧右松的写法，甚至反其道而行之，把偏旁写得宽大些，字就会有古拙之意。

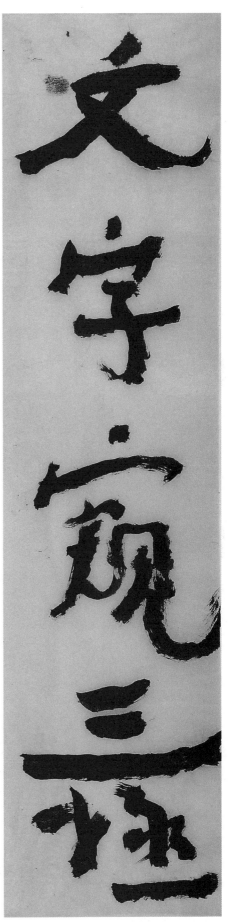

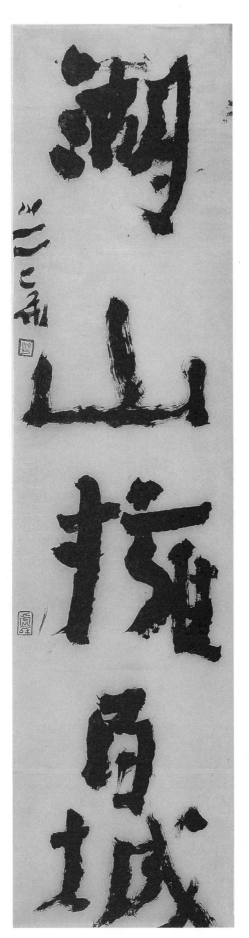

文字窥三极
湖山拥百城

《宋书·谢灵运传论》说:"夫五色相宜,八音协畅,由乎玄黄律吕,各适物宜。欲使宫羽相变,低昂互节,若前有浮声,则后须切响。一简之内,音韵尽殊;两句之中,轻重悉异。妙达此旨,始可言文。"书法中各种对比关系也应当这样组合,有这样的表现能力。

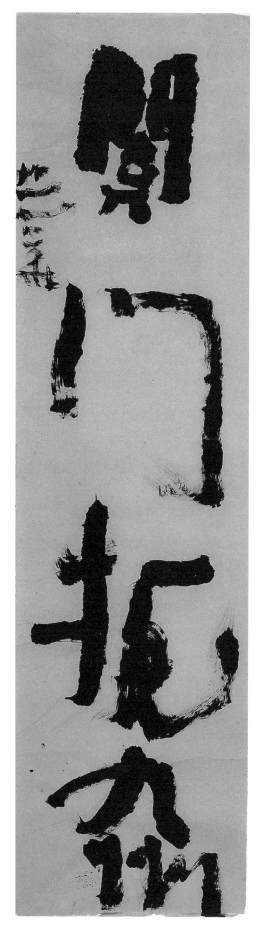
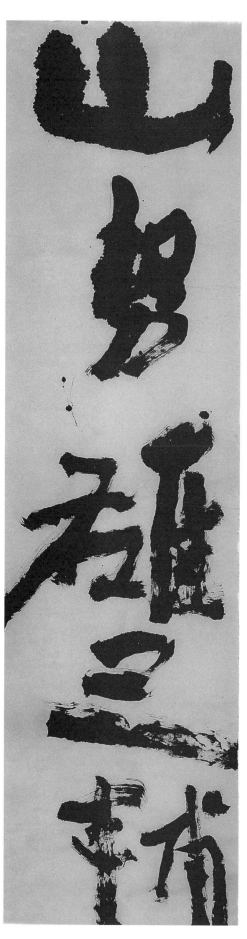

山势雄三辅
关门扼九州

点画的黑白组合形式有两种，一种是枯笔，黑与白的并置，表现效果强烈显豁；另一种是淡墨，黑与白的兼融，表现效果温和暧昧。

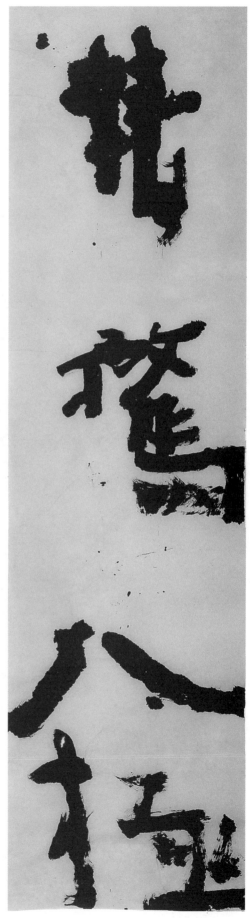

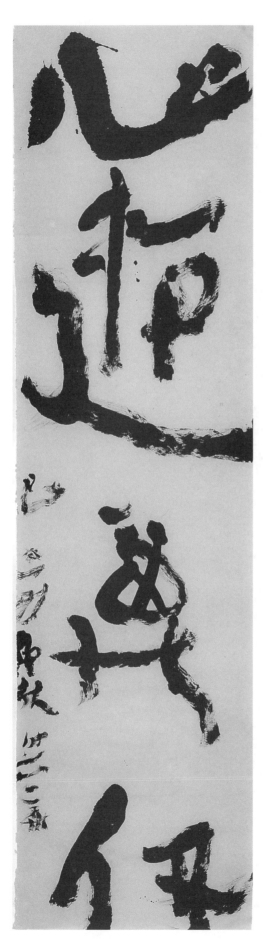

精骛八极
心游万仞

　　每一个时代思潮都有一个真正的问题成为讨论的中心。这个时代在书法艺术上的问题就是如何从文本走向图式，具体表现为，在点画和结体的基础上如何特别强调章法。

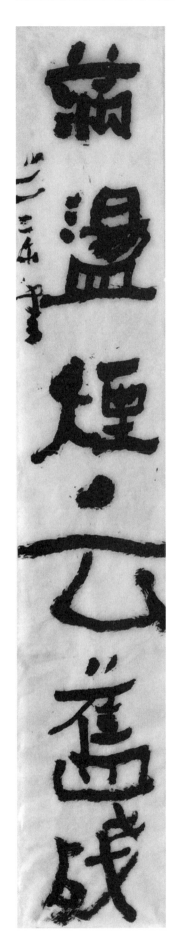
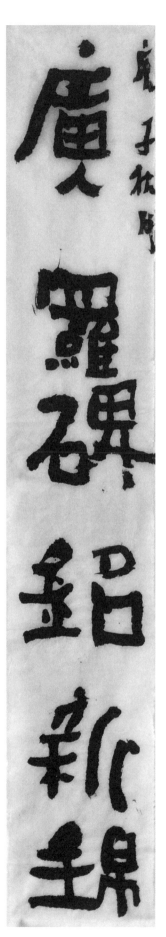

广罗碑铭新锦
满荡烟云旧残

临摹是一种对话，临作应当既有原作者又有临摹者的声音。我的创作主张形式构成，强调各种对比关系的组合，这件临《好大王碑》集联的作品就反映了这种创作观念，在点画的长短粗细、结体的正侧方圆、章法的疏密虚实上都作了个性化处理。这样的临摹已经接近创作，踏在从临摹到创作的门槛上了。

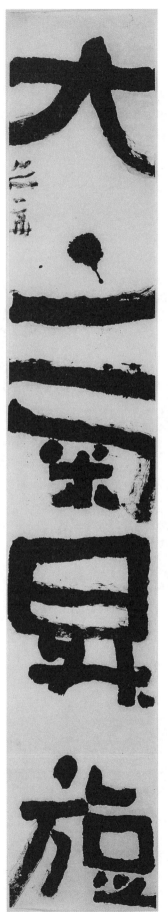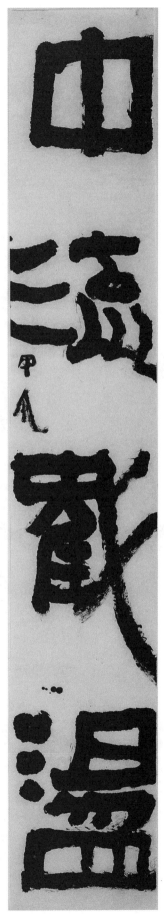

中流截荡
大气升旋

每一画、每一字在艺术处理上都要负阴抱阳,以他平他,兼有对立和互补关系。篆书的结体横平竖直,偏静,需要以动制衡,正如孙过庭《书谱》所说的"篆尚婉而通"。但是从点画本身的构成来看,只强调"婉而通"就片面了,需要静的制衡,因此刘熙载《艺概·书概》接着孙过庭的话说:"余谓此须婉而愈劲,通而愈节,乃可。"强调要"劲"和"节"。孙过庭的"婉而通"与刘熙载的"劲而节"是矛盾的,但都是对的,关键在于以什么角度去看。看问题必须全面,而想全面则必须具备相反相成的构成眼光。

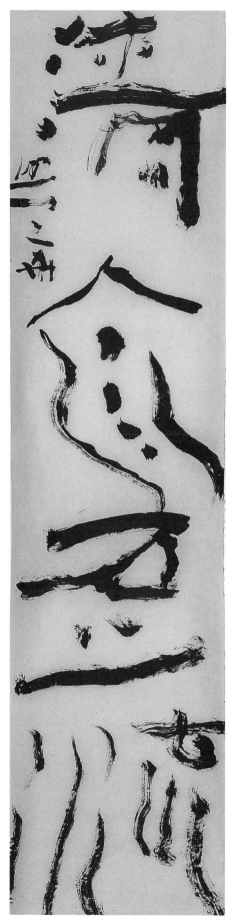
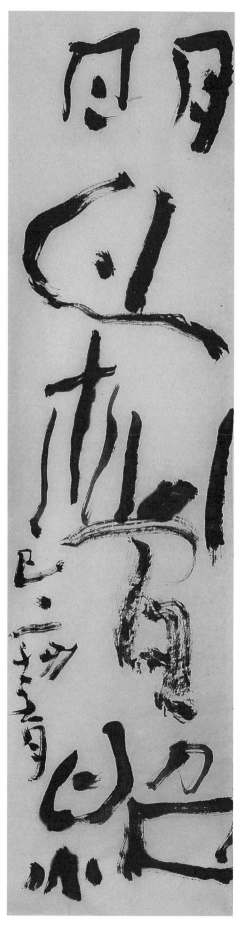

明月松间照
清泉石上流

朱光潜在《谈文学》中提及好文章的标准:"最适当的字句安排在最适当的位置……这种精确妥帖的语文颇不是易事,它需要尖锐的敏感,极端的谨严和极艰苦的挣扎。一般人通常只是得过且过,到大致不差时便不再苛求。他们不了解在文艺方面,差之毫厘往往谬以千里。"古人说"毫发死生",也是同一个意思。这件作品的章法是经得起最严苛的推敲的。

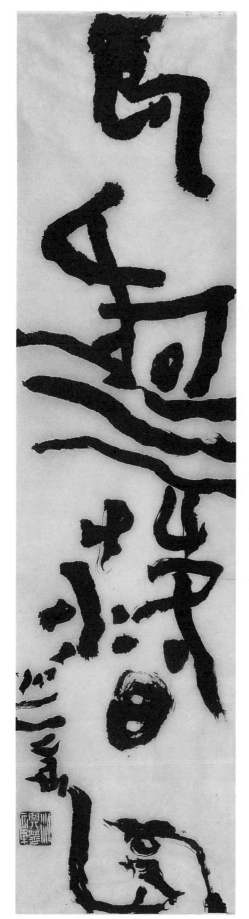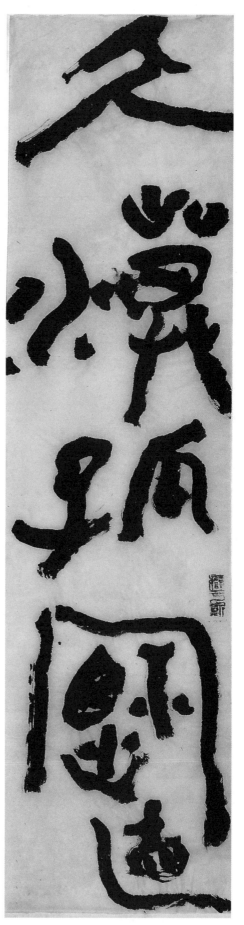

大漠孤烟直
长河落日圆

一般认为变形是主观的，可以根据作者的审美意识和创作理念随意处理。其实不尽然，变形同时也是客观的，是被作品本身形式美的要求所决定的。具体来说，一方面要根据上下左右字的关系来变形，其中有因笔势连绵的需要而变形和为避免造形的雷同而变形。另一方面还要根据布白的需要来变形。比如这件作品的下联"河落日"三字很紧密，接下来必须留白，"圆"字右边转折的下移就是为此而变形的。

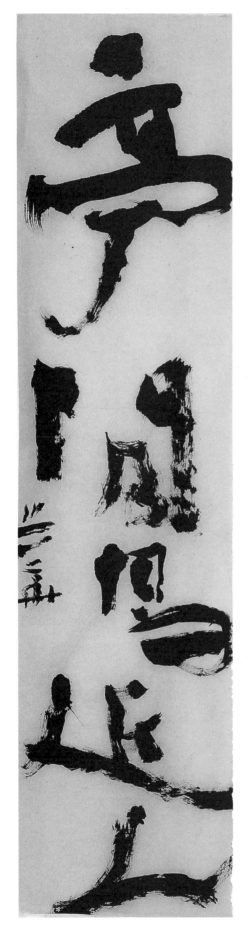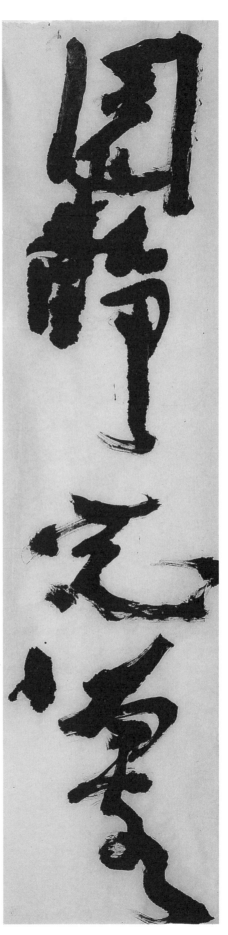

园静花留客
亭闲鸟近人

　　用笔蹲抢，点画跳跃，结体欹侧，章法腾挪，所有表现都是全息的，共同为创造一种雄肆的风格而努力，所以视觉效果强烈而协调。

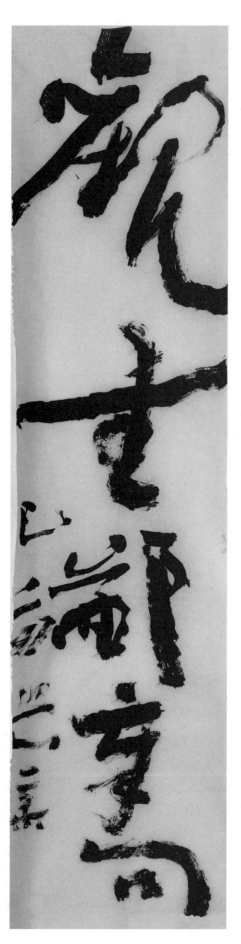
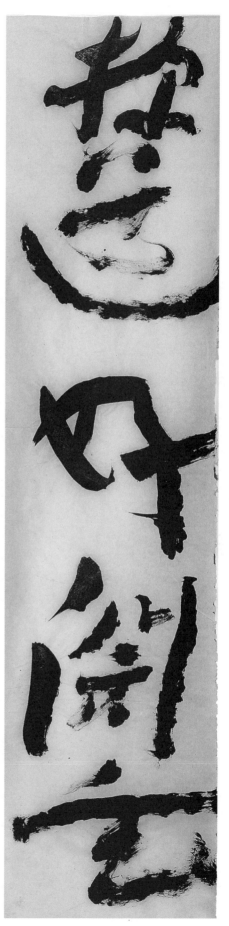

探道好渊玄
观书鄙章句

刘熙载《艺概·书概》说:"草书尤重笔力。盖草势尚险,凡物险者易颠,非具有大力,奚以固之?"笔力分两种:一种是往下的沉着之力,入木三分,力透纸背,表现为静;另一种是平面的挥洒之力,纵横踔突,表现为动。草书偏动,为了制衡,刘熙载强调的"固之"之力,应当是指往下的沉着之力。

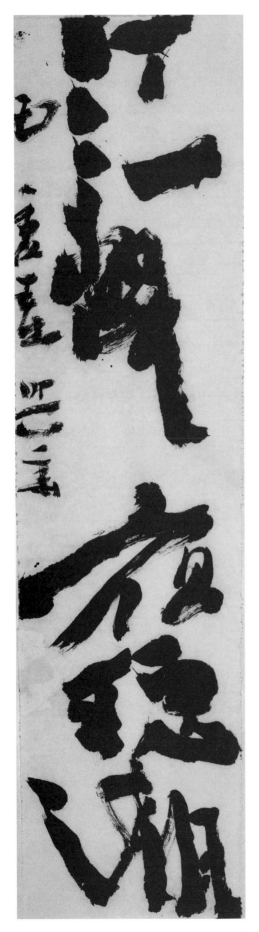

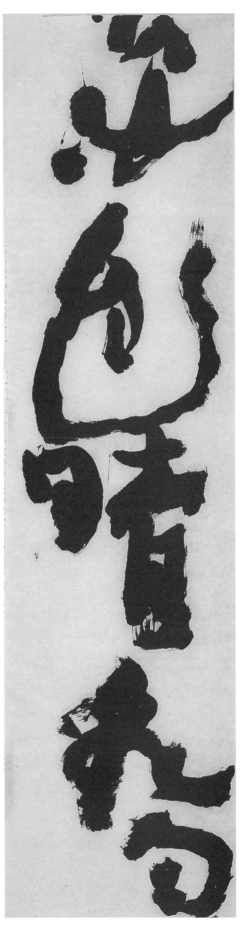

海色晴看雨
江声夜听潮

上联从纵横挥
洒到浑厚凝重，下
联自浑厚凝重回到
纵横挥洒，整副对
联通过这种梯度表
现出鲜明的节奏变
化。浑厚凝重的抒
情特点为沉着，纵
横挥洒的抒情特点
为痛快，古人说"沉
着痛快，书之本也"
（朱履贞《书学捷
要》）。作品中"江
声"两字处于梯度
变化的中间，写得
既沉着又痛快，特
别精彩。

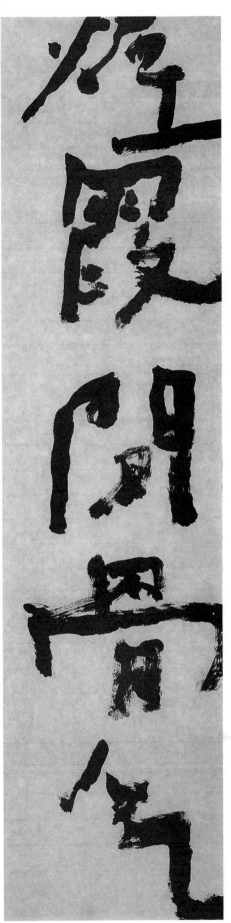

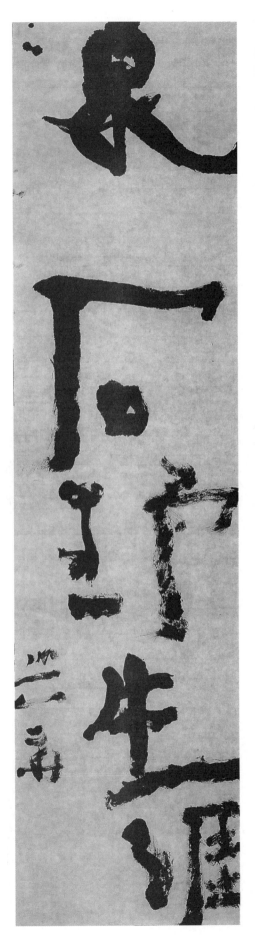

烟霞闲骨气
泉石野生涯

上联从密到疏。最后"气"字如果写成繁体，就没有这种梯度变化了。下联异音相从，梯度变化改成从疏到密，最后"生涯"两字靠右，弥补"气"字左边的空缺，再把款落在"生涯"的旁边。整个创作过程都是因势利导的，发现问题，解决问题，一步一景，山穷水尽转到柳暗花明，充满了惊奇。

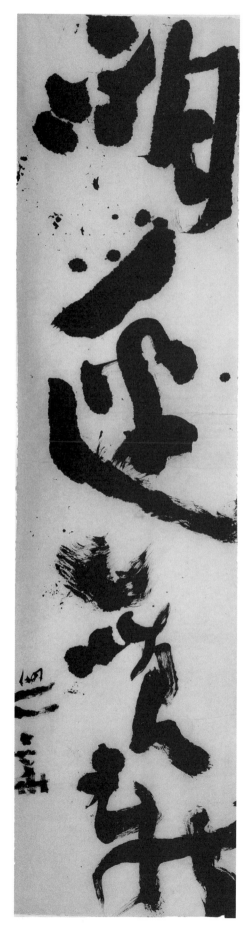 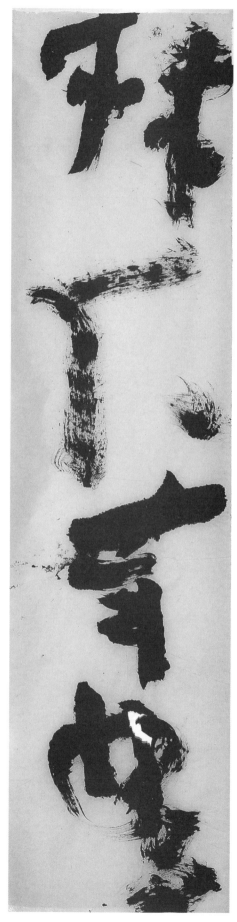

**林下十年梦
湖边一笑新**

古人说，写点要如高山坠石，这里所有的点都是垂直砸下去的，铿锵有力，顿若山安。古人说写横要如千里阵云，写竖要如万岁枯藤，这里所有的横和竖都是把笔顶着纸面逆锋写出来的，而且写的时候，笔前如有物阻拒，竭力与争，手不期颤而颤，行笔沉郁而艰涩。这样的点线对比不仅夸张而且有力，"想见挥运之时"，会让人生出一种血脉偾张的豪情。

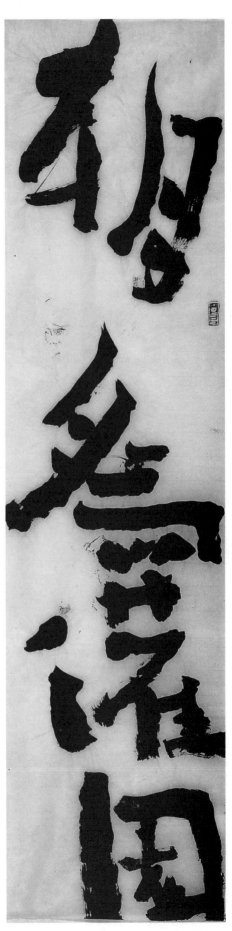

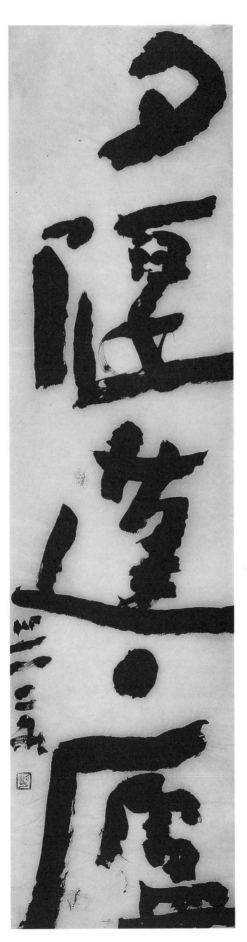

**朝为灌园
夕偃蓬庐**

　　每个字左右摇曳，每行字曲折腾挪，厚重的点画与宽博的结体因此生动起来。而且，纵向的上下呼应和横向的左右朝揖也因为这种体势变化而统一起来了。

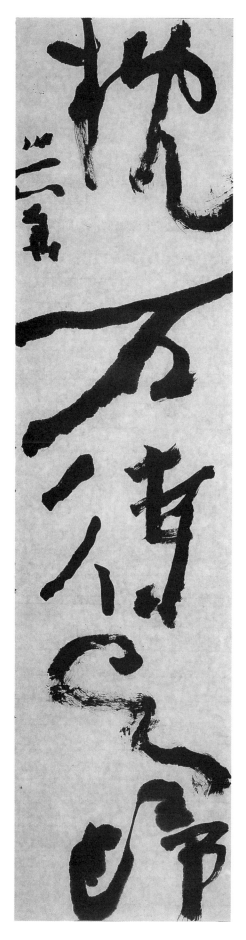

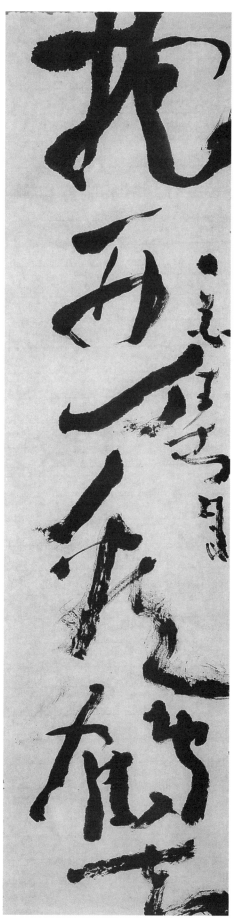

**抱琴看鹤去
枕石待云归**

　　把点画打开，让它无所谓横竖撇捺地纵横舒展；把结体打开，让字内之白与字外之白融会贯通；把章法打开，让字距行距和周边之白浑然一体。这样做之后，作品就成了黑（笔墨）与白（布白）的构成，成了图式，让人"唯观神采，不见字形"（张怀瓘《文字论》）。

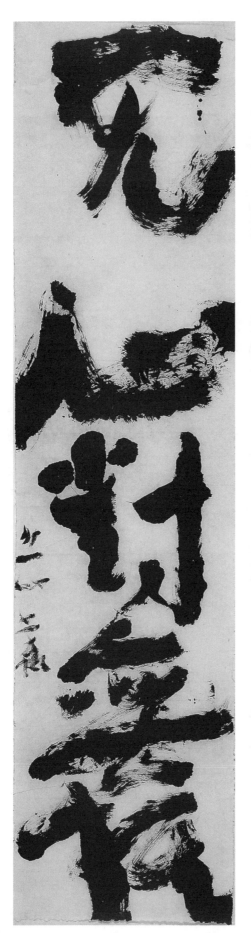

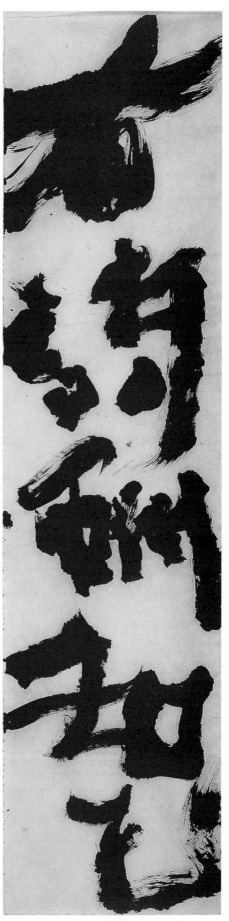

有诗酬知己
无心对弈棋

后面也有一张内容相同的作品，风格比较静比较雅，这一张则写得特别雄肆。佛教讲"无我"，讲"无常"，认为世界上的一切事物皆非独立的实在自体，都是受时空条件的制约而变动不居的，都是各种因缘的暂时组合。由此，一个人的书法如果真要"字如其人"的话，风格也不能是固定不变的，必然是多样化的组合。

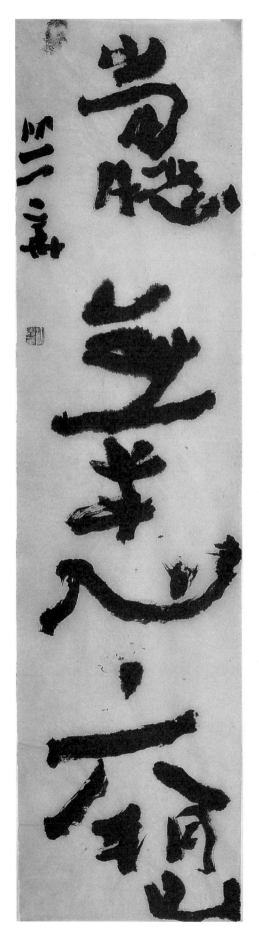
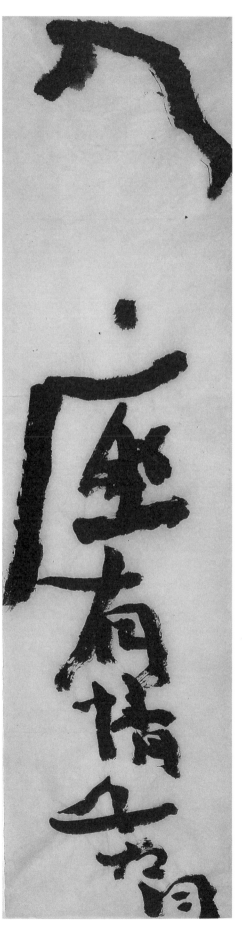

入座有情千古月
当窗无恙六朝山

上联"入座"二字占了一半多篇幅，下面五个字必须写出梯度变化，逐渐过渡到小，产生出节奏感才不会感觉拥挤。而且，依靠上下联之间的大小参差，有以他平他的对比关系，即使写得再小，也会觉得很自然了。

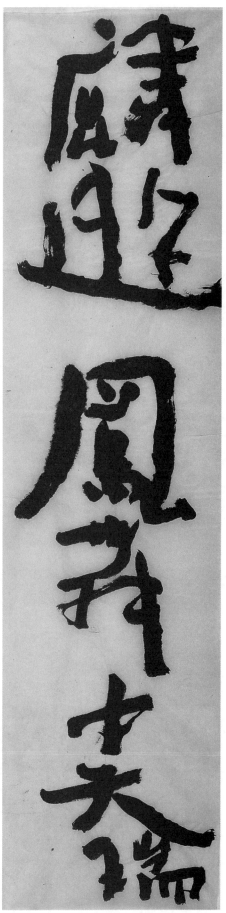

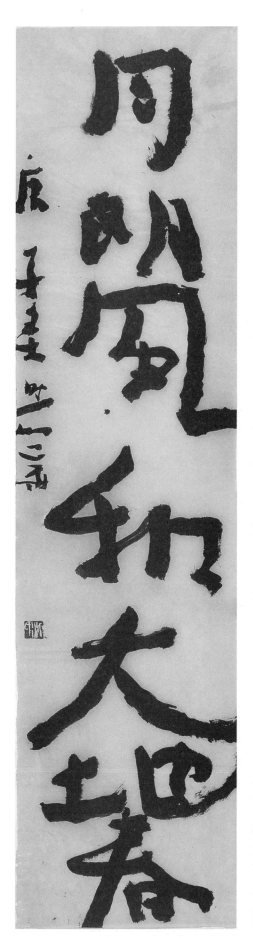

麟游凤舞中天瑞
月朗风和大地春

　　上联从疏到密,从大到小,下联从密到疏,从小到大,都走了一个梯度变化,而且相反相成,上下联之间疏对密、密对疏,大对小、小对大,就好比《文心雕龙》中所谓的"异音相从谓之和"。

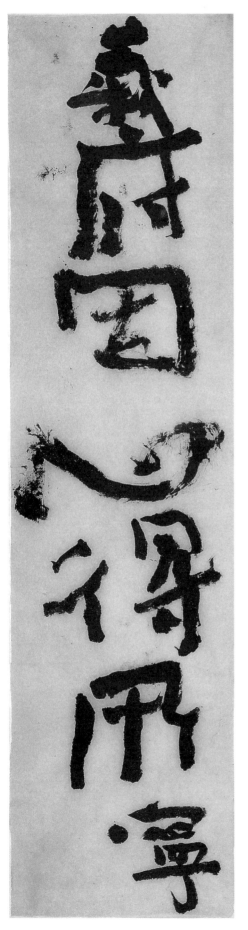
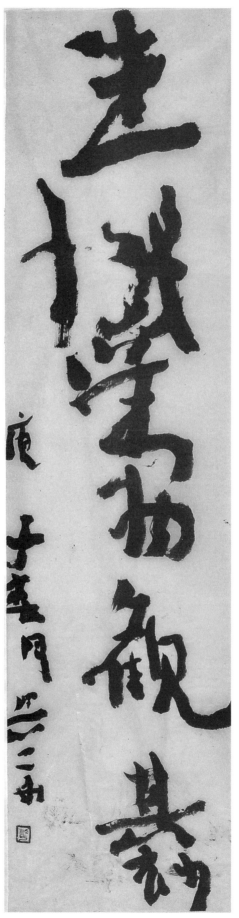

生机对物观其妙
义府因心得所宁

这件作品的章法很好，落款尤其好，位置好，大小好，疏密好，倾斜好，无懈可击。叶梦得《石林诗话》："王荆公晚年诗律尤精严，造语用字，间不容发，然意与言会，言随意遣，浑然天成，殆不见有牵率排比处……至'细数落花因坐久，缓寻芳草得归迟'，但见舒闲容与之态耳。而字字细考之，若经隐括权衡者，其用意亦深刻矣。"

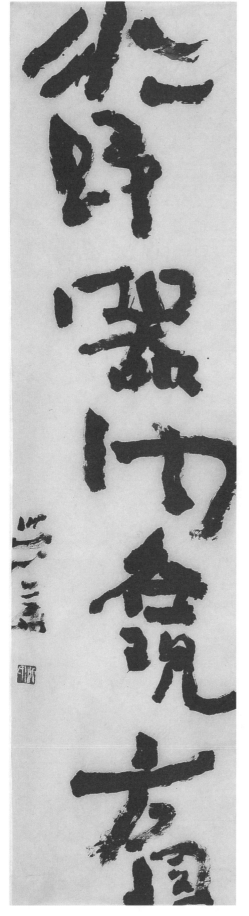

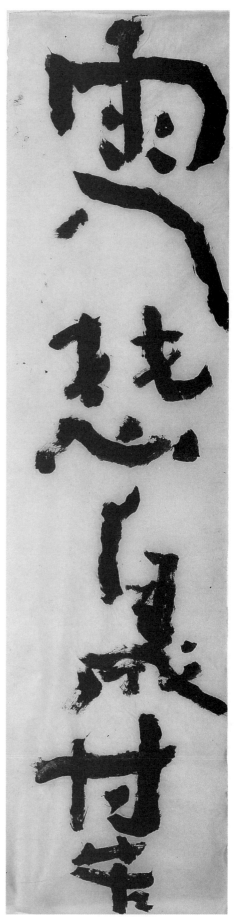

雨入花心自成甘苦
水归器内各现方圆

书法艺术的表现形式是各种各样的对比关系，书法艺术的创作方法就是在点画上营造粗细长短等各种对比关系，在结体上营造大小正侧等各种对比关系，而且在结体之上还要营造组的各种对比关系。比如这件作品，就特别强调组的表现。上联分为"雨入""花心""自成""甘苦"四组，下联分为"水归""器内""各现""方圆"四组，各组之间有长短、宽窄、大小、收放等对比关系，并且用了"以他平他"的方法将它们参差错落地组合在一起。

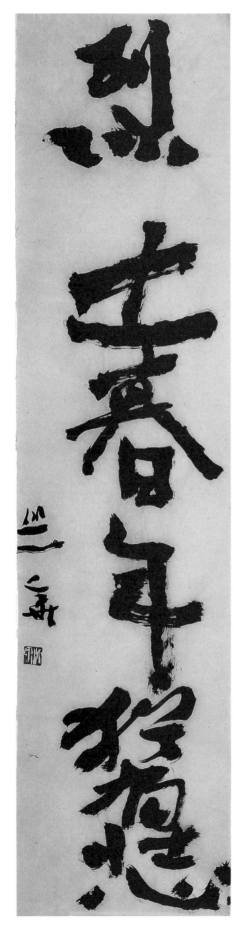

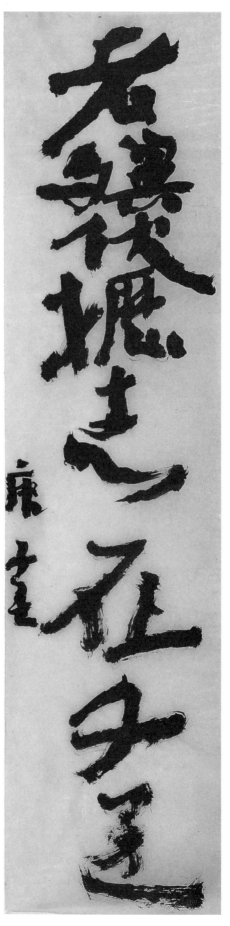

老骥伏枥志在千里
烈士暮年犹有壮心

刘勰《文心雕龙·丽辞》说:"造化赋形,支体必双。"阴阳思维支配着人们的审美活动和观物方式,对偶是近体诗中意义展开的普遍形式,也是对联书法的创作方法。刘熙载《艺概·诗概》说:"律诗手写此联,眼注彼联。"书法创作也是如此,手写下联,眼看上联,时时想着怎样异音相从,怎样以他平他。

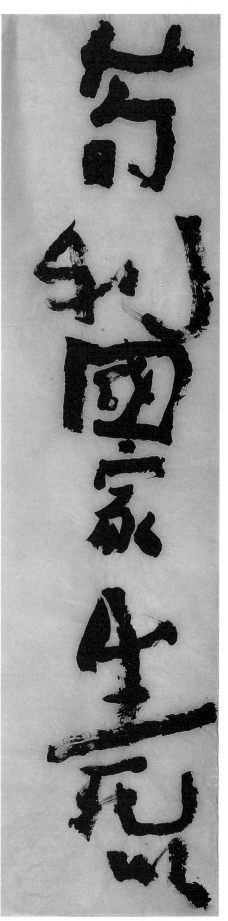

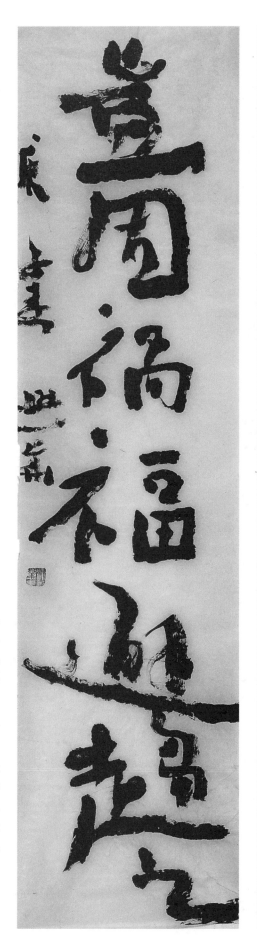

苟利国家生死以
岂因祸福避趋之

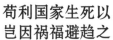

一个人懂不懂书法，就看他懂不懂笔法，一件作品好不好，就看笔法表现丰富不丰富。笔法是否丰富取决于两个方面：一是粗细方圆等造形变化多不多，二是轻重快慢等节奏变化多不多。

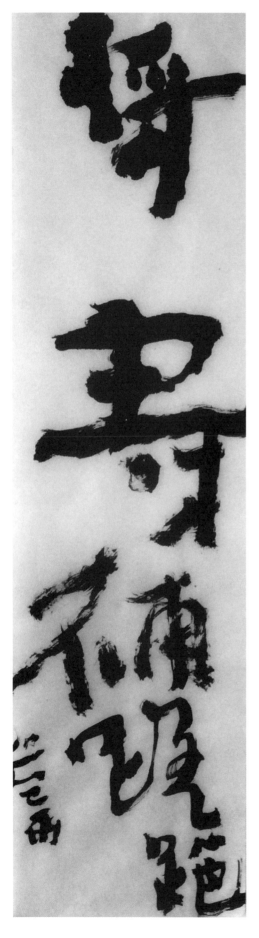
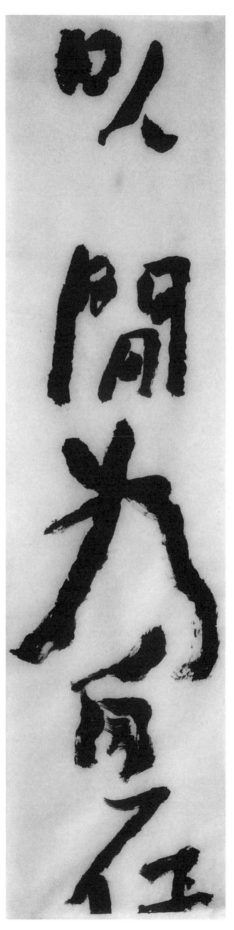

以闲为自在
将寿补蹉跎

　　《易》曰："物相杂，故曰文。"点画和结体的造形越独特，个性差异越悬殊，由它们所组成的通篇章法就越是生气勃勃。

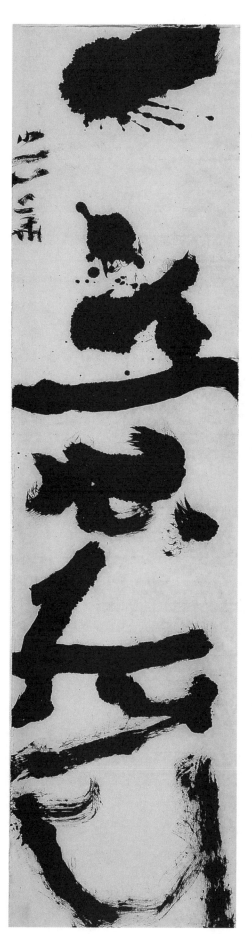

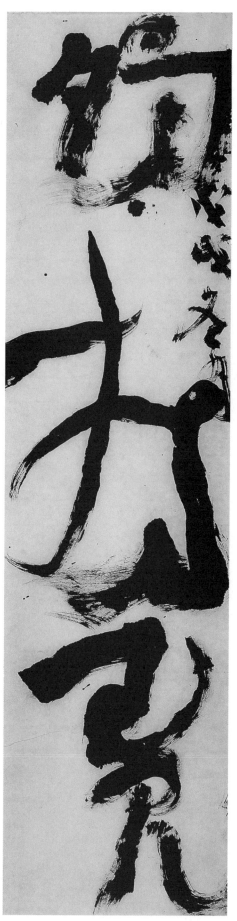

独持己见
一意孤行

《书概》："昔人言为书之体，须入其形，以若坐若行、若飞若动、若往若来、若卧若起、若愁若喜状之，取不齐也。然不齐之中，流通照应，必有大齐者存。故辨草者，尤以书脉为要焉。""不齐"指局部表现，"大齐"指整体效果，局部的"不齐"要想达到整体的和谐，关键在于书脉的"流通照应"，"流通"指笔势连绵，"照应"指体势顾盼。

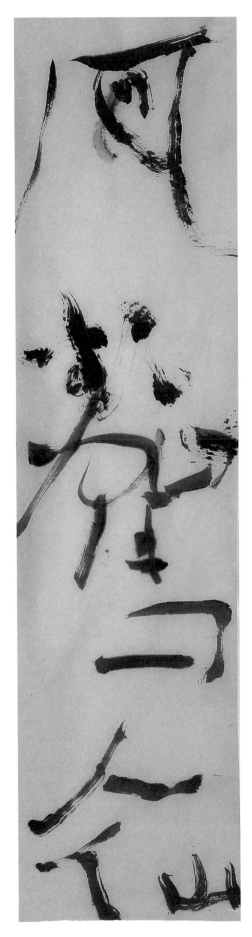
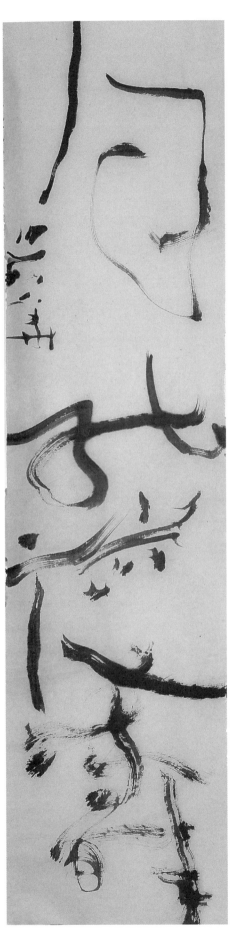

月能从我醉
风欲驾人仙

　　这是一件书文
合一的作品，文曰：
"月能从我醉，风欲
驾人仙。"（陆游《月
夜江渎池纳凉》）
书写时用笔荡来荡
去，点画飘忽不定，
结体跌跌撞撞，章
法错综杂乱，一切
都像喝醉酒的状
态，飘飘欲仙。

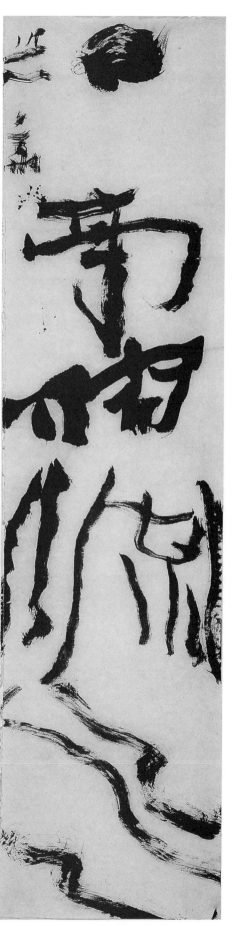

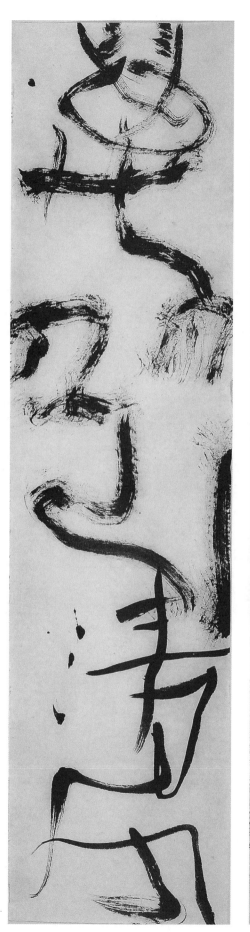

一亭俯流水
万竹引清风

这件作品的内容特别饱满,各种字体的杂糅,各种变化的交集,虚虚实实,参差错落,营造出的意象纷至沓来,让人眼花缭乱。但是它又很协调,如姜夔《白石道人诗说》所说"一波未平,一波已作……出入变化,不可纪极,而法度不可乱"。"法度不可乱"的原因在于所有的杂糅和变化都是遵照"以他平他"的构成原则的。

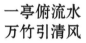

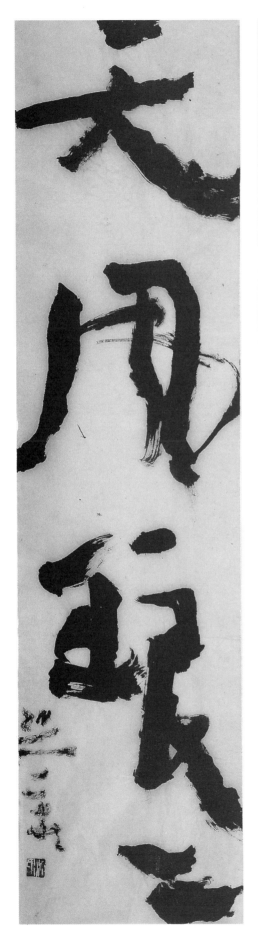

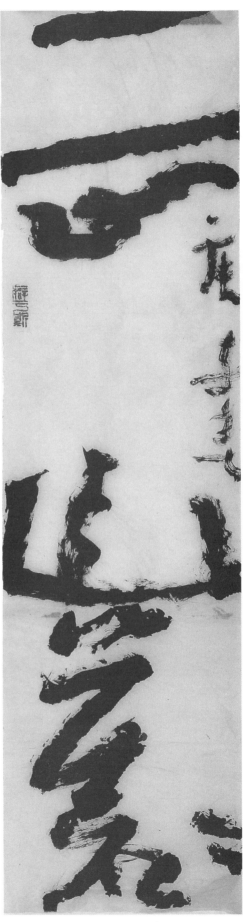

云山苍苍
天风琅琅

刘勰《文心雕龙·神思》说:"规矩虚位,刻镂无形。""虚位"和"无形"类似书法中的布白。笪重光《书筏》说:"精美出于挥毫,巧妙在于布白。"包世臣《艺舟双楫》引邓石如之语说:"字画疏处可以走马,密处不使透风,常计白当黑,奇趣乃出。"蒋和《蒋氏游艺秘录》说:"有从无笔墨处求之者,曰意、曰气、曰神、曰布白。"刘熙载《书概》说:"古人草书,空白少而神远,空白多而神密。"他们都认为作品中的布白是"神之居所",必须高度重视。

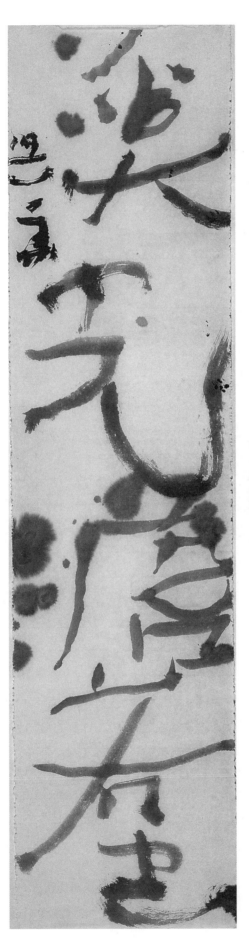
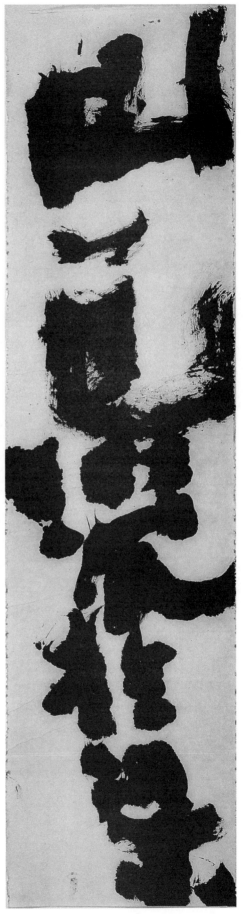

山色浓于染
溪光淡若空

　　上下联一浓一淡，黑白对比强烈，但是不莽撞，很协调，原因之一是下联有浓墨的落款与上联呼应，更主要的是与文字内容相契，书文合一，感觉就自然了。

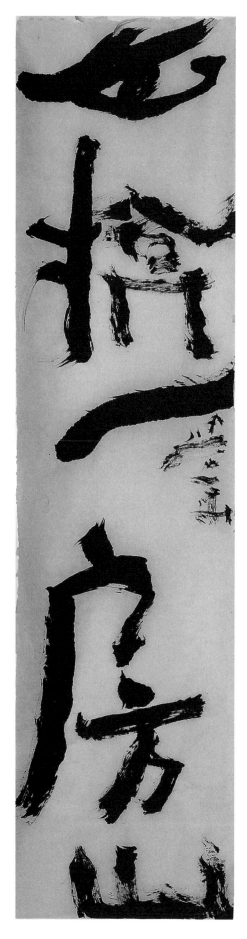

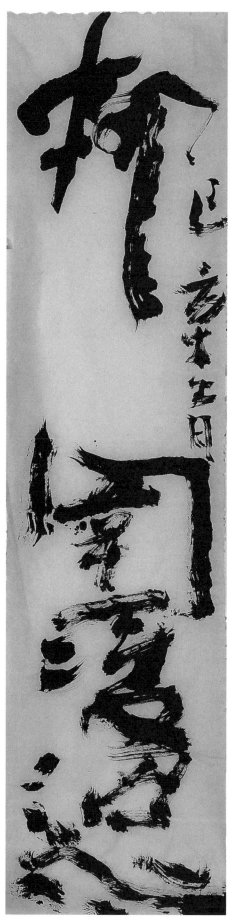

柳围双沼水
花掩一房山

　　杜甫说写诗要"语不惊人死不休"，怎样才能惊人呢？韩愈说"钩章棘句，掐擢胃肾"，章句要夹钩带棘，要有锋芒。韩愈自称其文说"不专一能，怪怪奇奇"，自作诗云"若使乘酣骋雄怪"。刘熙载的《艺概·诗概》评论他的诗文说"奇者即所谓'时有感激怨怼奇怪之辞'"。又说"昌黎诗往往以丑为美"，还说"八代之衰，昌黎易之以万怪惶惑"。这种夹钩带棘的锋芒就是各种各样的怪和丑。

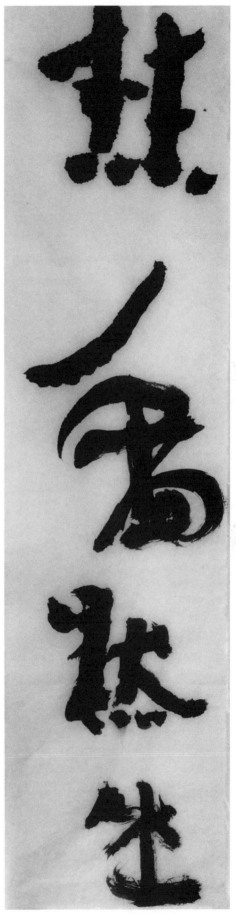

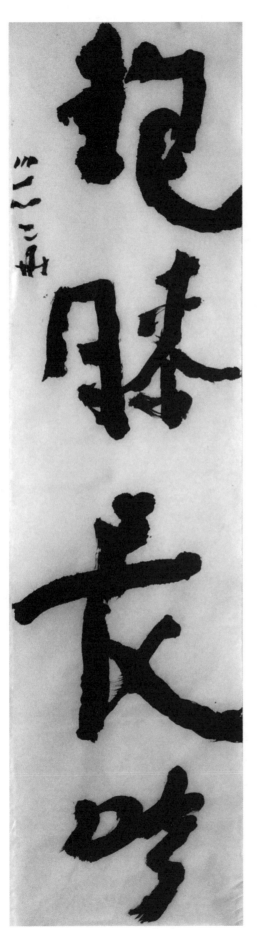

**焚香默坐
抱膝长吟**

这件作品运笔从容一些，点画圆，结体圆，虽有各种变化，但都处理得很理性，结果就比较平和。与前一件作品不同，这件作品没有"感激怨怼"和"万怪惶惑"的感觉了。

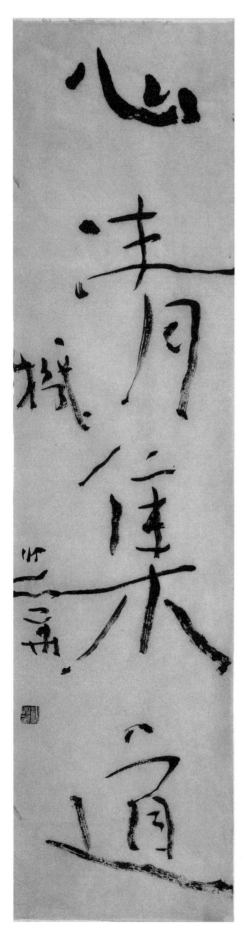
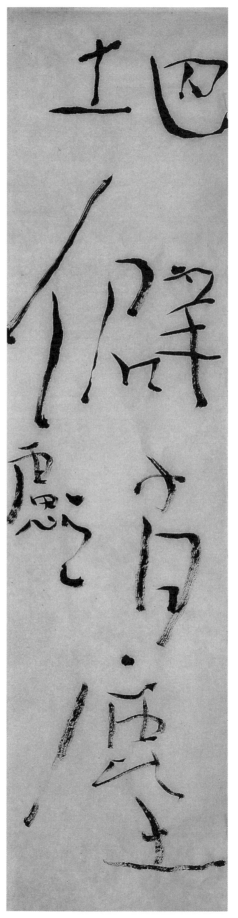

**地僻消尘虑
心清集道机**

　　刘熙载《艺概·书概》说:"怀素自述草书所得,谓观夏云多奇峰,尝师之。然则学草者径师奇峰可乎? 曰:不可。盖奇峰有定质,不若夏云之奇峰无定质也。"自然万物之变"曾不能以一瞬",故书法意象的表达不能胶柱鼓瑟,要"无定质",如行云流水,"行于所当行,止于所不可不止,文理自然,姿态横生"。

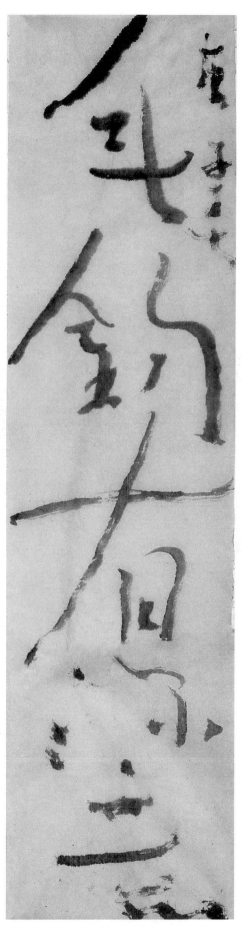

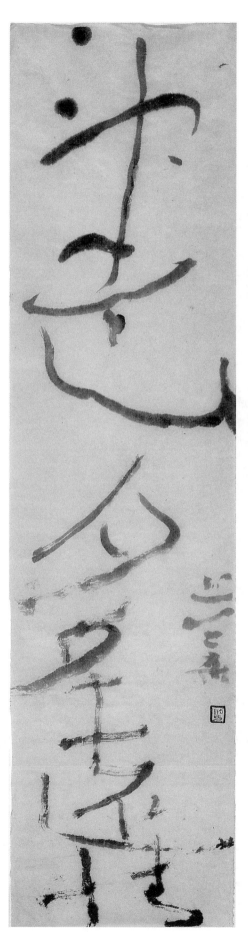

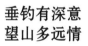

垂钓有深意
望山多远情

孙过庭《书谱》说："写《乐毅》则情多怫郁，书《画赞》则意涉瑰奇，《黄庭经》则怡怿虚无，《太史箴》又纵横争折。"不同的文字内容激发不同的思想感情，表现不同的风格面貌。这件作品写了好几遍，越写越慢，越写越淡，事后想，都是受文字内容的影响，慢生静，淡生远。

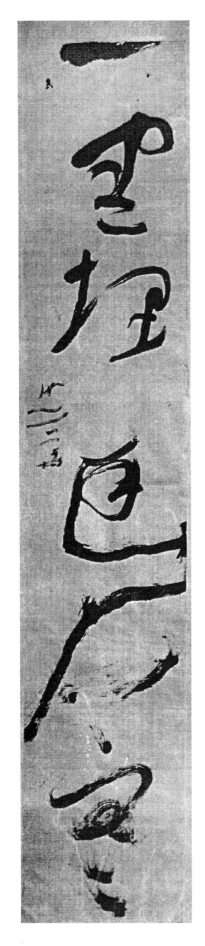
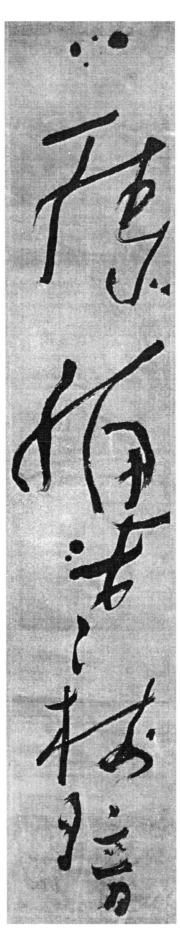

藤缠老树暗
云埋幽石寒

　　草书的历史发展与趋势，简单来说：怀素连绵，将时间节奏推向极致；黄庭坚重点线对比，将空间造形推向极致；徐渭、祝允明将连绵节奏和点线造形合而为一，变成一种交响，开辟了新的境界。当代草书应当在此基础上发扬光大。

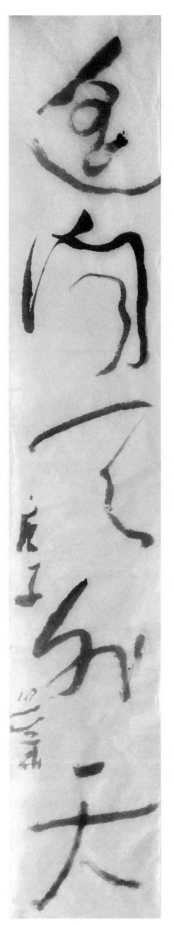

普觉梦中梦
遥闻天外天

中国音乐史上的名著《溪山琴况》在论述古琴的演奏方法时说："最忌连连弹去，亟亟求完，但欲热闹娱耳，不知意趣何在。"一定要通过各种方法，既要有"从容婉转"的逗留，又要有"趋急迎之"的紧促，使"节奏有迟速之辨，吟猱有缓急之别"。在轻重快慢的变化中，寄托自己的审美意识，"全终曲之雅趣"。草书创作也应如此。

遥山起云卧
横海泊楼船

　　点画要坚而浑、圆而厚，用笔必须中锋。但是，书写是个连续的过程，在不断地做90度折转和360度环转时，笔心不可能一直走在点画的中间，必然会向两边偏侧。偏侧的点画虽然薄了，但是比较灵动，与中锋的浑厚组合起来，会产生雄秀的效果。因此，蔡邕《九势》为中锋下的定义是"令笔心常在点画中行"。这个"常"字用得极有深意，我的理解是，为了点画厚重，必须强调中锋，但事实上做不到一直中锋，因此不必拘泥。中锋是我们的追求，偏侧是自然的结果；中锋是意在笔先的定则，偏侧是趣在法外的化机。

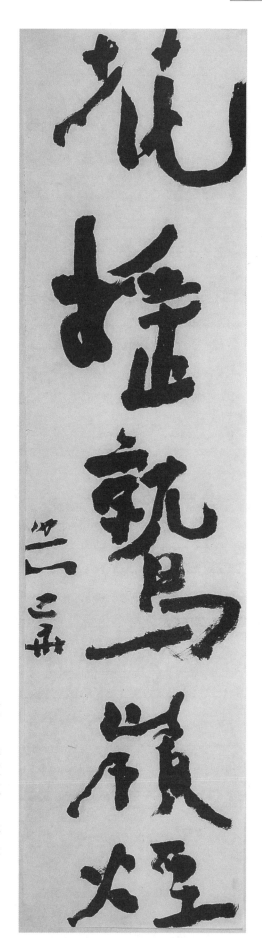

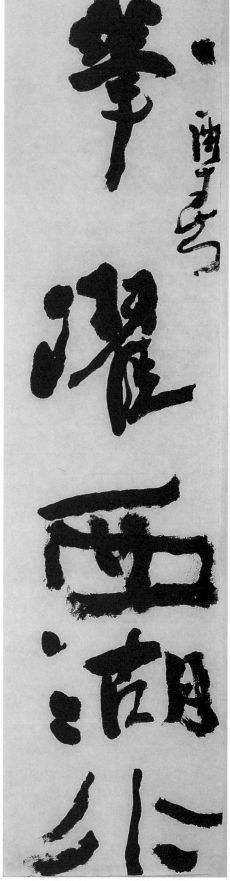

**笔濯西湖水
花摇鹫岭烟**

让点画走起来，起笔、行笔和收笔的过程走得越充分，感觉就越舒展，越坦荡，而且结体也会随之打开，造形宽博，气势恢宏。

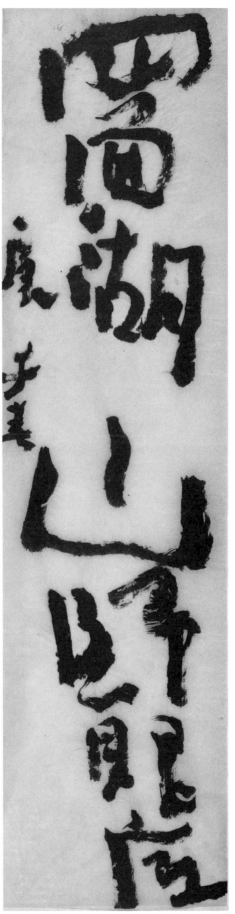

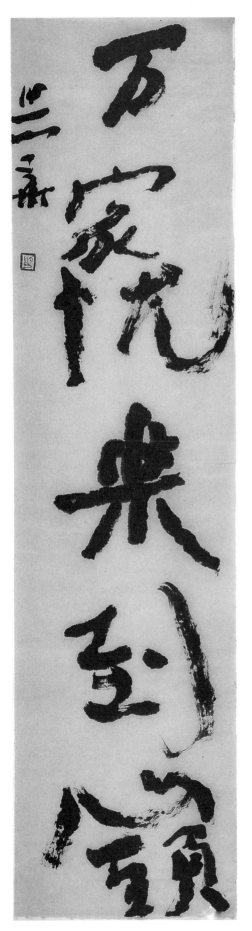

四面湖山归眼底
万家忧乐到心头

　　刘熙载《艺概·书概》说:"行笔不论迟速,期于法备。善书者虽速而法备,不善书者虽迟而法遗。然或贵速而贱迟,则又误矣。"孤立地讲运笔是迟缓好还是快速好是没有意义的,因为任何事物都包括对立统一的两个方面,快之中要有快有慢,慢之中也要有快有慢,对立的统一就叫"法备"。在法备的前提下,所谓的迟好和速好只是强调矛盾的主要方面,强调不同的风格面貌,与好坏无关。

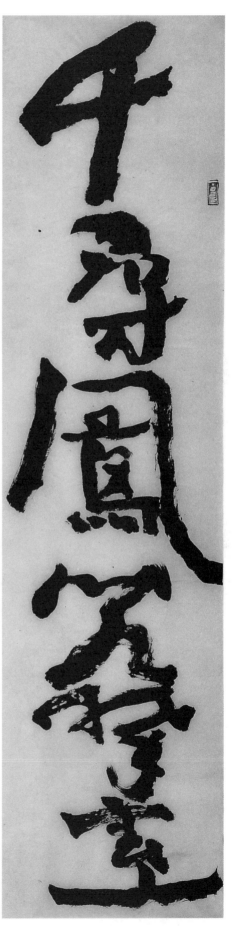

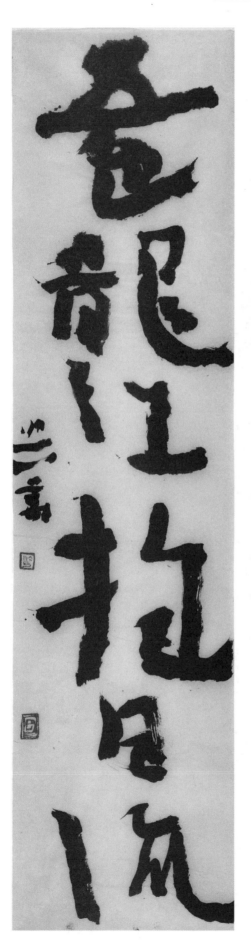

千寻凤阁攀云上
五色龙江抱日流

　　包世臣《艺舟双楫》说："用笔之法，见之于画之两端，而古人雄厚恣肆令人断不可企及者，则在画之中截。盖两端出入操纵之故，尚有迹象可寻；其中截之所以丰而不怯、实而不空者，非骨势洞达，不能幸致。"碑学强调中画圆满，其实两端也很重要。我觉得中段跌宕舒展的变化能出气势，两端方圆藏露的变化能出韵味，应当兼顾。

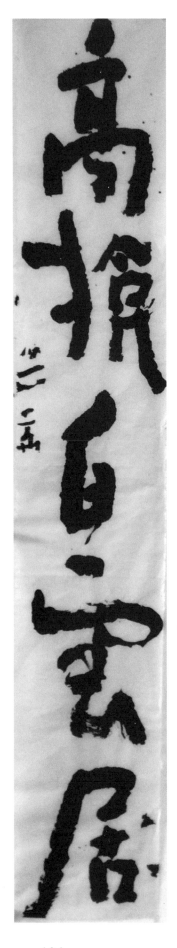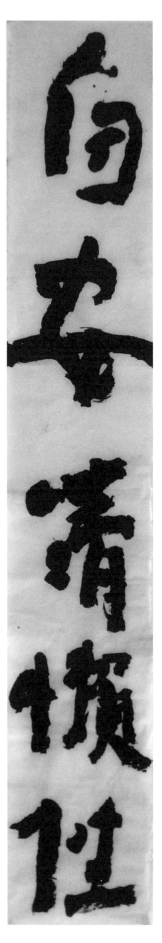

自安清懒性
高掩白云居

明清以后，帖学片面强调中锋，为了不使笔锋偃卧，运笔轻提，不敢重按，不敢用辅毫，结果写出来的点画略显单薄。刘熙载《艺概》因此强调说："每作一画，必有中心，有外界。中心出于主峰，外界出于副毫。锋要始、中、终俱实，毫要上下、左右皆齐。"主张主锋与辅毫并用。主锋在点画中间行走，表现骨力，辅毫在点画两边行走，表现"肌肤之丽"。唐太宗《指意》对此说得很明确："夫字……以心为筋骨，心若不坚，则字无劲健也；以副毛为皮肤，副若不圆，则字无温润也。所资心副相参用，神气冲和为妙。"

诗味淡处喜临水
文味闲时数落花

蔡邕《九势》说："夫书肇于自然，自然既立，阴阳生焉；阴阳既生，形势出焉。"自然是书法艺术的表现内容，而自然是无言的，怎么表现呢？道法自然，而形而上的道语言是无法表达的，因此只能靠阴阳，"一阴一阳之谓道"。阴阳是高度抽象的符号，表现在书法上，就是各种各样的对比关系，如点画的粗细长短，结体的大小正侧，章法的疏密虚实，用笔的轻重快慢，用墨的枯湿浓淡，等等。这种对比关系很多，如果归并的话，可以分成两大类：一类是形，即空间的造形；另一类是势，即时间的节奏。阴阳和形势就是书法艺术的表现形式。明白了书法的表现内容和表现形式，再来谈创新就有底气了。一句话，只要强调阴阳对比，强调形势变化，无论怎样创新都是健康的，有意义的。

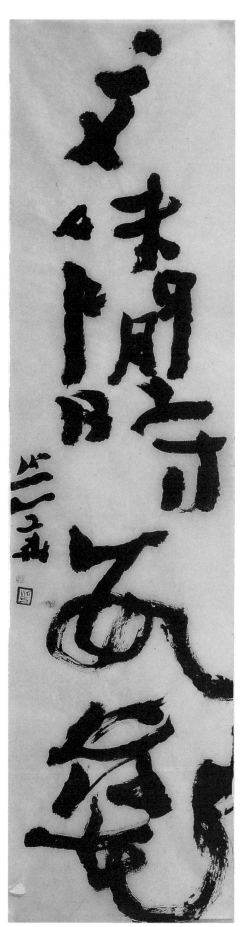
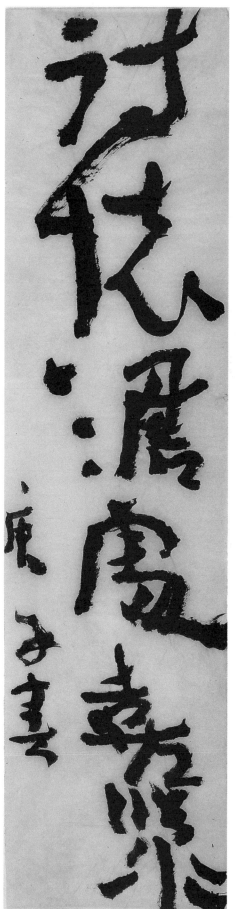

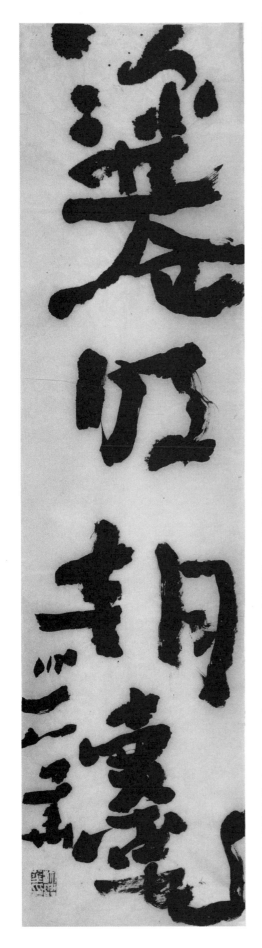

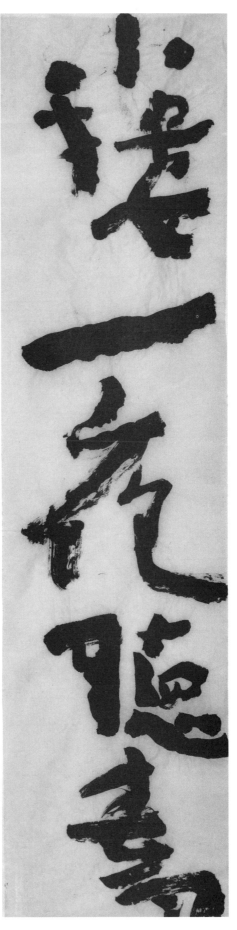

小楼一夜听春雨
深巷明朝买杏花

　　字距的疏密不是实际距离，是不能量化的，比如多少公分为疏，多少公分为密。字距的疏密是对比的结果。以这件作品为例，下联当"深巷"和"卖杏花"每个字都挨得很紧时，"明朝"两字的间距就显得非常开阔了。由此得到一个创作秘诀：一切表现都是相反相成的，用意在彼，着力在此，结果作品就有了张力和整体感。

玉宇琼楼天上下
方壶员峤水中央

傅山说:"又见学童初写仿时,都不成字,中而或出奇古,令人不可合,亦不可拆,颠倒疏密,不可思议。"(《霜红龛集·杂记》)他解释奇古的特征是"令人不可合,亦不可拆,颠倒疏密,不可思议",就是要打破结体的独立性,把结体放到章法中去处理,让字与字的造形相互配合,组成不可分割的整体。

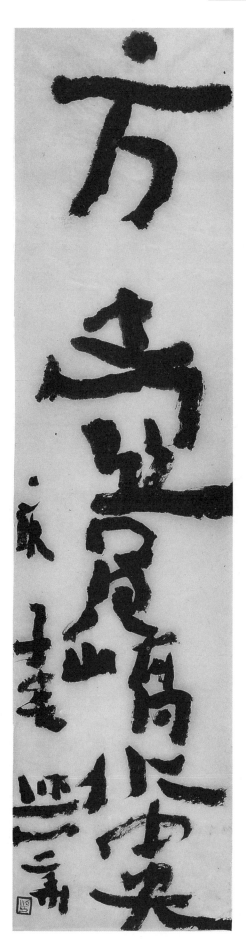

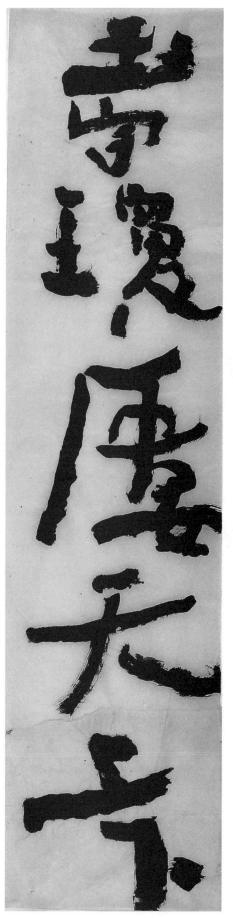

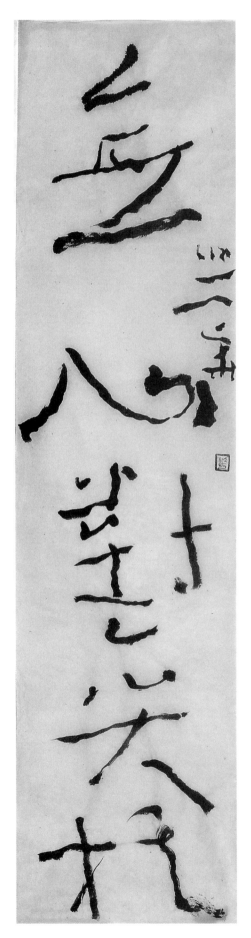
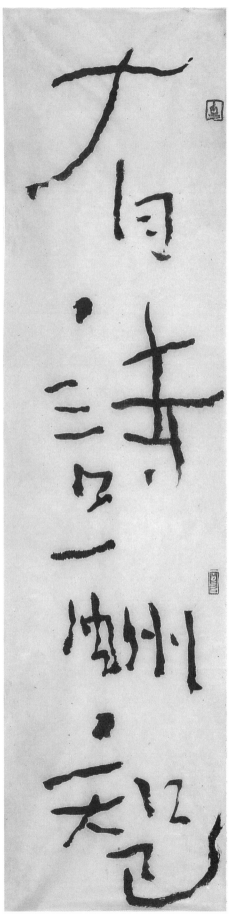

有诗酬知己
无心对弈棋

汉字的笔画可以归并为两类：一是点，二是画（横、竖、撇、捺都是画的变形）。点的写法如高山坠石，有爆炸性的视觉效果，属于阳刚；画的写法近于平面移动，缠绵优雅，属于阴柔。古人把点与画组成一个词，作为书法艺术最基本的造形单位，就是要让它阴阳同体，负阴抱阳，具有相对独立的审美价值。

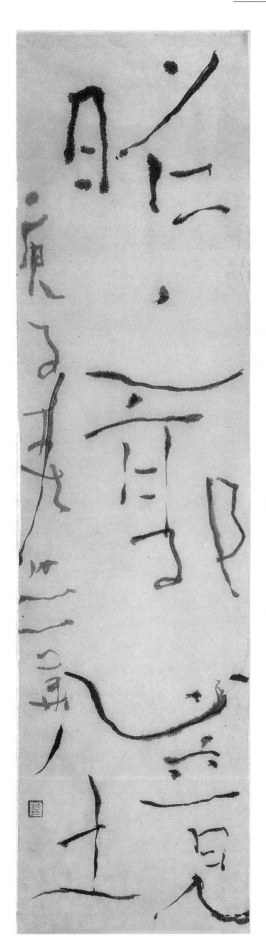
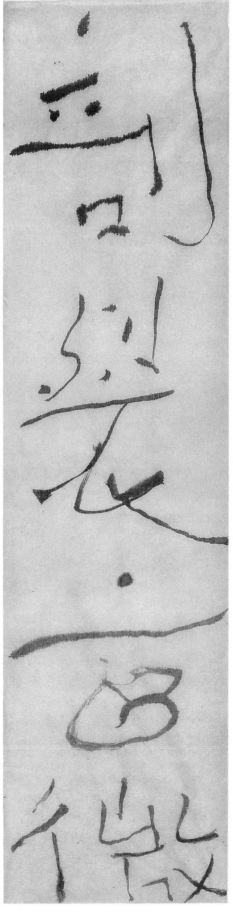

剖裂玄微
昭廓心境

横不平，竖不直，全是斜线，结体造形摇曳多姿，呈现出载歌载舞的欢欣气氛。仔细分析，"廓"字的一撇如果墨色再浓些，从落款中凸显出来，营造出深度空间，那就更好了。

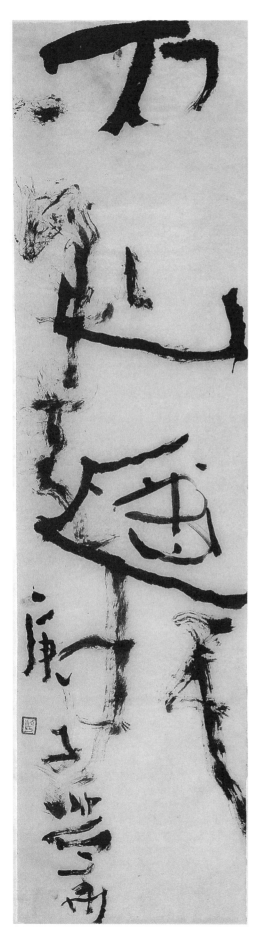
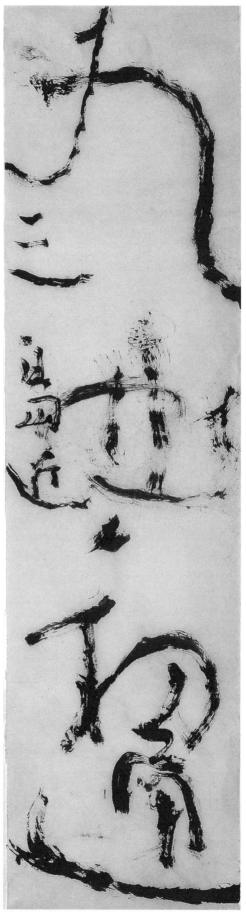

九曲初通三岛近
万山遥拜一峰青

书法作品是给人看的，要强调视觉效果，重视图式表现。图式作品的创作，一方面是笔墨构成，通过笔势连绵和体势呼应将作品中所有的点画和结体整合起来；另一方面是布白构成，让被点画分割出来的白既有大小方圆的造形变化，又有流通照拂的整体关系。然后将笔墨与布白整合起来，尽量取消图底关系，让笔墨在布白上游，布白在笔墨中穿梭，让笔墨与布白浑然一体。

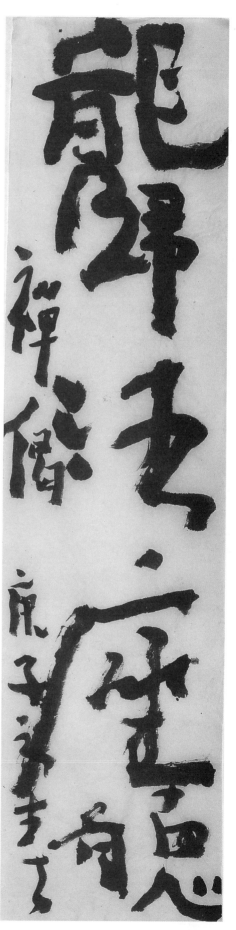

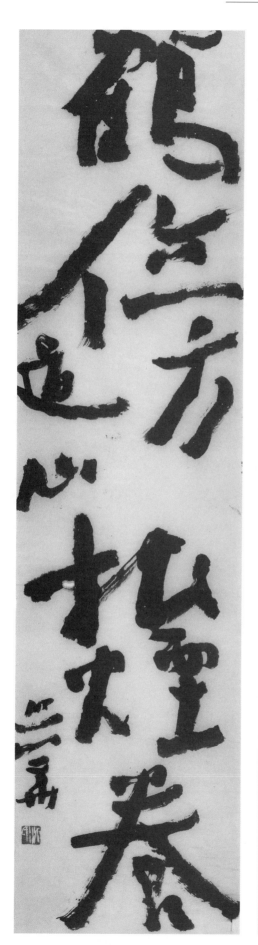

龙归法座听禅偈
鹤傍松烟养道心

　　结体是点画的组合，章法则是点画与结体的组合。章法的组合范围比结体大，但是组合方法基本相似，结体方法中的相让、避就、穿插、向背、朝揖、排叠等，都可以用来作为章法的组合方法。这样，就能在结体和章法中建立起全息关系。

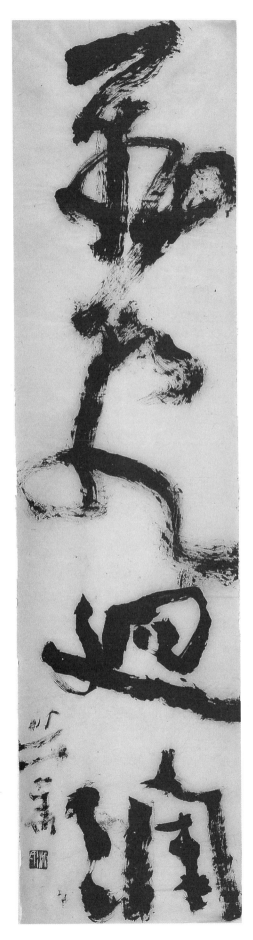
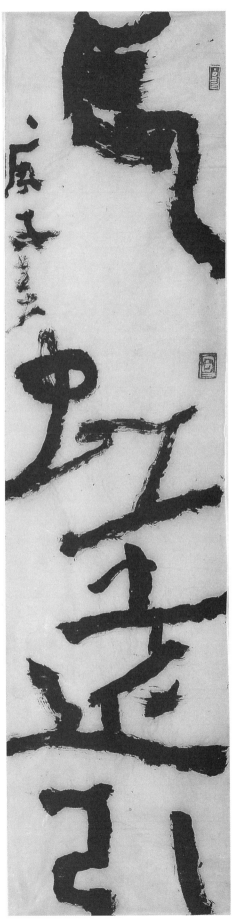

长虹远引
飞阁回澜

　　线条颀长，结体开张，磅礴的气势夭矫翻腾，从上到下，但是幅式太短，无法展开，只能越收越紧，戛然而止，感觉有点憋闷。如果幅式再长一点，让气势变化充分舒展开来，那就好了。换一种说法，"长虹"和"飞阁"为行草，"远引"和"回澜"为行书，从行草到行书的转变不能二二等分，必须有长有短，有了对比关系才符合形式美的规律。两种分析都觉得，如果能再写一个字，把节奏变化舒展开、对比关系增大些，效果就好多了。

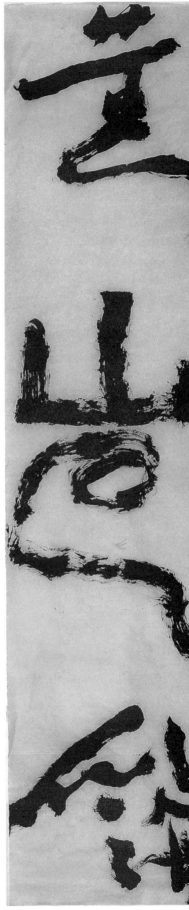

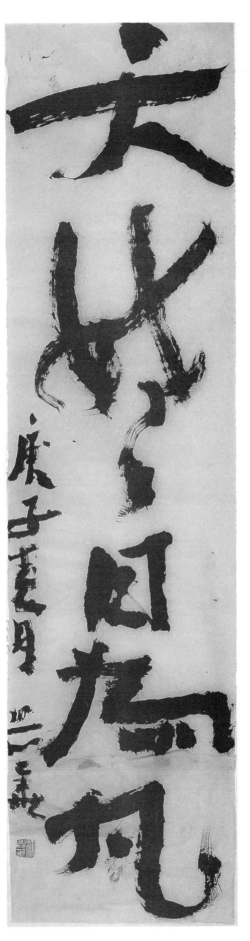

**黄山云似海
天姥日为丸**

　　这件作品章法
不错，但是几个主
要字如"山云"和
"天姥"的运笔太
快，"刷字"成分太
多，点画有点扁，不
仅不够圆浑，而且
缺少变化，因此不
耐看了。章法好是
"致广大"，点画好
是"尽精微"，两者
兼顾，才是上品。

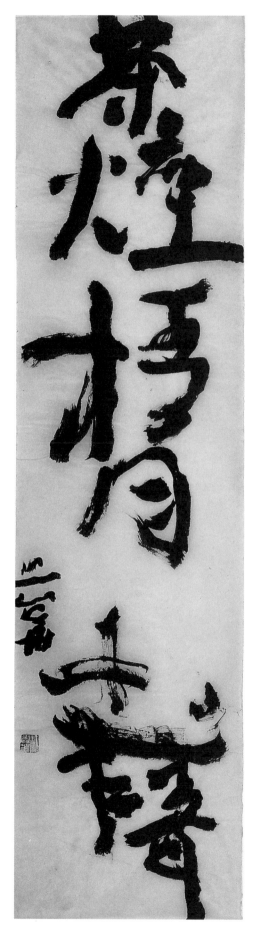

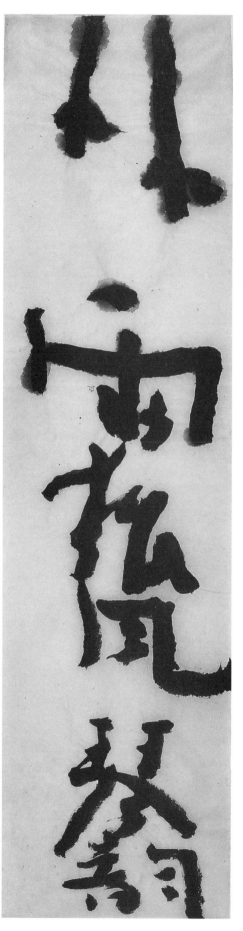

竹雨松风琴韵
茶烟梧月书声

　　上联"竹""雨松风""琴韵"三个组，下联"茶烟""梧月""书声"三个组，上下联各三个组，或长或短，参差错落，空间关系很好。仔细分析，下联前面两个组靠得太紧，如果"梧月"一组稍微往下移一点，让组距布白再多一点，就更好了。古人讲"毫发生死"，不能差一点点的。

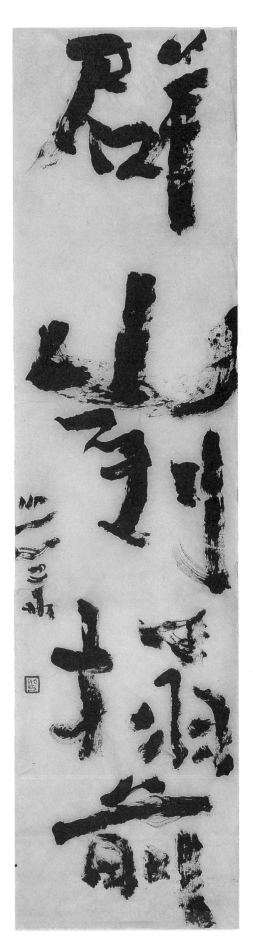

一磬出林梢
群山到榻前

　　学古人的飞白书,强调书写节奏,所以枯湿变化的形式更多而且更自然。张怀瓘《书断》论飞白书说:"其为状也,轮囷萧索,则《虞颂》以嘉气非云;离合飘流,则《曹风》以麻衣似雪,尽能穷其神妙也。"前者为丝状的,后者为点状的。丝状的有流动感,但是扁薄;点状的浑厚苍茫,但是滞涩。最好把两者统一起来。

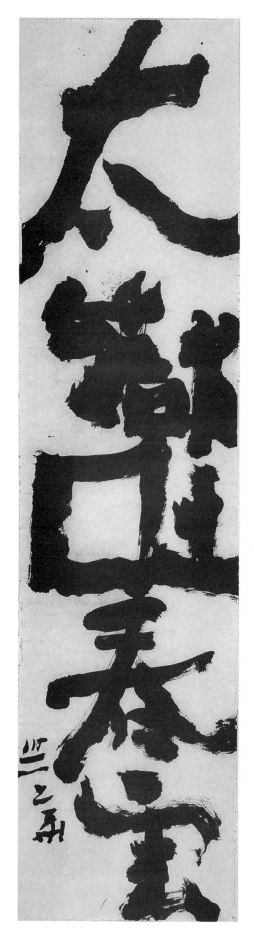
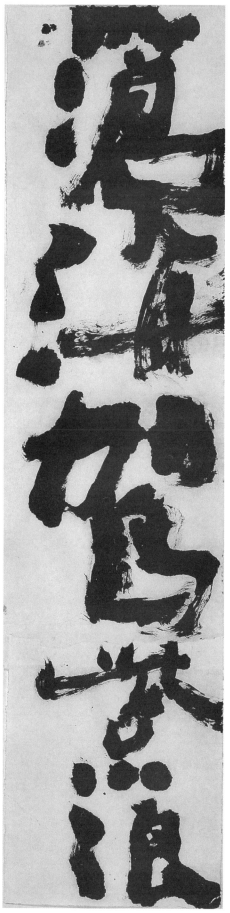

沧海驾紫浪
太岳吐春云

　　这件作品是两三年前写的,当时很满意,后来反复看,发现一个毛病。我的创作强调对比关系,结体造形有大有小,当时追求大气,想以小衬大,但是小字太多,婢作夫人,变成了以大衬小,反而显得不大气了。这给我一个教训,在阴阳对比的关系中,必须根据风格要求,抓住矛盾的主要方面,以小衬大,意到即可,不能过分。把握这个度就是"时中","中"就是全面性基础上的精准点。

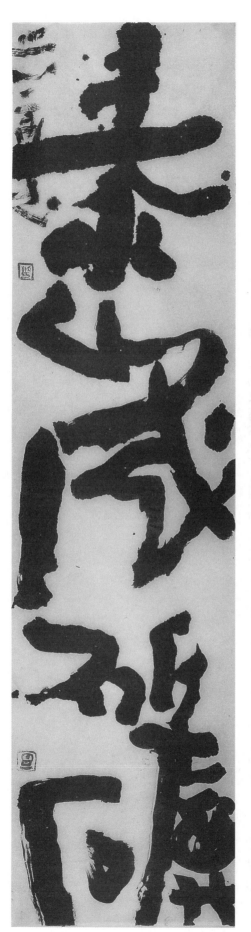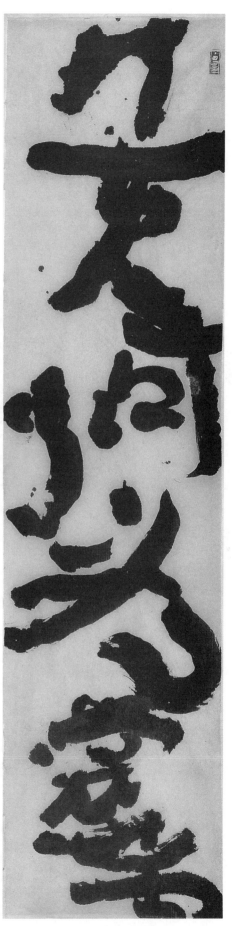

黄河为裳带
泰山成砥砺

　　梁启超在《中国韵文内所表现的情感》一文中说，李商隐《锦瑟》等诗讲的是什么，他根本不明白，"拆开一句一句叫我解释，我连文义也解不出来。但我觉得它美，读起来令我精神上得到一种新鲜的愉快"。古人说"八宝楼台，拆下却不成片段"，也是同一个意思。整体效果是书法欣赏最本质、最基础和最重要的，任何解说在形象的直觉面前都是简单而粗糙的。

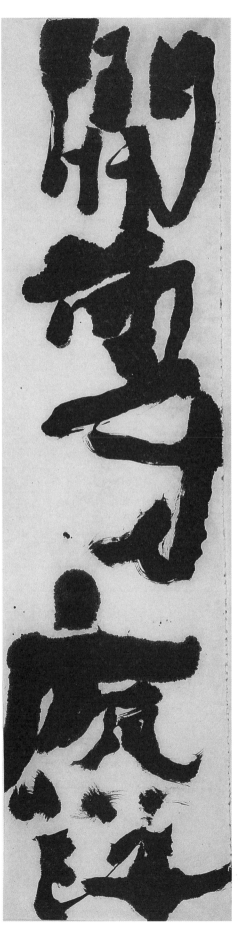

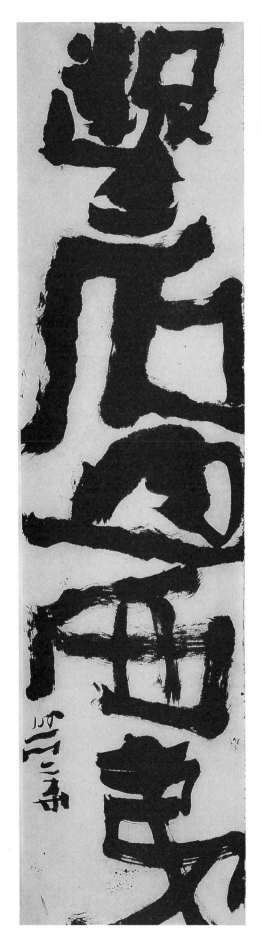

开尊俯北海
凿石通西夷

　　刘熙载《艺概·文概》说:"庄子文看似胡说乱说,骨里却尽有分数。彼固自谓猖狂妄行而蹈乎大方也,学者何不从蹈乎大方处求之?"

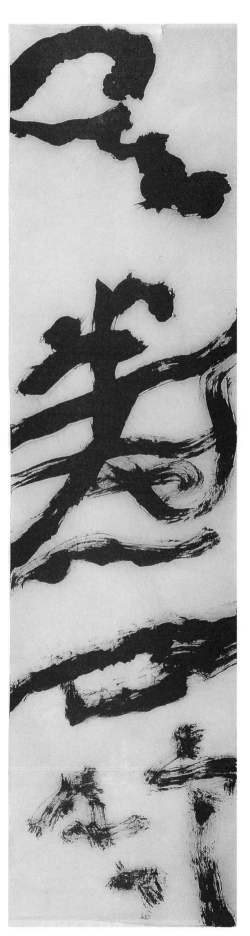

花开花落
云卷云舒

古代书法是文本式的、阅读的，现代书法是图式的、观看的。文本式的作品为了文字内容的视而可察，各种对比关系虽然有，但是表现得很克制。现代书法作为一种视觉艺术，把原来写什么的问题变成了怎么写的问题，强调视觉效果，降低文字的释读要求，使对比关系可以更多，对比反差可以更大，极大地提高了书法的表现力。

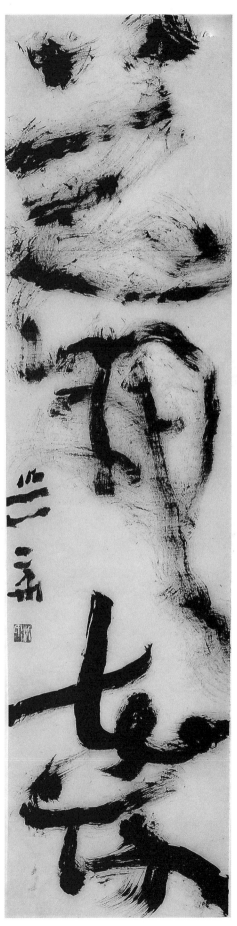

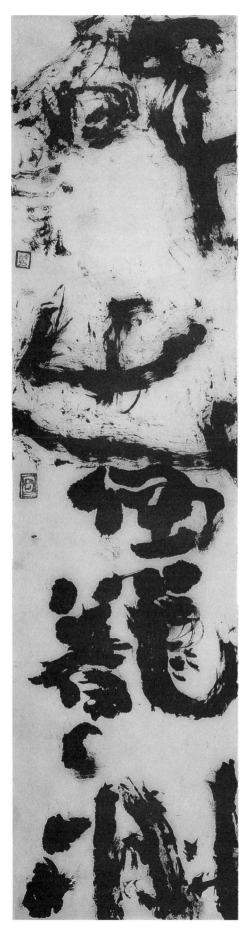
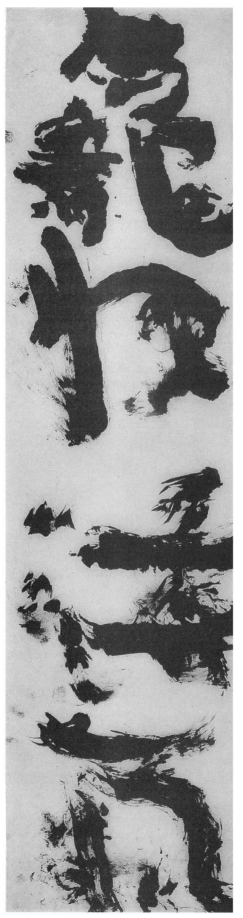

龛收江海气
碑出鱼龙渊

苏东坡在《小篆般若心经赞》中说:"心忘其手手忘笔,笔自落纸非我使。"在"笔自落纸"的状态中,作者是被动的,作品是主动的,作品在指挥作者,借用作者的手去实现它的生成逻辑。尼采说:"一个想法,当它想来的时候会自己到来,所以当我们说主语'我'是动词'想'的决定者时,我们是在篡改。"同样道理,创作时仅仅看到"我写"也是片面的,有时候,"我"只是作品生成逻辑的执行者。这件作品就是在一种类似于"灵魂出窍"和"鬼使神差"的状态中完成的。"此情可待成追忆,只是当时已惘然。""此中有真意,欲辨已忘言。"

龙蟠雾
凤腾霄

蔡邕《九势》说：
"书肇于自然。"自
然既包括万事万物，
又包括人，因此引
申出两个书法的定
义：一个叫"书者法
象也"，即对万事万
物的再现；一个叫
"书者心画也"，即
对思想感情的表现。
而法象与心画的结
合就是意象，意象
是书法艺术的表现
内容。卫恒《四体
书势》说："类物有
方……矫然特出，若
龙腾于川；渺而下
颓，若雨坠于天……
就而察之，有若自
然。"意象表达的方
法是通过造形和节
奏的昂然突起，表现
龙从水中腾飞的意
象；通过造形和节
奏的颓然下坠，表现
雨水自天而降的意
象。这些意象都不
是自然物象，而是经
过主观意识处理过
的"有若自然"。

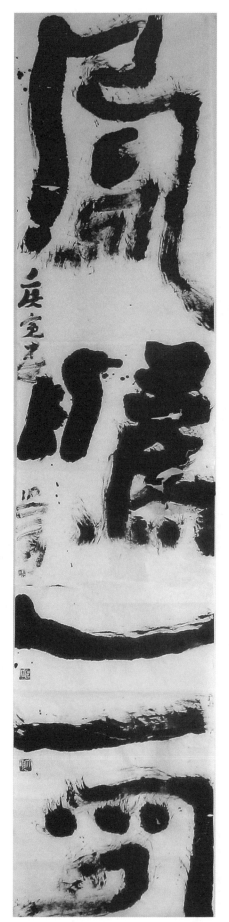
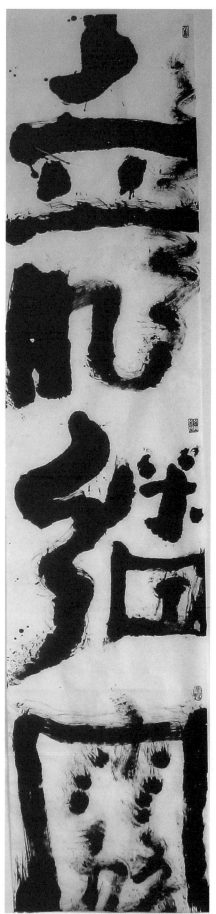

致虚极
守静笃

　　书法创作是连续书写的，墨色从湿到干，从干到枯，逐渐变化，形成一个梯度。这种梯度，日本书法家称之为"墨继"。书写一件作品，不可能只蘸一次墨，几次蘸墨，自然形成几个墨继，每次蘸墨或多或少，每个墨继或长或短，因此会产生丰富的视觉效果，不仅有空间上的造形变化，而且更有时间上的节奏变化。墨色变化是强化视觉效果的重要手段。

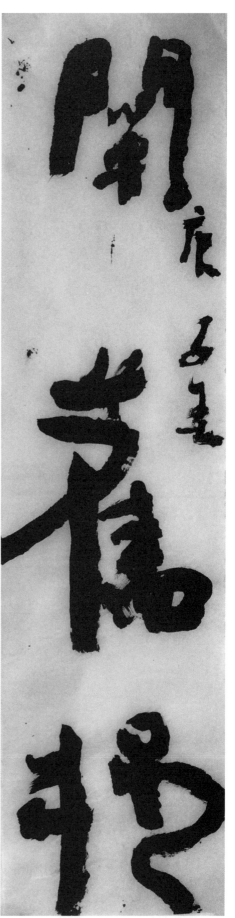

阐旧邦
辅新命

　　就点画和结体的形状来说，主要有三角形、方形和圆形三种类型。它们的角度不同，给人的心理感受也不同。角度越锐，冲击性越强，情绪激烈；角度越钝，冲击性越弱，情绪温和。传统书论认为，点画露锋，振华于外；点画藏锋，戢锐于内。又认为，结体内撅，雄奇角出；结体外拓，含蓄包容。古人创作往往强调某一方面表现的极致，现代形式构成的创作则主张各种表现的兼容，而且为了强化视觉效果，还会把这些造形特征加以夸张。

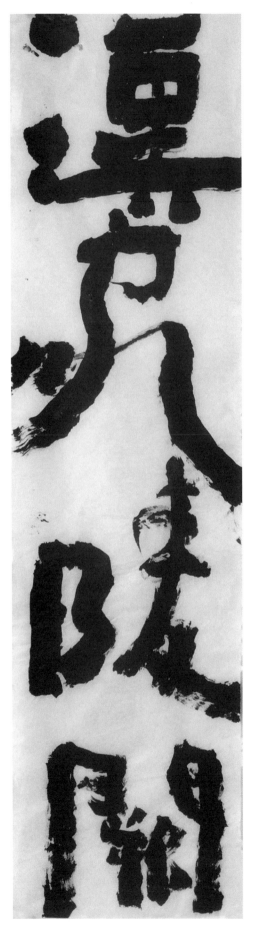
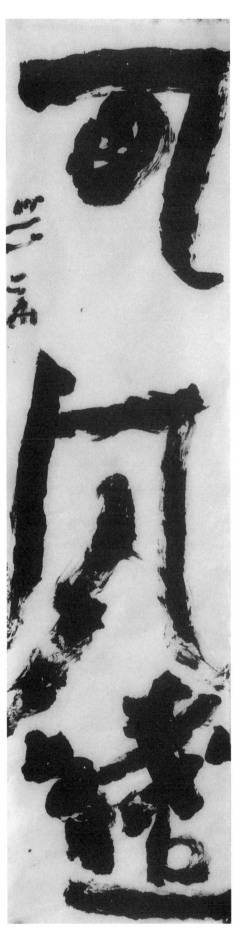

西风残照
汉家陵阙

　　这两句词，被王国维《人间词话》评为"关千古登临之口"。创作的时候情绪特别激动，写出来的风格也与众不同。这是一件能够"达其情性，形其哀乐"的作品。

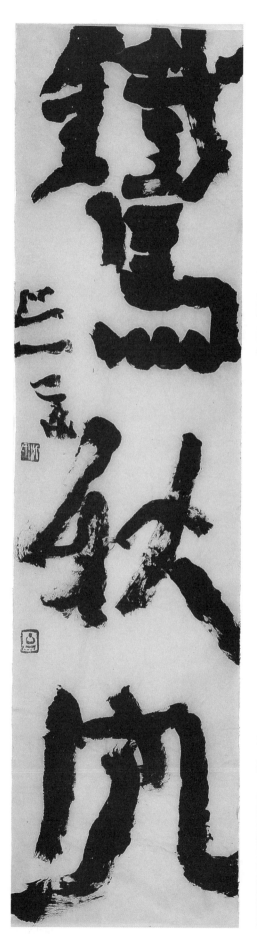

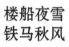

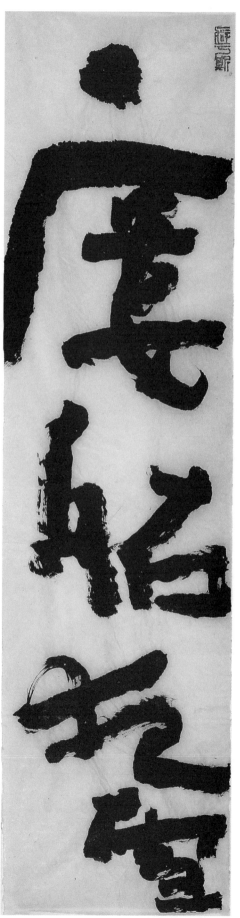

楼船夜雪
铁马秋风

潘天寿说:"我落墨处黑,我着眼处都在白。"吴冠中在《潘天寿绘画的造形特色》一文说:"构图中最基本、最关键,起决定作用的因素是平面分割。"若平面分割较均匀,对比及差距较弱,则往往予人平易、松弛及轻快等感觉;如果平面分割得差距大,对比强,则往往予人强烈、紧张、惊险及激动等感觉。

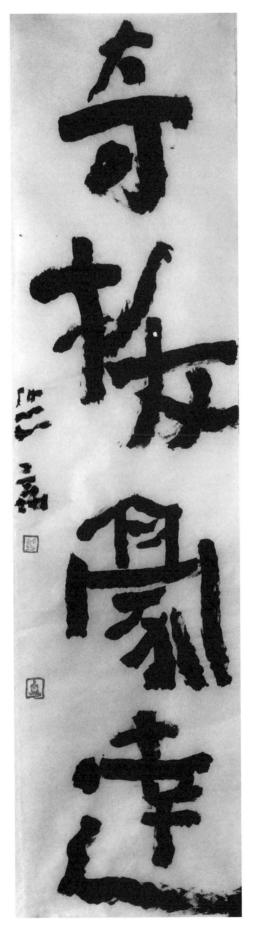

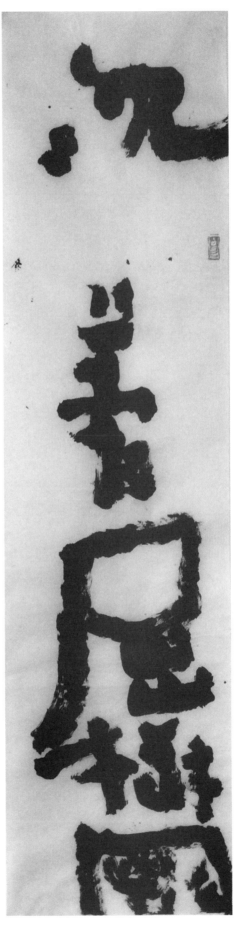

沉着屈郁
奇拔豪达

对于民间书法的借鉴，许多人说要"雅化"。我觉得民间书法的可贵之处，在于无拘无束的精神、天真烂漫的风格和匪夷所思的造形，这与"雅化"的精神完全相反，强调"雅化"，不仅会局限而且会扼杀民间书法。我觉得民间书法的不足之处，主要在缺少笔法意识，细节变化不多。而学习民间书法应当像清代书法家学习篆书一样，加强笔法表现。具体来说，喜欢一件民间书法，它是雄肆的我们也学着雄肆，它是奇逸的我们也学着奇逸，同时把笔法意识注入进去，努力让这种雄肆和奇逸表现得更加丰富和细腻。因为笔法不像"雅化"那样带有趣味和风格的倾向，所以可以让无限多样的民间书法有无限多样的发展。

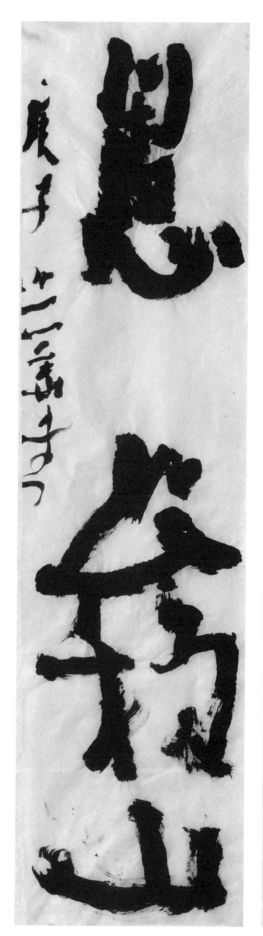

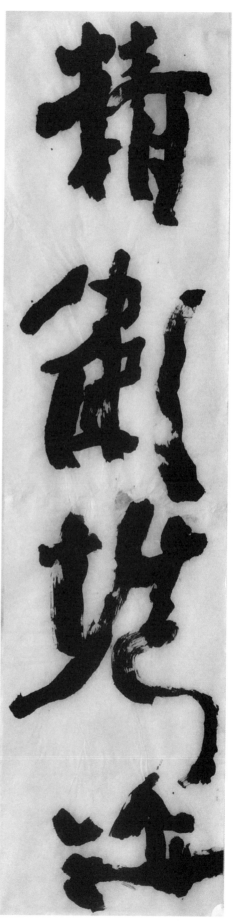

精卫填海
愚公移山

倪元璐的学生侯方域在追述他的文学观点时说："公教余为文,必先驰骋纵横,务尽其才,而后轨于法。然所谓骋驰纵横者,如海水天风,涣然相遭,喷薄吹荡,渺无涯际;日丽空而忽暗,龙近夜以一吟;耳凄兮目,性寂乎情移。文至此,非独无才不尽,且欲舍吾才而无从者,此所以卒与法合,而非仅雕镂组练,极众人之炫耀为也。"(《倪涵谷文序》)书法创作也应如此,"必先驰骋纵横,务尽其才,而后轨于法"。

外编

一、碑 学 漫 谈

按：2013年10月，山东省青年书法家协会举办了一次古代碑刻的考察活动，结束后办了一个临摹和创作的展览。此后，我专门从上海去观摩并参加了研讨会，会上大家畅所欲言，气氛热烈。会后他们寄来了录音稿，很长，我择要挑选了自己的部分讲话，整理如下。

于剑波：我们不搞开幕式，只搞研讨会，希望大家讲真话，对我们的作品、对书法的理解，给予真实的建议。下面有请沃老师讲话。

沃兴华：这次是来学习的。今年2月份，我和胡抗美老师办了展览以后，脑袋空空的，不知道再怎么创作了，拿起笔就写不好，因此干脆不写，去画画了。很长一段时间，安安静静地临摹古人的画。直到两个月前，在网上看到济南青年书协办的四山摩崖访碑展，特别激动，很受启发，这才重新投入到书法创作。就因为这个原因，当我得知山东青年书协又要办文化之旅济宁汉碑展，就自己跑来了。我现在很少看展览，能够让我激动，并且不远千里来看的展览极少极少。说句真心话，我实在是太想学习一点东西了。

昨天一下火车，李成军让我到宾馆休息，吃点东西，我说不要，直接到展厅。一进展厅，于剑波客气地要陪我看展览，我说不要，就一个人仔仔细细地看了两个多小时。有些作品确实好，对我有启发，有些作品反映出来的问题也促使我去深入思考。不过就整个展览来说，没有我想象的那么好，这可能是我的期望太高了。

昨天晚上，和于明诠先生等朋友一起讨论，有不同观点交锋，感觉很兴奋。碰到不同观点，才会发现问题，思考问题，解决问题，但是因此晚上没有睡着。

书法史上有两个最大的流派。一个是帖学，做到极致，像神龙本《兰亭序》，起承转折，牵丝映带，连神经末梢的战栗都表现出来了。另一个是碑学，尤其是摩崖作品，得江山之助，风格特别厚重、博大、沉雄。这两派无论创作方法还是风格面貌都截然不同，但又是互补的，因此片面强调一个方面而否定另一个方面都是不对的。当今书坛，伪二王盛行，越写越简单，越写越媚弱，因此你们现在搞访碑活动，并且办展览，很有意义。

我学习书法，碑学与帖学兼顾。但是觉得写大字，强调视觉效果，还是要以碑为主，尤其是摩崖书法。摩崖访碑最有名的有两个地方，一个是褒斜道，一个是山东，山东的更丰富。几年前，山东刻石博物馆到复旦大学办四山摩崖石刻拓片展，作品很大。看后有两个体会，都是平时看字帖印刷品时感受不到的。第一点体会是，面对大作品有一种扑面而来的拥抱感，感觉它打通了我与作品之间的距离间隔，营造出一个气场，把我包围和裹挟着，身心为之震撼。这种感觉对写大字书法极有帮助。第二点体会，拓片的线条是凹进去的，"想见挥运（刻凿）

131

之时"，感觉会往下走，如剜如剔，如掘如挖，如琢如切，如果照拓片临摹，用笔一定会"力弇气长"，非常沉着，点画容易写出力透纸背、入木三分的效果，平时我们都是看平面的印刷品临摹的，没有这种感觉，因此容易写得轻飘油滑。

于剑波： 我提个问题。我们看到拓片是立体的，是凹进去的。那么写字时，如何使毛笔和纸的关系达到这种拓片所表现的笔势往里走的感觉？

沃兴华： 我觉得书法的用笔，表现在两个方面：一个是平面的，纵横挥洒，在平面上表现出速度，表现出书写的痛快感；另外一个就是沉着，往下面走，力透纸背，表现书写的沉着感。古人讲"沉着痛快，书之本也"，两者应当兼顾。现在我们讲沉着，力量怎样往下走？办法就是包世臣说的反方向逆顶，运笔的时候，把笔杆往运行的反方向倾斜，运笔右行时笔杆左倾，运笔下行时笔杆上倾，抬起笔肚，让笔锋咬着纸面逆行，增加摩擦的力量。再具体讲，毛笔是软的，要写出造形不同的点画，必须有提按变化，但是按下去的笔锋一运行就会偃卧，偏向运动的相反方向，造成笔肚在纸面上拖着走了，这样就没有摩擦力，就没有往下沉着的力量，点画就轻薄了。怎样才能在按着写的同时让笔肚抬起来？唯一办法就是反方向逆顶。这是碑学的运笔方法。运笔时，如果再加一点涩劲，手不期颤而颤，写出来的点画就更厚重了。打个比方，好像耕地一样，把犁插到泥土里，越深越好，然后艰涩前行，两边翻出来的泥土堆积起来，高低起伏，特别有一种厚重苍茫的感觉。帖学强调潇洒、飘逸，运笔不是这样，为了避免偃卧，它是把笔锋提起来运行的，中段写得轻便流畅，往往一掠而过。

于明诠： 我觉得碑和帖，现在分的太开，我个人想法，理论家为了说明现象，把碑学、帖学分开表述。我们写字，不要分开来看。如沃老师写碑，在笔法方面有新的开拓，大家有目共睹。写碑容易写厚重，但不够灵动、虚穆；写帖如何让线条扎进纸面，而不是飘在纸上，反而更难。现在写帖的用小狼毫，用侧锋写，看起来很灵动，其实缺乏厚重感。

沃兴华： 毛病就出在点画的中段书写过分提笔运行，一掠而过了。

于明诠： 对，一笔掠过的太多。包世臣看得很清楚，"留处皆行，行处皆留"，他一下就说到写碑用笔很核心的地方。我觉得写字也可以"用笔如刀"，拿着毛笔就像拿着刀一样，就能"杀"进去。如果想着我这个笔法合不合二王的笔法，合不合米芾的笔法，就不可能让笔"吃"进纸里去。人在写字时，是心灵在指挥毛笔，总在想让手臂动得更合理，带动手腕动得更到位，然后执笔方法正确，线条才好。其实我们要把笔尖和心灵连接起来，很多问题就解决了。

沃兴华： 我认为在理论研究上还是要把帖学跟碑学分清楚，这样在创作时可以更加理性，更加有把握。帖学强调连绵，有三句话可以概括帖学书写的基本理论：一个是"逆入回收"，这是讲线条之间的连贯性，每一笔的收笔都是下一笔的开始，每一笔的起笔都是上一笔的继续；在结体上强调"字无两头"，一个字没有两个头，只有一个开始，一个结尾，所有的点画都是一气呵成的；在章法上主张"一笔书"，上下相连，前后相续，通篇气脉不断，这样就将书写运动变成了连续不断的时间展开的过程，依靠这个过程，通过粗细长短、轻重快慢、离合断续，表现出音乐的节奏感，这是帖学所追求的境界，偏向音乐。那么碑学呢？是强调积点成线，让中段跌宕舒展，有起伏变化，这样的线条就长了，字就横向打开，造成宽博开张的结体。因为点画不强调笔势连贯，结体横向取势，结果章法就比较松散，不得不依靠各种对比关系，尤其是依靠体势的倾侧来加以组合，强调造形变化，强调空间关系，结果产生一定的绘画性。帖学注重时间节奏，碑学注重空间造形，书法艺术的问题归根到底就是时间与空间的问题。其实艺术也好，科学也好，哲学也好，最终极、根本的问题就是如何看待时间和空间的问题。关于这个问题，明天讲座时要具体谈，今天就不展开了。

　　书法艺术的时间节奏与空间造形在表现上是矛盾的,冲突的。强调时间节奏往往会影响空间造形,强调空间造形往往会影响时间节奏。但是好的作品必须尽量兼顾,在兼顾上有所偏重。展厅中大家的作品都是学碑的,学碑的问题就是连绵不够,节奏感不强,如果我们写碑只是简单地回到碑版,不能将帖学的节奏感表现出来,等于抹杀了二王以来的书法历史,这样的回归没有意义。一定要把帖学的节奏感融入碑版书法里去,那才是创造性地继承。这个展览没有解决好这个问题。作品中线条断得太多,连贯性不够,节奏感不强。个别作品一连贯,空间关系就打不开了。很明显的是刘佃坤有一件黄纸大作品,强调连绵,空间被切割得太琐碎,一个个小空白都是封闭的,局促而小气了。

　　碑学书法,除了在章法上要兼顾时间节奏与空间造形,在点画表现上也要如此。帖学运笔强调"逆入回收",过头了就会把点画两端封闭起来,造形上比较局促。碑学的点画不强调逆入回收,因此包世臣讲"笔势甚长",笔势甚长的点画造形开张,如果要表现时间节奏,方法是中段要让它走起来,走出一个提按起伏、跌宕舒展的过程。我感觉你们的作品在这一点上做得也不够,关键还是认识上不明确,对碑学和帖学的认识不够,对时间节奏和空间造形的表现方法不清楚。

　　马德田:刚才沃老师讲线条中段碑派的笔法,我也尝试过,好处是线条苍涩,缺点是不容易连绵。看何绍基和伊秉绶的原作,他们很厚重,也很连绵,线条打到纸里面,举轻若重。我认为和材料有关系,就是墨和羊锋笔,那种软笔,浓浓的墨,干了以后那种墨气有种厚重感。这是我的认识。还有笔顶着走,追求碑版的层次,但影响流畅,所以我认为写汉隶和摩崖应该结合对简牍资源的运用,前人受条件限制没有做,我们当代人应该将简牍和汉碑结合起来。

　　汪海权:(发言很长,此处省略)最后,借用克莱尔凯敦的一句话:"我们照镜子,不是看镜子,而是关照自己。"我们通过看古代书法作品,要看到我们现代人的精神。

　　沃兴华:最后一句话很重要。就像昨天我们一边看一边分析汉碑中任城王墓黄肠刻石的"张尉"两字,我们在解读,实际上解读的不是作品,而是我们对它的理解。有时我们对自己内心已有的东西并不明确,突然在这里发现了,其实发现的是自己,别人还以为是自作多情。艺术家很敏感,不自作多情是不行的。

　　于明诠:非常态的眼光看待常态的东西。

　　沃兴华:于剑波把图片打出来了。这个"张"字左松右紧,"尉"字左紧右松,"张"字右半部分"长"上移,留出的空间,让给"尉"字的右半部分上挪。"尉"字右边第一横的起笔是圆笔,下面一划的起笔是方笔……每个细节我们分析得都很有道理。这个解读实际上是我们自己想要的,我们心里原先就有了,但不明确,现在这两个字把它们都调出来了,形象化了。这跟克莱尔凯敦的那句话是一样的,照镜子照的是自己。跟我们之间的谈话一样,你一皱眉头,或者点头,或者微笑,通过你的这些神态,我看到的是我自己,是我自己刚才讲的话对还是不对,有没有问题,聪明人都是从对方来发现自己,并加以反省的。古人讲"以史为鉴""以人为鉴",都是讲这个道理。

　　于明诠:所以这种交流不是求同,而是通过对方来反馈自己。如果在争论中,自己的观点很容易就被别人俘虏了,肯定没深入思考。

　　王子庸:沃老师这几年一直强调形式构成,大家不要被沃老师迷惑了。

　　沃兴华:我明天就讲形式构成。

　　于明诠:明天在山艺(山东艺术学院)沃老师学术讲座,欢迎大家去听讲座。

　　王子庸:为什么我讲不要被沃老师"迷惑"了?沃老师的行为方式和艺术方式与一般人

不一样，这次来济南的行为就很说明问题，他这种身价的人，是不屑参加这种活动的。再举一个例子，沃老师曾把书稿寄给我征求意见，其中关于"势"的问题，我觉得与古代书论有出入，不知是误读还是有新界定。他听了这个意见后，把书稿丢一边，专门写了一本书就谈"势"。这种行为方式太可怕了。

昨天看沃老师的画，我们画画都是取巧，求自己舒服，把繁杂的画成简单的、容易把握的，而沃老师却故意画得满满的，故意给自己找麻烦。沃老师的书法创作就是做课题，每次出一大批作品，并且要写一本文字性的书，这太可贵了。而我们都有心无力。我觉得沃老师的书法过人之处在于线质，沉实、力度、丰富性，是最打动人的。形式构成很多人都可以模仿，但线质的表现，十年、二十年也达不到这个高度。我觉得形式构成是一个人的外表，而线质是人的气质，如果我们只模仿形式构成，而没有笔力，写出来就毫无价值。

马德田：子庸把沃老师的形式构成和线条分开来讲，我认为不恰当。形式构成中包括线，线条的味道也是形式构成中非常重要的部分，这是不能分开来讲的。

王子庸：形式构成和线条不能割裂开来，这是对的，相辅相成。但分析问题就要分开来说。刚才沃老师说用笔就像犁地一样，其实松弛的用笔也能写出来。德田说清代几位书家与材料有关系，我认为材料是次要的，关键是用笔。

沃兴华：古人讲点画生结体，结体生章法，孙过庭讲"一点成一字之规，一字成通篇之准"，点画、结体和章法是全息的，但用笔是根本。

马德田：刚才沃老师讲，这次展览作品中有的线条在转折时是断开的，我觉得和简牍结合起来写就能解决连绵的问题。

于明诠：简牍小啊，小了就可以圆转。

马德田：我们可以放大。

沃兴华：简牍一放大，笔力就弱了，因此还得以碑版为主，结合简牍。

汪海权：我觉得有时候关键看意向，意向好了的话，少些连绵也无所谓。

沃兴华：但节奏感要出来。

汪海权：比如交响乐，德彪西的时间性就很差，突然有个东西跳出来。跟贝多芬就不一样。

沃兴华：关于断和连，我看历史上有两个人，一个是怀素，那种连绵的狂草；还有黄山谷，那种点线的对比搭配。这是两种不同的处理意识，都是狂草，但完全不同，可以给我们借鉴。黄山谷很了不起，草书敢这样写，将注重连绵之势的草书变成了注重空间造形的草书。元朝人鲜于枢不懂，说"草书至山谷大坏"，其实黄山谷是开创了一种新的写法。

马德田：他要断。

沃兴华：只有断了，才能产生点线对比，进行空间的搭配组合。我们讲断有断的好处，断了才可以做造形呀。篆书一根回环缭绕的线条怎么造形变化？只有把它切断，变成横线和竖线，变成更短的线就是点，然后加以造形变化，变成横竖撇捺勾挑点。然后才可以加以空间组合。现在展厅里面的作品断的太多，而且断了之后没有做造形变化和空间组合，没有在这两个方面发挥自己的创造精神，这就显得简单了。

看展览时还有一个问题，也是我的困惑，那就是汉字的可识度。这里的作品有些可识度很弱，把结体全部解构，重新组合，使其更加符合形式上的美感，这样做处理好了，确实很有视觉效果。但是可识度没有的话，对书法表达是一种伤害。人们看书法作品，总要认识到字，心里才会踏实，才能与传统的名家书法去加以比较。黄山谷怎么写的，王羲之、颜真卿怎么写的，而你是怎么处理的，这样你的个性就凸显出来了，你的审美观念和趣味也就凸显出来了。

如果不认识,人家就会离你而去,你的表达因为无法交流而变得没有意义了。公冶繁省的展览作品中有两张"钓鱼岛"少字书,视觉效果是模糊的那张好,但是如果没有旁边那张同样内容作品的提示,我是认不出来的。没有比较,不知道他是怎么处理的,就会影响审美感受,这很可惜。

关于可识度的问题,我也很纠结。年初我跟胡抗美先生一起办展览,我觉得他有些作品的视觉效果特别好,为什么?字形打开了,这对我有启发,我也想这样写,但是考虑到字形的可识度,瞻前顾后,放不开手,不知道这是不是偏保守了。对可识度问题我以后会进一步思考,怎么把握好这个度。

马德田:这是个矛盾的问题。我这几年搞的作品,边界不清晰,就想寻找一种形式,表达契合当代人的思想情感和对时代精神的思考。

公冶繁省:我们生活的这个时代,西方的影像艺术、当代艺术、装置等,看了确实很受影响,而且我的专业让我一直关注西方艺术,西方现代哲学和文学很好地体现了世界一体化,而这正是人们共同面临的问题。

于明诠:我想说一下。一个问题是,我们写字都是个人行为,不要去表现这个时代的情感,你要写你自己,不要总想这个时代需要什么情感。

另一个是"模糊"的问题。昨天我和沃老师还在争论,"模糊"作为一种结果和作为一种技法是不一样的。作为一种结果,你在写时没想到"模糊",而结果是"模糊"的,这是一回事;如果是技法,那么你用这种技法想干什么。过去苏联有一位很著名的文艺理论家,他说:"技法的最高境界就是造成作品和审美之间交流的阻隔。"因为有了这种阻隔,就增加审美对象和作品对峙的时间。而延长了对峙的时间,本身就是审美的内容。但是这个"度"的把握非常关键,他虽然看不明白,但是还想看,假若过了三天看明白,过了一年才看明白,这是高级;假如阻隔太严重了,他或许从此再也不看了。这还是有可识度的问题。

于剑波:我们看到汉碑摩崖的拓片后,真有模糊感。譬如《五凤刻石》,看到模糊的东西也是在解读自己,可能解读出其他的语言,全部交代清楚的话,也不一定有好效果。

李志华:这个展览就是把自己的生命力转化成书写的形式,用传统书法、现代书法来进行自我表现和诠释。对沃兴华先生,我今天是第一次接触。以前看过你的一些书,知道你在创作上不断颠覆常规,颠覆自己。而且还不断地作理论研究和阐释,具有学者的气质。早在二十世纪八十年代,就在《光明日报》上看到你发表的一幅作品,当时很震撼,一个现代人可以对传统文化把握得这么精准,表现出古雅的风格。这和心里的"大文化"有很大关系。这里,我要"攻击"明诠兄了,如果只是单纯写字,谁知道你的想法。

于明诠:有想法说了也没用。

沃兴华:为什么不说呢?

于明诠:明白的人自然会看到,不明白的人你说了也白说。

李志华:兴华先生极力想做个有思想的鸟,而明诠兄说你做个鸟就行了。

于明诠:你看沃老师的作品集,每幅作品都要有一片很长的文字来解释作品,我认为没有必要,你作品本身就能说明问题。

李志华:这是角色,沃老师始终以学者的心态,来做艺术家的创作。

于明诠:作品的思想就是作品,而不是作品之外你的思想。

沃兴华:是的,书法家表达思想的主要手段是书法作品,但是语言解说也是辅助手段。现代艺术是一种多媒体艺术,手段非常多,可以无所不用其极。要想办法把你的观点最彻底、最

淋漓的表达出来。表达观点并不是非要你接受,而是要让你去思考。

李志华：看来沃先生还是要做个有思想的要叫的鸟。

于明诠：我建议他不要叫。如果你不叫,你的作品思想的影响力、膨胀力更大,因为你叫了,就把人对你作品的想象力限制了。像《红楼梦》,如果曹雪芹再写一本比《红楼梦》还厚的书,来解释所有模糊的地方,这《红楼梦》就索然无味了。

沃兴华：我知道书法家的任务是创作,作品的解释权在观众。苏东坡讲"智者创物能者述,非一人而成",创作和解释应该是分开的。

于明诠：你要一个人来做?

沃兴华：其实我写的文章都不是辩解,而是对自己创作活动的总结,梳理创作过程,总结创作经验,把感性的东西变成理性的东西。在这个过程中,提出问题,思考问题,解决问题。而解决一个问题又会产生更多新的问题,由此使自己的学习始终被问题牵引,越走越远,越走越深。我感觉这样做欲罢不能,受益匪浅,因而乐此不疲,这是我写文章的主要原因。其次,反对声音太大,其中有许多是因为不理解,我觉得对不理解的人有"先知觉后知"的责任和义务。

二、书 法 漫 谈

按：2016年6月23日，我去济南参加刘彦湖书法作品展的研讨会。晚上，王子庸和崔洪涛两位先生代表《山东美术》杂志来作访谈，大约四个小时。谈的问题很多，记录稿很长。这里仅就书法问题，整理成一篇纪要。

崔洪涛（以下简称崔）：沃老师，你先看一下访谈的提问稿。

沃兴华（以下简称沃）：不看了，我们随便谈。

崔：你是什么时候考上大学的？

沃：1977年，文革后的第一届大学生。

崔：接着读研了吗？

沃：一年以后，1979年考取历史系研究生，学的是古文字学专业，老师是王国维的弟子戴家祥先生，清华大学国学研究院出来的。如果要编学案的话，我可以与"南海圣人再传弟子，大清皇帝同学少年"沾上边了。

崔：这期间没有写篆书、金文？

沃：没有，那时候一门心思读书做学问，整天泡在图书馆。

崔：后来编了《金文大字典》？

沃：跟老师和师兄一起编的，编了十几年。出版后，这本书获得了上海市哲学社会科学研究成果的最高奖项——特等奖。

崔：后来又回到了书法？

沃：是的，回来后学习书法，从帖学转向碑学了，先碑版，后金文，特别崇尚金石气。我对金石气的认识有一个过程。文革中，被借到上海书画出版社任编辑，编了一本字帖《隶书三种》。老先生教我的方法是把拓片拿来，把字描出来，把斑驳的石花用墨涂掉，然后一个字一个字地剪下来，按照偏旁部首排列。当我把拓片上的斑驳残泐全部涂掉以后，发现没有原来的好看，感觉就像把一只老母鸡从原来的汤水里拎出来，投进一锅清水中，干净了，而味道一点也没有了。我不明白这是什么原因，但知道这肯定不对。后来研究金文也发现类似情况。有些青铜器是有盖子的，器皿和器盖上都有铭文，而且内容与书法完全相同，显然出于一人之手。结果坟墓坍塌以后，器皿和器盖分离了，与泥土的接触情况不同，有的腐蚀得很厉害，有的腐蚀得比较少，拓片效果完全不同，字迹清楚的往往不如模糊的好看，斑驳和残泐造成了浑厚苍茫的效果，特别精彩。这一次，我体会到了什么叫"金石气"。再后来，看梁巘的《承晋斋积闻录》，他也说《集王羲之圣教序》的原拓不如后来的拓本好，后来的拓本字迹模糊，字口不清楚了，反而觉得浑厚苍茫，跟我的看法完全一样。于是，我知道了什么叫"碑学"。

137

王子庸（以下简称王）：有一个"篆籀气"，你怎么理解？

沃："篆"指小篆，"籀"指大篆，都是刻在石头上的作品。篆籀气当然带有金石气，但又有作为篆书的具体特征，一是线条圆浑苍茫，二是结体端严博大。这两个特点是帖学大坏之后，人们提出来当作药吃的。

王：清代篆书，你最喜欢谁的？

沃：邓石如、吴昌硕。

王：那近代黄宾虹呢？

沃：黄宾虹的点画内容很丰富，结体也有古意，但不够大气。

王：如果单从线质角度讲呢？

沃：刘熙载讲"笔画要坚而浑"，以这个标准来看，不如邓石如、吴昌硕好。

王：我觉得吴昌硕的线条简单了。

沃：吴昌硕临的《石鼓文》和金文，点画苍茫浑厚，有一种雄强的气势。黄宾虹与他相比，文弱了一点。

王：相对来说，黄宾虹的更耐看。有气，势就足，往往韵味就差。

沃：韵味和气势，自古以来就是一对矛盾。

王：我以为你更偏向气势。

沃：是的，我现在写字想追求正大气象，因此对点画特别推重气势。

王：你是什么时候认识赵冷月先生的？

沃：很早，具体记不清哪一年了，很自然的过程。1973年，我参加了上海市书法展，引起了一些人的关注。启蒙老师说，我不能教你了，你应该有更大的活动范围。他就带我到胡向遂家，到来楚生家，叫我向名家学习，接受更好的教育。当时，上海书画出版社成立了通讯员组织，周志高先生负责，他叫我也参加了。我年纪最轻，又虚心向老先生们求教，很自然地认识赵先生了。当时上海书坛影响力最大、学生最多的，一个是任政，一个是胡向遂。赵先生强调创新，属于另类，而我特别喜欢他的书法。

王：赵先生对你最大的影响是什么？

沃：一是创新精神，他写过一副对联，下联是"一往无前莫如八十九十"。二是勤奋态度，他有句口头禅："活到老，学到老。学到了，学不了。"

王：我记着赵冷月老师提到一句话。他说，对于书法来说，章法最重要。他对您说过没有？

沃：我记不得这句话了。但是我想，学习阶段不同，关注重点不同。一会说点画重要，一会儿说结体重要，一会儿说章法重要，这不能说明什么问题。我认为强调章法，就是强调整体关系，就是强调视觉效果。章法相比点画和结体，古人讲得最少，表现得最弱，而它最能反映时代文化的特征，每个创新书法家都会考虑这个问题，赵先生有时肯定也会这么想、这么说的。

王：你研究章法不受他的影响？

沃：赵先生对我的影响，主要是点画的浑厚与结体的奇肆。他的章法变化不多，不能打动我。最早让我感受到章法魅力的作品是早期金文。我在《金文书法》一书中举过不少例子。

崔：你后来也去书协工作了？

沃：是的，一届五年，我只做三年就辞职不干了。

崔：辞职后回学校去了？

沃：是的，回到学校做自己喜欢的事情去了，从此以后，再也不参加协会的各种活动了。

许多人认为我与协会闹矛盾了。不是，协会对我还是好的，重要的活动会邀请我参加，我不参加是一种自我放逐、自我边缘化。

崔：回到书法上来讲，你的创作往往注重点画的质感。

沃：是的，我越来越觉得，作品耐看或不耐看，最终取决于点画的表现力是否丰富。欣赏书法，第一眼是整体感觉，是章法，然后是结体，最后落实到点画，点画的表现最微妙，最耐人琢磨。好作品不仅要"致广大"，讲章法，而且还要"尽精微"，讲点画，一个都不能少。

王：上次你来济南，好多人被你关于章法的讲座给"忽悠"了。

沃：这几年讲学，我特别强调章法，因为这是一片未被开垦的荒地，而且符合时代文化的表现特征，发展空间很大，大有可为。

王：因为您老是谈章法的形式构成，别人就忽略了您的线质，我不用"点画"这个词，我用"线质"，为什么呢？我最近写了篇文章，不知道《中国书法》杂志有没有给我发，我就说线质是"书为心画"的直接表征。章法和结构讲究形式构成，这个也很有道理，但是相对于线质来说，章法就是外在的，线质是最内在的。

沃：我反对用线条，主张用点画。书法的笔画，在早期甲骨文、金文和篆书中叫线条，在后期的分书和楷书中叫点画。画就是线，点画中包含了线条，点画概念的外延远远比线条来得广大。而且，点画概念的内涵包括了笔法，远远比线条来得丰富。再进一步说，点与画造形不同，审美特征也不同。点的写法要快，用笔肯定而且迅速，按下、顿挫、提起、跳荡，所有动作兔起鹘落，瞬间完成，直上直下，如高山坠石，具有爆炸性的视觉效果，擅长表现强烈的节奏，抒发激昂的情感，具有阳刚的特征。与点相比，画的写法温和多了，用笔近于平面移动，从容不迫，舒徐缓慢，不激不厉，优雅闲适，擅长表现平和的节奏，抒发缠绵的感情，具有阴柔的特点。古人把阳刚的点与阴柔的画组合成一个词，让阴阳同体，反映了传统文化的本质特征，那就是道和太极的思维方式，目的是要让点画成为一个相对独立的世界和宇宙，具有审美内涵的造形单位。因此我觉得用线条取代点画是一种倒退。

王：我是感觉章法和结构可以人为地变化，有可能离你的心性比较远，但线质是你什么人就写什么线，它和内在的东西联系最紧。

沃：你的话，我是这样理解的。从全息的观点来看，点画、结体和章法表现的是同一个东西，只是表现程度不同，点画最微妙，章法最夸张。一般来说，夸张的东西显露在意识层面，语言可以表达，意识可以介入，比较容易作伪，微妙的东西隐藏在潜意识里面，语言难以分析，意识难以介入，不容易作伪，因此你就认为有心性远近的区别和内在外在的区别。其实，我觉得它们与心性的距离是一样的。

王：我感觉您的字最牛的就是线质，还不是点画，我觉得线质和点画还是两码事。

沃：线条是西方画论所阐述的问题，什么几何线、抛物线、徒呼线等等，都是机械的。中国书法讲点画，强调笔法，结果有形有势，能表现生命状态。点画比线条的内涵丰富深刻多了。

我学习书法五十多年，现在强调章法，主张形式构成，但在开始时，特别重视点画。一方面，受启蒙老师指导，他特别重视点画，认为点画是书法艺术之魂，结体和章法都是次生的。当时我崇敬他，他的每一句话都像《圣经》一样不可置疑，理解的要执行，不理解的也要执行，因此对点画真是下了很大功夫。上海一些老书法家都夸我"笔致好"，我想大概就是指点画的表现力吧。另一方面是实践体会，文革时期没有字帖，好不容易借到一本，过几天就要还的，我就会把它双钩下来，在钩的过程中，发现古人书法的每一点画都有起笔、行笔和收笔的区别，都有粗细方圆和轻重快慢的变化，绝对不是一划而过的，丘壑很多，有这样的双钩经验，我

读有关笔法的论著,特别能心领神会。

崔:那你说的起笔、行笔和收笔都属于造形变化?

沃:不仅如此,粗细、方圆等各种变化属于造形,轻重、快慢、离合、断续等各种变化属于节奏。造形必须带有节奏,才是活动,有生命的。

崔:我们通常说书法三要素:点画、结体、章法。并且认为它们的重要性也是这样排序的,你认为对吗?

沃:点画、结体和章法的关系是全息的,都重要。一件作品如果点画好,章法不好,那是不完美的。反过来也一样,因此无所谓哪个重要,哪个次要。人们在谈哪个重要的问题时,其实谈的是因不同学习阶段而作的不同选择,学习书法一般是按照先点画,再结体,最后章法的顺序展开的,因此可以认为点画最重要。或者是因不同的时代文化所作的不同选择,历史上点画和结体已经很成熟了,而章法的表现还很薄弱,当代书法应该加以特别的重视,因此可以认为章法最重要。

崔:赵孟頫说:"结字因时相传,用笔千古不易。"这话对吗?

沃:"用笔千古不易"实际上讲的是笔法原则,即"三过其笔",写任何点画都要有起笔、行笔和收笔,走出一个过程。有了过程,就有文章可做了。通过用笔的提按顿挫,表现出粗细方圆等各种造形变化;通过用笔的轻重快慢,表现出抑扬起伏的节奏变化。有造形变化和节奏变化,点画就有生命力了,就有相对独立的审美价值了。这个原则不能变,可以讲"千古不易"。但是具体方法是可以因人而异的,或者重视点画两端起笔和收笔的变化,如帖学;或者重视点画中段的变化,如碑学。在不改变"三过其笔"的笔法原则下,每个人可以根据自己的理解和爱好,对表现重点作出不同的选择。原则不变,方法各异,这是我的看法。

结体没有像点画那样有一个不变的笔法原则,甲骨文、金文、篆书、分书,结体造形因时而异。钟王颜柳,苏黄米蔡,结体造形因人而异。所以赵孟頫讲"因时而异"。

比较这两句话,赵孟頫特别强调点画的重要性,这其实是历代书家的共识,我想起刘熙载的一句话,书法的传与不传,不在托体之古,而在笔法之奇,他讲得更明确了。

崔:因此孙过庭说:"翰不虚动,下必有由。"

沃:这个"由"字我认为不是具体的点画形式,而是笔法原则,一落笔就要受笔法意识支配。

崔:那么问题来了,意外的东西往往比构思的好。

沃:笔法意识是原则,不是构思。原则是指导性的东西,具体情况会具体变化,比如一落笔,出现了意外偏差,那么在中段行笔时补救,如果还不满意,那么收笔时再补救。"三过其笔"的笔法提供了一个因势利导的表现过程,使得意外偏差处理好了,能得到意想不到的精彩。郑板桥说:"意在笔先者,定则也;趣在法外者,化机也。"

崔:通过其他方法去补救。

沃:毕加索曾经讲过一句话,大意是,当我的创作在出现一个错误的时候,不要老想着怎么去改正它,而要用更大的错误去完善它。同一个道理,书法上当出现点画过细的时候,我要用过粗的点画去综合它,在更大的范围内实现所需要的"中和"。我觉得这个方法是对的,局部都是整体的组成部分,只要处理好局部与局部、局部与整体之间的关系,局部本身就无所谓对错了。

崔:也就是我们谈笔墨,孤立地去看没有意义的。

沃:是的。

王：文人书法讲究随性书写，包括绘画。讲究把"逸"放在前面，"逸"是无意识书写。

沃："逸"的本义是逃逸，就是跳出来，打破各种条条框框束缚，打破他人的束缚和自己的束缚。我觉得逸品就是创新作品，不是无意识的书写。

王：这与形式构成的创作方法会不会相抵触？

沃：形式构成不是一种特定的风格，不是一种固定的模式，它是一种创新方法，是指对比关系的组合原则，用四个字来概括就是"以他平他"。前面部分大了，下面部分就写小些，当然，粗细方圆、疏密虚实和枯湿浓淡都是这样，大小相兼，阴阳和合。和合的结果怎样？如果还是大了，那么下面部分再写小些；如果觉得小了，那么下面部分就写得大些。新的和合结果怎样，再决定下面部分的写法，各种对比关系始终按照"以他平他"的原则生生不息地展开下去，这样所派生出来的局部都有阴有阳，负阴抱阳，成为相对独立的整体，具有一定的审美内容，不会"物一无文，声一无听"。并且，由这样的局部不断衍化，一方面，组成更大范围的阴阳和合，产生更高层次的审美内容；另一方面建立起局部与整体的全息同构关系。就好比太极图中有阴有阳，其中的阴里面又包含着阳，阳里面又包含着阴，从整体到局部都是阴和阳的组合。

而且，再进一步细说的话，前面部分写粗了，后面部分写得细一些，而粗有各种不同的具体形式，有的粗犷，有的雄强，有的厚重……细也有各种不同的具体形式，有的清秀，有的轻纤，有的飘逸……粗与细这组阴阳对比变成具体的、形而下的形式之后，各有各的特点，类同阴阳生五行，金木水火土，相生相克。它们在组合时，有的协调，可以生发，有的冲突，需要磨合。这种相生相克，一方面使书法创作充满了变数，具有各种可能性；另一方面，要求书法家必须具备两种能力，既要有广博的知识积累，通过临摹传统法书，了解和掌握各种粗的和细的表现形式，做到随时能够听从召唤，得心应手地表现出来，同时又要有灵活的变通能力，当发生冲突时，能够随机应变，因势利导，表现出意料之外的和谐。

正因为如此，形式构成的创作都是当下的，都是随机应变、因势利导的，每件作品都是不可模仿和重复的创作，都与"逸"的精神相一致的。

王：有些讲形式构成的人创作时要打小稿。你打不打小稿？会不会一幅作品反复写好多遍？

沃：创作过程充满了意外，"以他平他"就是根据具体情况不断调整阴阳对比的关系。因此，形式构成是反对打小稿然后按部就班地去复制的。

因为创作的时候，说时迟，那时快，不能迟疑，所以常常出现意外。补救不好，就成废品，如果感觉还能写好的，我会重写，重写几遍还不好，但是觉得还是能写好的，我会改变幅式再写，条幅变成手卷或者斗方。我不想让创作成为一种习惯性的复制。

王：天下第一行书、第二行书，却是那种随意的书写。

沃：随意的作品都是建立在刻意的基础上的。颜真卿的《裴将军诗》把楷书、行书和草书混杂在一起，肯定是有意的。书法是艺术，艺术讲创作，创作就有人为的意思在，所谓的"随意"，应当指"意"的自然表现，而不应当理解为没有"意"。今天，书法家逐渐与文人身份相脱离，这是趋势，谁也改变不了，书法艺术越来越专业化，对表现形式的研究越来越深入，发掘出来的各种对比关系远比古人丰富，这些对比关系要做到和谐统一比较困难，开始时表现得有点不自然，这是必然的，但也是可以克服的。因此，不能因噎废食，否定"意"的重要性。没有"意"就谈不上创作，没有"意"的作品就没有个性。从刻意到随意是书法家必经的过程。

王：你会不会像赵冷月先生那样，他晚年在技法上好像在做减法？

沃：网上有许多人认为沃兴华的创作一直在做加法，如果做点减法，作品的格调会更高。我认为不能简单地做减法，如果把减法当作是减少对比关系的数量，那是错误的。我看西方绘画史，一般都认为印象派在做减法，因为它弱化了造形的严谨性和深度的空间感等等。但是实际上它在弱化的同时，增加了许多东西，比如对光影、色彩的表现等。它不是一种减法，而是一种转换。我现在要做的就是这种转换，但是还没有找到很好的目标和门径。

崔：有人说你的作品还不够抽象。

沃：书法艺术从来就不主张抽象，古人对书法艺术下过两个定义：一个是"书者法象也"（张怀瓘《六体书论》），认为书法是对自然万象的效法；另一个是"书，心画也"（扬雄《法言》），认为书法是表现人的思想感情的。事实上，物与情是不可分割的。因为情在物中，"人本无心，因物为心"，所以讲情感必须借助物象；因为物由情显，没有心的观照，即使光彩夺目的鲜花，它的颜色、造形和香味都处在幽寂之中，属于无意义的存在，所以讲物象必然承载着情感。把不可分割的物与情统一起来，那就是意象。意象是"外师造化，内得心源"的产物，是"随物宛转"和"与心徘徊"相结合的产物，站在意象的立场来看，法象必然同时兼及心画，不存在纯粹客观的法象，心画也必然同时兼及法象，不存在纯粹的无所凭借的心画。说法象，说心画，没有本质区别，无非是表达的侧重点不同而已。正因为如此，意象的涵盖面极广，弹性范围极大，足以包容所有的审美理想和创新需求。所以书法表现不需要极端地走向抽象，彻底的抽象在中国是没有市场的。

崔：孔子说："叩其两端而执其中。"中国文化强调中和。

沃：对的，刚才我们讲到过黄宾虹，他有一个重要观点叫"内美"。什么叫内美？被表现对象所遮蔽的对立面的美就叫内美。强调内美，就是强调创作时一笔下去要兼顾阴阳，兼顾相反相成的两个方面。比如说，"法象"与"心画"这两个方面。

王：我觉得你的理解不对，这不是黄宾虹的本意。

沃：那我们来看黄宾虹是怎么说的："香山论画，言疏中密，密中疏，南田又进而言密处密，疏处疏。余观二公真迹，尤喜其至密处。能作至密，而后疏处得内美。""画言实处易，虚处难，虚是内美。""画与书法合，是重内美。""齐而不齐，是为内美"，"书画相通，又驾前人而上，真内美也"。不再举例子了。画实的时候，虚是内美；画密的时候，疏是内美；画齐的时候，不齐是内美；画画的时候，书法是内美。把这些内美的说法概括起来，不就是指被表现对象所遮蔽的对立面的美吗？

王：沃老师，你说的画黑是为了白，还是在讲形式。黄宾虹讲的"内美"，对书法来说是线质，对绘画来说是笔墨，是笔墨里所蕴含的东西。

沃：从前面的各条引述来看，把内美仅仅放在笔墨范围来讲，太狭隘了。"内美"的本质就是传统文化的核心：负阴抱阳、阴阳同体、一阴一阳之谓道。我觉得艺术分析还是要遵从文本，从文本出发，然后在这个基础上生发开去。

王：这个"文本"在西方，新批评，俄国的形式主义主要讲这个。但是后来呢，包括新历史主义都已经发现这有问题，又往回走了。

沃兴华：新文化运动以后，中国大量引进外国的思想学说。三十年代就有一场争论，究竟是引进西方所谓最好的东西，还是我们认为最需要的东西，最后结论是我们最需要的东西。因此，不管人家是在继续往前走，还是往回走，真理都是相对的，离不开具体语境的。就我们的现状来讲，研究的主要倾向是因人论事。你可以去查考一下这二十年全国书法专业的毕业论文，可以说百分之九十以上都是在文本作品之外绕来绕去，与书法艺术毫无关系，简直不知

其所云。因此我们现在还是要先学会看图说话,重视和强调对作品本身的分析和理解。

崔：以文本来说,您的著作基本上因循着中国书论的样式,是您的创作的一个经验总结或理论总结,二者是统一的。但是在比较完善的艺术语境下,艺术家和批评家往往是分离的,这保证了"批评家是艺术家的敌人的现在原则",使得二者不是结盟吹捧,或谄媚逢迎。您是书法实践者,又兼做书法理论和批评,有没有矛盾?

沃：把艺术家和批评家分离开来,仅仅在一定程度上可以使得二者不结盟吹捧,而在很大的程度上,却可以使批评变得自说自话,与创作完全没有关系,古代有"善书者不鉴,善鉴者不书"的说法,看古代书论中那些不书的"善鉴者"的著作,真的不高明,甚至误人子弟。因此我觉得分离并不是好方法。最好的方法还是由创作者来兼做批评者,如孙过庭《书谱》,如董其昌《画禅室随笔》。问题的关键是,人的精力有限,能力有限,不能兼擅,而不是两者之间有什么矛盾。今年,胡抗美先生和曾翔先生主持了一个"享受批评——全国中青年名家个案研究"的讨论会,分六次,讲评29位作者,胡抗美先生为此提出了"学理批评"的主张。我去讲了两次,点评10位作者,感觉不错。我的体会是,只要实事求是,有讲真话、讲真理之心。两者之间不仅没有矛盾,而且相得益彰。

崔：你关于妍和丑的讨论文章,网上影响很大。后来又出了书,你把赞同、批评等各种声音都收录进去,是出于什么样的考虑?

沃：我觉得自己的作品还不成熟,在完善的过程之中,有许多问题,有许多不足。正常的批评,不管是赞成的还是反对的,多听听是好的,古人说"兼听则明"。而且不仅对我,对所有关心这种批评的人都有好处。现在书坛太缺少批评和讨论的氛围了。我在上海书协做秘书长的时候,就大力主张开展批评讨论,我觉得批评讨论的结果能达成共识最好,不能的话也好,大家在争论中把自己的观点表述得更加全面,把自己的创作做得更加完美,各自深化,比共识和统一更好。因此,我把正面和反面的意见都收进去了,觉得这样很有意义。

王：你写反驳文章好像从来不说过头的话。

沃：我极少写反驳文章,几乎不写,我觉得多元的时代自然会有多元的思考、多元的表达,对不同意见不必太当回事。看老一辈学者谈治学心得,都强调不要太在意别人的不同意见,不要打笔墨官司,写文章要正面阐述自己的观点——这最后一点是钱穆先生一再告诫余英时的。我觉得很对,一定要把注意力集中在阐述自己的观点上,当然在阐述时要看反面意见,一是避免片面,二是吸取合理的东西,而面对明显的错误和谬论,一点也不要上心,一瞥而过。我觉得学术竞争的要诀不是在排斥,而在包容。如果能做到别人想到的我都想到了,别人没有想到的我也想到了(当然指本质的和主要的问题),那么"有容乃大",你就能取代别人成为胜出者,而时间自然会淘汰一些等而下之的东西。总之,关键在于自己思想认识的广度和深度,不要辩驳,不要反击,"一说便俗"。

王：你对很激烈的批评也不生气?

沃：不生气。

王：那他们批评您是"丑书"。

沃：去批评好了,作品在那里,我的观点在那里,如果能骂倒的,算我没本事。我很自信,他们骂不倒我,只会使我变得更加强大。

王：他们说您是"丑书",您到底生不生气?

沃：我真的一点都不生气。

崔：您觉得被妖魔化了吗?

沃：没有什么可以被妖魔化的。熊十力先生说："毁人不当，于人无干，自形其陋；誉人不当，于人无干，自彰其浅。"我觉得创新书法不被理解是正确的，如果被大家都接受，反而不正常了。作品被许多人骂，说明我还有前卫性和探索性。

王：古代有个画家，到年终都要把自己的画展出来，让大家看，只要有一个人说好，他就撕掉。

沃：那也太过分了。我的东西被人家骂也好，赞也好，说明我的东西有生命力。我的理论和实践切中了当代书法发展中所碰到的问题，切中了大家所关心的问题，因此大家都有话要说，支持者是对我的表扬，反对者是对我的激励，甚至骂我者也是对我的鞭策，他们骂得越凶，说明我刺得他们越痛，我会感到自己做得越对，因而越来劲。

王：大字还继续写吗？

沃：写不动了。我写大字特别投入，情绪特别亢奋，因此特别累。我觉得大字作品是让人远距离观看的，一定要有一种扑面而来的拥抱感。因此创作时要变传统的浅吟低唱为呐喊呼叫，写的时候用全身力气压下去，笔在纸上像耕地一样，艰涩地前行。纸张、毛笔和人，有厮杀搏斗的感觉，如王羲之所讲的"杀字"。做到淋漓尽致的时候，不仅纸面上的点画表现出不凡的气势，而且墨星四溅，或直射，或回旋，或长或短，或点状或丝状，能把空气的振动都记录下来，形成一个场。观众在看的时候，不是隔着距离的平面观照，而是进入一个山崩海立的场域，有一种被拥抱、被摇曳、被震撼的感觉。当然这是我的理想，现在还有距离，需要努力。

王：您的大字是不是还是考虑的多了点？我觉得气势上还是不够。

沃：是吗？那就再努力吧。

王：写大字对你意味着什么？

沃：时代需要啊。现代建筑创造了巨大的展示空间，需要大字作品。这样的作品放在公共场所，人来人往，流动地观看，一定要有视觉冲击力，要刹那间给人一种震撼，然后通过细节表现，让人慢慢体会。因此少字书比较好。

崔：您对曾翔的书写行为怎么看？

沃：我觉得好啊。每个人不一样，我写大字不会吼，但是在他工作室写的时候，他在旁边一吼，我更有劲了。吼确实能提气，不写不吼不知道。

崔：您现在要是写大字，一天可以写多长时间？

沃：写很长时间。不过写大字有许多准备工作，裁纸、铺纸、撤换、收拾整理，我都是自己动手的，因此实际动笔的时间并不多。

崔：没有助手？

沃：我喜欢一个人关起门来写字。

王：您心目中的理想境界是什么样的？您会往哪个方向走？

沃：大字创作由于体力的原因，可能不得不偃旗息鼓了。如果再写的话，可能会更疯狂一些。我的理想境界是正大气象，因此可能会向篆隶借鉴的更多一些，对比关系的反差程度可能会减弱一些，对比关系的丰富性还想再增加一些。

崔：写字有没有感觉的时候吗？

沃：当然有，那很痛苦。但是我知道没有感觉时也要写。那就去临啊，临摹古人和当代人写的各种各样的东西，从里面寻找创作灵感。拳不离手，曲不离口，哪怕没有感觉也得去写，感觉是在慢慢写的过程中出现的。

崔：对书写工具有特殊要求吗？

沃：写字以羊毫为主，因为"笔软则奇怪生焉"，容易做各种造形变化，而且储墨量大，可以不间断地连续书写，表现各种节奏变化。软毫笔无论形和势的表现能力都比较强。但是，不同的笔有不同的特性，为了追求变化，有时也用硬毫或者长锋，它们写出来的点画常常会失控，出现意外，后面随机应变，因势利导，有时能出现特别精彩的作品。

王：您篆刻刻了那么久了，怎么还不往外拿？

沃：我觉得还不行。包括绘画都还不行。

崔：画画多吗？

沃：比较多，我把前年的日记整理了一下，365天，除去生活上的各种杂事，画图、写字和看书写文章的比例是3：3：4，与陆俨少先生所主张的比例一模一样。

王：您很早就出版过作品集，上面就发表了花鸟。您后来为什么从花鸟转到山水了呢？

沃：我觉得山水画的表现手段更多。其实，花鸟画与书法更接近。我觉得既然要做画家，不能像一般人说的那样"逸笔草草"，还是要从丰富性入手，从难度入手。我在学习上有几句座右铭：第一句是"变成小孩"，这是《圣经》里面讲的"若变不成小孩，断不得进天国"，小孩没有包袱，做什么事情就是凭感觉，不考虑利害关系，很单纯；第二句是"做费力事"，不想驾轻就熟，敷衍了事，尽量做难事，逼迫自己发挥出极限的能力，然后不断突破，不断提高；第三句是"求其大"，做什么事情都尽量从它最大、最本质的方面着手，狂者进取，狷者有所不为。这三句座右铭让我受益匪浅。

王：我发现，一般艺术水平高的人，都比较自负。包括刘彦湖，极其自负。绘画界更是这样。但是我发现您不大说过头话。

沃：我总觉得自己还做得不够好。

王：但是在大家心目中，写到您这个地步应该是目中无人了。而您现在六十岁学跌打，还开始学画，还在不停地学习。

沃：学习是这样，开始阶段跟同辈同伴同学们比，接着跟社会上的名家们比，然后跟古人比，到最后自己跟自己比，自己跟自己过不去，总是不满意，脑袋里萦绕着一种难以名状的意象，不断招呼自己前行。

然而跟自己比很难，因为跟其他人比，有作品在，点画、结体、章法，这里面有多少含金量，一看就知道，跟自己比，脑袋里那些恍兮惚兮的东西不明确，怎么比？很难。现在我跑到绘画领域去，实在也有因找不到路而逃避之嫌，不过我知道书法和绘画是相通的，放一放也没关系，画画之后再搞书法可能更好。当然，画画也是我从小就喜欢的。

王：您觉得自己的弱点在什么地方呢？

沃：太理性，教师职业使然，什么东西都要讲个道理，成为理障之后，创作起来太拘束，不够放逸。

崔：2009年时，你写过一本很薄的《中国书法篆刻简史》，与你2000年写的《插图本中国书法史》体例相同，内容有别，是出于什么考虑呢？

沃：那是因为中华书局要出这样一套丛书。我就根据要求把《中国书法史》缩写了，增加了篆刻史的部分，同时在缩写中略有改动，基本框架还是一样的，基本观点也没有大的改动。

崔：我看这两本书与平时见到的书法史不太一样，您说"书法史应该是历史著作"，"书法史的三大任务是明变、求因和评判"，而很多书法史都是一些资料的罗列。

沃：明变、求因和评判这三大标准，我是从胡适的《中国哲学史》上看来的。后来我看到美国学者梯利著的《世界哲学史》，发现胡适也是从他那里转抄来的。可见，这是大家共同信

奉的标准。我反对没有历史意识和学术思想的书法史。比如中国绘画史。王世贞讲"山水，大小李，一变也；荆关董巨，又一变也；李成范宽，又一变也；刘李马夏，又一变也……"。类似客观的研究，只是罗列，只提供知识，不作分析和评判，意义不大。董其昌提出南北宗观点，分成两大系统，有褒有贬，启发人们思考，推动画风演变和画史发展，意义就重大了。

崔：你是学史学出身的，所以会更加重视发展演变的过程，更加重视它的现实意义。

沃：是的，我觉得研究历史就是要解决现实问题，为现实服务的。而现实是过去历史的延续，现实的发展是被过去历史发展的惯性所推动的。因此研究历史演变的过程很重要，从中可以探明发展趋势。

崔：何应辉先生的"书法传统的两大系统说"，于明诠先生的"书法史是书家的心灵史"，您对这些都有过了解吗？

沃：我没有看过，不知道他们怎样讲的。

崔：何先生把书法史大致分为两个系统：一个是文字的原创期，另外一个是以二王为发端的今草期。

沃：这个分期是对的，二王以前书法所关注的是造形问题，殷商甲骨文、两周金文、秦代篆书都强调结体的造形，横平竖直、大小正侧、疏密虚实等等，到汉代分书，特别强调点画的造形，蚕头雁尾、一波三折等等。二王以前的书法偏重于结体和点画的造形问题。二王以后，流行行草书，开始强调连绵书写的笔势问题和节奏问题。我没有看到何老师详细的论述，我觉得进一步研究的话，清代碑学兴起，取法六朝碑版、汉代分书、秦代篆书以至金文甲骨文，又开始对造形的重视，康有为在《广艺舟双楫》中说"书为形学"，同时又说"古人论书，以势为先"，指出了清代以后有这样一种转变。而且偏重造形的转变一直延续到今天。因此我觉得应当把清代碑学兴起作为一个新的标志，一个新的历史阶段，书法史应当分为三个时期。

崔：是不是二王以后的重势造就了自觉的艺术创作行为？

沃：可以这么说，书法在重形的基础上开始重势，有形有势，就能产生有生命的意象，书法艺术由此走向成熟。产生的魅力让人痴迷，不仅迷于创作，而且还迷于理论研究。从汉末开始，专门理论研究的出现，标志着自觉时代的到来。

崔：从重形到重势，是一个重大转变，它是怎么实现的？

沃：实现的基础是字体演变。为了提高书写速度，汉末开始字体急剧变化，从分书到楷书，从隶书到行书，从章草到今草，所有变化的共同特点，是加强点画的连贯性，强调书写之势。

崔：那么现代书法的文化承载是不是比古代少了？

沃：不能这么说，书法艺术的发展总是被时代文化所决定的。现代书法强调造形，强调空间的组合关系，都有现代文化的烙印。展示空间的变化，交流方式的变化，图像媒体的发展，结构主义的哲学影响下的各种文学、艺术等等，都是现代书法的文化内涵。现在流行一种观点，认为现在的书法家不如以前的文人，理由是文人会背四书五经，会写文章，会作诗。但是我要说现代书法家所接受的科学知识、声光化电，以及政治学、经济学等等，以前文人也是闻所未闻的。时代不同了，文化的内容也不同了，实在不能执冰而咎夏虫。

崔：于明诠老师说书法史就是书法家的心灵史，分三个时期：一个是人书分离的古典书法时期，指的是从远古到汉末；一个是人书合一的经典书法时期，是汉末到民国；一个是见技难见人的泛书法时期，就是"文革"之后一直到现在。

沃：我不同意这种分期，书法如果是艺术的话，只要有美的意识注入在里面，就应当是能

见人的。古典时期，美的意识不强烈，表现手段不多，因此所见之人模模糊糊不明确；经典时期，我们只看到少数几个名家书法，个性强烈，风格鲜明，因此所见之人清清楚楚；所谓的泛书法时期，你看到的是芸芸众生，所见之人当然也是模模糊糊的一片。如果你以真正的书法家为研究对象，还是能够看到作品背后都是有人站立着的，而且同样是个性强烈，风格鲜明，一点也不比古人逊色的。我不赞同这种心灵史的分法，尤其不赞同"见技难见人"的说法。作者采用什么样的技法，都是一种选择，反映着心灵的追求和企盼，都是能见人的。

三、路漫漫其修远兮

按：2015年6月，张鹏先生代表《云南美术书法》杂志作了一个书面访谈，内容包括创作状态、创作理想以及文化素养和精神支撑等等。问题很散，无法概括出一个主题，但是所有的回答都洋溢着一种不断探索的精神，因此就借一句屈原的诗为标题了。

张鹏（以下简称张）：沃老师您好！我知道您的"日课"安排得很充实，对自己的作品和著作要求也很高，所以这次受《云南美术书法》杂志委托来为您做专访，既荣幸，又深感打搅，还望您见谅！您这些年的作品和系列研究我都极为关注，感觉您属于那种"人生发条"上得很紧的人，一点点推进，一步步遇到问题和困惑，又步步为营，多方寻找解决的答案。困惑和方向总是相辅相成的，几乎所有的艺术家终其一生都表示"还不满意""还有困惑"。您目前也是这种状态吧？

沃兴华（以下简称沃）：是的，学习书法进入到创作阶段之后，一路走来，一路困惑。就算是现在，困惑仍然很多。为什么会有那么多的困惑？仔细分析，与我的学习经历和知识结构有关。

第一，我大学本科是学历史的。历史学告诉我看问题要从源头出发，了解事物发展变化的来龙去脉，关注新旧之间的相互关系。我研究生阶段学的是古文字学，偏重考据，强调实事求是，要尽可能详细地了解事物本身所具有的各种特性。这样的学术训练养成习惯，反映到了书法研究和创作上。我一方面强调上下点画、上下字以及作品与展示环境之间的组合关系，主张把点画放到结体中去处理，把结体放到章法中去处理，把章法放到展示空间中去处理，特别注重它们之间的关系之美；另一方面，也不忘记点画和结体本身的美，就点画追求起笔、行笔和收笔的变化与协调，就结体追求各种点画的变化与协调。然而这两种追求是矛盾的，组合关系之美注重整体表现，是开放的；点画、结体的本身之美注重局部表现，是闭合的。强调组合关系之美往往会减弱对点画结体之美的表现；反之，强调点画结体之美也往往会减弱组合关系之美。创作时"目不能二视而明"，总会有所偏重，或重组合，或重局部，结果出来的作品，站在不同的角度去看，就会有不同的感受，有时觉得好，有时觉得不好。而且经常发生这样的情况：认为好的东西，从另一个角度看正是不好的东西，认为不好的东西，从另一个角度看正好是好的东西。这会让我感到困惑。

第二，张载《正蒙·太和》篇说："两不立，则一不可见，一不可见，则两之用息。两体者，虚实也，动静也，聚散也，清浊也，其究一而已。"任何事物都是相对而生的，没有虚就无所谓实，没有动就无所谓静，要了解虚必须以知实为基础，要了解动必须以知静为前提。知其两端，才能一以贯之，进而通过"权"，具体情况具体分析，找到合适的中庸之点。中庸在艺术表

现上就是完整性与准确性的统一。这是我几十年学习书法的体会。在临摹阶段，通过广综博览，深切认识到在每一种杰出风格的背面，必然同时存在着一种与之相反然而同样杰出的风格，学习就是要在比较中分析和掌握它们的特点，理解它们的长处和短处，进而作取长补短的综合。这种临摹的经验用到以后的创作中，就特别重视对比关系的表现，粗细方圆、正侧大小、轻重快慢、枯湿浓淡等等，在强调一个方面的时候，尽量不要忽视另外一个方面。然而，对比的双方完全是一种相反的表现，创作时如何让这两种表现找到一种和谐的"度"，也就是儒家所说的"发而中节谓之和"，这很困难，因为变化太大，需要作各种尝试。我常常也会因此而感到困惑。

这种困惑使我的创作经常在两个极端之间奔突，就好像周作人说的，有两个鬼在轮流执政，我无论想做什么，想往哪一方面追求，心里都同时会冒出一种来自相反方面的质疑，使自己处于一种矛盾的紧张和焦虑之中。

前些日子读宋明理学的书，程颐在《答横渠书》中说："观吾叔之见，志正而谨严，深探远赜，岂后世学者所尝虑及？然以大概气象言之，则有苦心极力之象，而无宽裕温和之气。非明睿所照，而考索至此。故意屡偏而言多窒，小出入时有之。更望完养思虑，涵泳义理，他日当自条畅。"我觉得程颐的这段话好像是对我说的。

张：把握对立统一关系中"度"的问题的确很难。我们经常听到诸如"和而不同，违而不犯""简约而不简单""制造冲突又能化解冲突"等等说法，语言表述虽然不同，但在由拿捏分寸而来的困惑上，与您大致相似。如果说这些困惑更多反映的是您某个阶段甚至某些作品的状态的话，我另外比较感兴趣的一个问题是，您希望自己的作品最终达到什么状态，或者换句话说，您的创作理想是什么？

沃：我尽管在创作上困惑很多，但是说到理想，我的追求目标非常明确：在注重点画结体的基础上强调章法，在注重局部完美的基础上强调构成关系，将偏重于文本式阅读的传统书法转变为强调图式观看的现代书法。

最近我写了一本书叫《论手卷创作》，在结语中比较充分地表达了这种理想："我的书法强调形式构成，希望人们在观看它的时候，第一时间感觉到的不是文字，而是笔墨与余白所构成的图式，看到各种各样的对比关系，如粗细、方圆、大小、正侧、疏密、虚实、枯湿、浓淡等。这就好比看西方画家塞尚和毕加索的作品一样，首先看到的不是画面的逼真，而是各种色彩和各种造形的和谐组合，然后经过一番审视，才能辨别出它所表现的是一片崖石、一座楼台或一个人体。

"根据图式观看的要求，我的创作强调形式构成，强调整体的章法表现，但是同时也兼顾结体和点画的表现。因为书法艺术写的是汉字，任何方式的欣赏，到最后必然会落实到汉字上，书法家只有通过独特的结体造形，才能让观者发现他独特的处理意识和思想感情，感受到他的想象力和创造力。因为点画虽是书法作品中最小的造形单位，但是作为基础，承载了最丰富的细节。结体和点画是传统书法的精髓，任何忽视都会降低书法艺术的品质，导致粗糙和简陋的毛病。

"形式构成的观念是在传统基础上发展起来的，因为它从章法整体出发，视点更高，视域更宽，不排除点画，不忽视结体。所以传统书法所有的，它应当都有；传统书法所没有的，它也应当有。只有这样，做到了'致广大，尽精微'，它才配得上说是在传统基础上的发展。"

这就是我的创作理想。理想是一种信念，建立在个人的情志、历史的意识和实践的经验之上，一旦确立，就不要轻易地怀疑，要相信。理想不会有错，如果有错的话，错的往往是我们

不够执着，不够坚定，犹豫彷徨，踟蹰不前，结果走得不够深、不够远。因此，虽然现在有许多人不理解我的创作，但是我心以为是，不敢不为，"虽千万人吾往矣"。

张：您是一位很自觉地把自己放在当代文化场域中的书法家，并抱有很强的历史使命感。正好本杂志新开辟了一个专栏《关注当下》，借此机会也想请教您，您认为书法艺术在当代面临哪些主要问题？

沃：书法艺术发展到今天，面临着各种挑战。第一，创作主体的身份变了。以前是文人，现在是书法家，文人写自己的诗文，书法家抄他人的诗文。从文人变为书法家，写什么的问题不那么重要了，怎么写的问题，也就是表现形式的问题，则变得日益重要和突出了。第二，书法功能的转变。以前的书法重视文字内容，为文本式的，现在的书法强调审美愉悦，为图像式的。文本式的书法靠读，图像式的书法靠看，从读转变为看，视觉表现的要求自然会越来越高。第三，交流方式的改变。以前的尺牍书疏和家居园林陈设，都属于单件作品的小范围交流，没有比较，写起来很自然，用不着刻意去追求变化，追求个性和丰富性。现在主要是展览会，几十几百甚至是上千件作品同时展出，作品要想脱颖而出，就必须强调创作意识，强调视觉效果。第四，展示空间的改变。传统书法的幅式和风格与它们的展示空间是一致的，现代建筑与传统建筑不同，现代装潢特别强调设计，书法作品要进入这样的展示空间，并且与它们的风格相辅相成，相映成辉，就不得不强调整体构成。第五，计算机普及取代了文字书写，使书法艺术进一步脱离实用，在造形和节奏的表现上可以更加自由和夸张。这就好比照相机的产生，促进了写实绘画向表现主义绘画的发展，道理一样。

这五个方面的挑战都不可回避，结合在一起，犹如五雷轰顶，书法艺术再怎么保守，也必须得变。而且变化的方向也被规定了，那就是强调创作意识，强调形式表现，落实到表现特征上，就是视觉效果。书法艺术的视觉化反映了时代文化，代表着一种发展方向。

张：我留意到您的系列著作几乎都谈到过这些挑战以及您对书法发展方向的预判，可以说这些观点是您在几十年创作实践中思考沉淀的结果，是一以贯之的。从您的创作看，也基本上是按照自己预判的方向在不断调整，不断突破旧的不合时宜的规范，寻找新的表现语言。烦请您进一步谈谈，方向明确以后您在创作上的"应对"。

沃：明确视觉化是一种发展方向之后，落实到创作上，关键要解决方法的问题。强化视觉效果有两种方法，一种是强调造形表现。书法史上第一篇讲创作的文章是蔡邕的《九势》，它的第一句话是："夫书肇于自然，自然既立，阴阳生焉；阴阳既生，形势出矣。"意思是说，书法艺术的表现内容为"自然"，既包括万事万物，也包括人的思想感情。而表现形式是阴阳，即各种各样的对比关系，这些对比关系很多，概括起来可以分为两类：一是形，即粗细、方圆、大小、正侧等等；二是势，即轻重、快慢、离合、断续等等。归根到底，书法艺术是靠形和势来表现"自然"的。

形和势的表现效果完全不同。势的表现是使点画和结体上下连绵，在连绵的过程中，通过提按顿挫、轻重快慢和离合断续等变化，营造出节奏和旋律，具有音乐的特性。观者面对这样的作品，视觉无论落在什么地方，都会顺着笔势的连绵一点一点展开。这样的欣赏与文本式的阅读相一致，有一个历时的过程，很耐看，可以慢慢玩味，但视觉效果比较弱。形的表现是强调各种造形变化，大小正侧、粗细方圆和疏密虚实等等，利用相反相成的对比关系，让它们冲突地抱合着，离异地纠缠着，不可分割地浑然一体，营造出平面构成的感觉，具有绘画的特性。观者面对这样的作品，视线不是上下阅读的，而是上下左右观看的，作品的内涵因为构成而同时作用于观者的感官，具有强烈的视觉效果。

　　形和势各有各的表现力,应当兼顾,然而不同历史时期的书法往往有不同的偏重。甲骨文、金文和篆书偏重结体造形;分书偏重点画造形,蚕头燕尾,一波三折;魏晋开始,追求连绵书写,转而强调笔势,"势来不可止,势去不可遏……凡落笔结字,上皆覆下,下以承上,使其形势递相映带,无使势背"(蔡邕《九势》)。到今天,根据视觉化的要求,创作方法应当在重势的基础上,再转而强调造形的表现。

　　强化视觉效果的另一种方法是强调构成关系。书法作品分点画、结体和章法三个层次,每个层次都具有整体和局部的两重性。点画既是由起笔、行笔和收笔所组合的整体,同时又是结体的局部;结体既是由各种点画所组合的整体,同时又是章法的局部;章法既是由作品中所有造形元素所组合的整体,同时又是展示空间的局部。这种两重性决定了两种不同的创作方法和审美效果。如果把每个层次都当作相对独立的整体来处理,就点画论点画,就结体论结体,仅要求内部所辖的各种组合关系完整、统一,表现出一定的审美内容。这种审美内容是闭合的、内向的,体现为细节和韵味,适宜于小字,拿在手上近玩。如果把每个层次都当作局部来处理,把点画放到结体中去表现,把结体放到章法中去表现,把章法放到展示空间中去表现,就要求内部所辖的各种组合关系不完整、不统一,以开放的姿态与其他局部相组合,在组合中1+1>2,产生新的审美内容。这种审美内容是开放的、向外的,体现为博大和气势,适宜于大字,悬挂在大堂里远观。

　　把每个层次当作整体去表现和当作局部去表现,各有各的表现方法,各有各的审美内容,应当兼顾。然而因为它们的互相排斥性,兼顾难免会有所偏重。传统文本式的书法选择了前者,强调局部的统一和完美;而当代书法根据视觉化的要求则把重点放在后者,强调组合中的构成关系。

　　综上所述,视觉化的创作方法应当强调造形表现和构成关系,这两种方法都在书法艺术表现形式的范围之内,都是传统的,只不过偏重点不同而已。强调视觉化,其实就是将传统书法中已存在但是被压抑的各种表现充分张扬出来而已。正因如此,它在创作方法上可以与传统接轨,并且得到各种各样的启示和借鉴。当今书法界对强化视觉效果的探索途径很多,有象形的、染色的、拼接的,等等。我认为这都是小道,而上述两种方法才是视觉化发展的大道。

　　张:归结起来,大约可以这么认为:强调"视觉"与"图像",是您基于时代变化和书法发展要求提出的核心关键词,代表着书法转型的大方向。可我看到有不少批评文章,不同意您的这种观点。

　　沃:是的,包括于明诠先生也这么认为,他说书法不是视觉艺术,讲视觉是浅层次的,应当闭上眼睛,用心去体会,体会作品中不可言传的"味儿"。他的意见代表了很多人的观点。

　　我觉得我与于先生他们的分歧在于:第一,他们把视觉与心割裂了,而我认为是一体的,视觉的接受是有选择的,是受心指挥的,但反过来说,心的选择来自视觉所提供的各种信息,也是受视觉支配的,因此讲视觉其实就是讲心,只是侧重点不同而已;第二,他们认为心比视觉高明,而我认为没有上下层次的差别,只有相互作用的关系。(我发觉在许多问题上都是这样,我认为一体的没有贵贱之分的东西,别人往往不但要分别而且要分出贵贱来,例如名家书法与民间书法,帖学与碑学,内容与形式,等等。记得周作人曾经写过一篇《论上下身》的文章,批判过这种区分。)

　　既然视觉与心是一体的,我为什么要选择说是视觉艺术呢?理由有三点:第一,任何艺术都可以说是用心的,无论视觉艺术、听觉艺术、语言艺术等都是如此,但是如果大家都强调心,

那就没有区别了，因此强调视觉性是为了表现书法艺术的特征，以便与其他艺术相区别；第二，艺术是形象的直觉，如果过分强调心的作用，理性意识太强烈，创作容易勉强，甚至掺假，欣赏时会妨碍对形象的感受，削弱对形式美的领悟；第三，最最重要的理由还是前面说的，为了应对当代书法所面临的各种挑战。

我主张书法是视觉艺术，其实我知道这种定义是片面的，任何事物说到底只能是它本身，书法就是书法，说书法是视觉艺术，是抽象艺术，是线条艺术，是造形艺术，无论说是什么艺术，其实都是就某一方面的特征来说的，一隅不能代表全体。因此我理解许多人的说法，书法不是视觉艺术，不是抽象艺术，不是线条艺术，不是造形艺术等等，甚至觉得在理论上这种说法比前者更无懈可击。但是，作为一个书法家，一个实践者，对书法光说不是什么是没有用的，他必须要有一个肯定的判断，以此来指导自己的实践。否则的话，创作上没有方向和目标，不是盲从就是盲目，出来的作品不可能有自己的思想，更不可能有深刻的思想。因此我从来不反对别人说书法是什么艺术，"盍各言尔志"，如果大家都从各自理解的一个方面去探索和表现，去追求某一方面的极致，综合起来，就是全面繁荣的书法艺术。当然，作为个人，认识到各种定义的局限性，也可以在不同阶段作各种调整，甚至作不同方面的努力。

我主张书法是视觉艺术，但我不认为视觉艺术只是让人看而不让人思的。面对一件书法作品，我们目观可以感形，领略形式美感；心观可以思理，体会形式所反映的内容。我在《论书法的形式构成》一书中说："书法艺术的表现形式是阴阳对比，具体来说，有用笔的轻重、快慢，点画的粗细、方圆，结体的大小、正侧，章法的疏密、虚实，墨色的枯湿、浓淡等等。这些对比关系概括起来，分形和势两大类型，形即空间造形，如大小、正侧等，势即时间节奏，如轻重、快慢等。而空间与时间的传统概念为宇宙（上下四方为宇，即空间；古往今来曰宙，即时间），为世界（三十年为一世，即时间；划地为界，即空间），是一切物质的存在基础，也就是同混元之理的自然之道。因此，书法的表现形式本质上就是表现内容，我们讲空间造形和时间节奏，讲它们之间的相互关系，其实就是讲中国人的宇宙观和世界观。我们讲各种各样的对比关系，其实就是讲'一阴一阳谓之道'的哲学观念。"

张：我现在是一名书法专业的教师，我们的教师团队除了开设常规技法课程外，一直在强调通过读书加强学养，拓宽思路，并理所当然地认为书法专业就该如此。您在刚才的系列阐述中，并没有多谈关于读书的问题。因此，也正好请教您，以您的角度，从事书法专业该读哪些书？怎么读？

沃：做任何学问，搞任何艺术，如果仅仅局限于这门学问或艺术，都是没有出息的，书法也是如此。因为书格的高下取决于人格的高下，"书，如也，如其学，如其才，如其志，总之曰如其人而已"（刘熙载《艺概·书概》）。而人格的提升，志、才、学的培养，一个重要方面就是读书。因此我在强调书法专业训练的时候，从来没有反对过"加强学养、拓宽思路"的教育方法。希望大家不要把专业训练与学识培养割裂开来，用非此即彼的方法，认为我强调专业训练就是反对学识修养。事实上我非常赞同苏轼的观点："作字之法，识浅、见狭、学不足三者，终不能尽妙。"我自己在几十年的学书生涯中一直非常注重读书。但是从教育的角度来看，我反对无目的地泛览，提倡专业引导。专业引导就是想办法让学生加强书法实践，积累各种问题，然后通过读书，去寻找解决问题的办法。孔子讲"不愤不启"，心中没有问题，灵智就不会打开，读书就不能产生触处生解的快乐。因此书法教育要从书法问题出发，去选择书目，作轻重详略的甄别和联系实际的讲解。当然，一般的人文修养是非常重要的，是必须的，但应当让学生自己带着人生的问题去选修各种专业课程，书法专业的老师不必越俎代庖。

我们看历史，晋唐书论从来不讲读书，一直到宋代，书法艺术的发展走到了瓶颈，"后之作者，殆难复措手"（苏轼语）。碰到了问题，为了寻找出路，才开始讲读书的，目的是想通过读书，提高对书法艺术的理解力和判断力，改变学习方法，从对名家书法的规规模拟走向心领神会，最后表现自己的创意。并且改变取法对象，从临摹名家书法变为"道法自然"，到大自然中去寻找创作灵感和新的表现形式，创立新的风格面貌。总之读书是要解决问题的，是与创新追求直接挂钩的，一个没有问题意识、没有创新欲望的人，书读得再多也没有用。梁漱溟先生一再强调说，学问是要解决问题的，而真正的学问是解决自己的问题的。

张：您的作品在当代受到的争议很大，这种争议本身是正常的，但是反映在赵冷月先生和您身上，给我的感觉是"孤独"与"坚守"的意味更浓重些。热捧者有之，冷嘲热讽者有之，更有谩骂攻击者，您是以什么心态面对这种冷热两类极端化的？

沃：看到这个问题，我想起好多年前在《广州日报》上看到的一篇文章，当时觉得好就把它抄下来了。文章题目叫《生命中的三种人》，作者是马明龙。他说："重视我的人，鄙视我的人和轻视我的人——我应该感谢他们。重视我的人，是他们确立了我的信心，坚定了我的信念，让我在正确的道路上前行。当我春风得意时，一句适时的赞誉，可使我平添百倍的热情；当我失意时，一句及时的劝告，会让我心灵受到强烈的震撼，那颗浮躁的心又沉静下来。鄙视我的人，是他们让我认清自己的全部，使我知道，自己还有不足，还有不尽如人意之处，他们批评我、讥笑我、摒弃我，不管是善意还是恶意的，都像皮鞭一样一次次抽打在我身上，鞭策我加倍努力，拼命前行——虽然很痛，但每一次鞭策都加快了我前进的步伐。不管他们对我如何，我仍将以一颗平常心，真诚地感谢他们。轻视我的人，我仍该感谢他们，他们既不诋毁我，也不赞誉我，他们忽略我的存在，却给我一个自由的空间，任我发展。如果我不甘寂寞，想引起他们的关注，那么我就得取得超人的成绩。我知道自己是尘世中的凡夫俗子，要想取得超人的成绩，就得付出超人的努力，他们给我的是无形的压力，这种压力会变成动力，促使我努力前行。我真诚地感谢那些轻视我的人。"

在抄写这篇文章时，我又想起两段话。一段是哲学家冯友兰在美国接受某大学博士学位时讲的，凭印象记忆大致如下：我的哲学研究许多人赞誉，许多人批评，赞誉和批评我都收下，并且把它们的能量正负抵消，让自己始终没有负担地从零开始，继续新的探索和创作。

另一段是孔子说的："学而时习之，不亦说乎？有朋自远方来，不亦乐乎？人不知而不愠，不亦君子乎？"对这三句话，历来注家都是分别阐述的，一般人也是分别摘引的。我最近在一次书法交流会上，忽然悟到它们之间有一条潜藏的义脉，根据这条义脉，这三句话可以通解如下：学而时习，温故知新，当然高兴；心有所得，希望被人理解，有朋友从远方来交流，更是一种快乐；但是知音难求，理解不易，即使被人误解，也应当坦然。儒家讲修身、齐家、治国、平天下，天下之本在国，国之本在家，家之本在身，修身是一切学问的根本，"古之学者为己"，因此要"人不知而不愠"。孔门弟子把这段话放在《论语》的开篇，想必认为它重要，类似于总纲，很可能就是孔子一再强调的教诲。我觉得这段话可以作为所有问学求艺者的座右铭。

张：非常精彩！此座右铭当与所有学书者共享！我上学的时候，恩师于明诠先生一再提及您简朴的生活作风，真诚的探究精神，忘我的学习热情，每每让我们感动。并且我还注意到，在艺术市场如此火爆的今天，几乎见不到您的作品流通。您能不能和读者们分享下您的生活状态、价值观念？

沃：生活我觉得以简单为好，简单了才能用志不分，集中精力做自己喜欢做的事情。《论语》说颜子"一箪食，一瓢饮，在陋巷。人不堪其忧，回不改其乐"，宋代理学家把它作为一个

重要话头来参悟。周敦颐说："夫富贵,人所爱也。颜子不爱不求,而乐于贫者,独何心哉? 天地间有至贵至富、可爱可求而异乎彼者,见其大而忘其小焉尔。见其大则心泰,心泰则无不足。"颜回之乐不是因为贫穷本身有什么可乐,而是因为他认为有一种比富贵更有价值的东西值得追求。儒家认为这种至高无上的价值就是道,因而主张安贫乐道。

树立正确的价值观能让人排除一切诱惑,专心致志、持之以恒、兴高采烈地去做自己认为值得做的事情。价值观太重要了,尤其在物欲横流的今天,处处诱惑,一不小心踏入其中,便有去无回,不知伊于胡底,我们身边的这种例子太多了。生活态度取决于价值观,但是价值观问题很复杂,我说不好。以前读梵高的传记看到他给弟弟提奥的一封信,信中用牧师布道般的神圣口气说:"如果要生长,必须埋到土里去。我告诉你,将你种到德朗特的土地里去,你将于此发芽,别在人行道上枯萎了。你将会对我说:'有在城市中生长的草木。'但你是麦子,你的位置就在麦田里。"这段话让我想了很多,懂了很多。

张:感谢沃老师的精彩解答!祝您和您的家人身体健康!欢迎您有空来云南作客!

四、论形式构成

按：网上有句名言，"重要的事情说三遍"。形式构成是我最主要的书学思想，曾经在许多场合和文章中反复阐述。在这里，为了帮助读者理解书中那些另类的作品，我再啰嗦一次。主要讲三个问题：什么叫形式构成？我是怎样追求形式构成的？形式构成为当代书法创新提供了多少种可能？

一、什么叫形式构成

顾名思义，形式构成这一概念包括两层意思：形式和构成。

先讲形式。在艺术上，人们一般都将作品所表现的情感称为内容，而将表现情感的方法称为形式。书法艺术的表现形式，分点画、结体和章法三个层次。就每个层次来说，点画的表现形式是粗细方圆、轻重快慢；结体的表现形式是正侧大小、收放开合；章法的表现形式是疏密虚实、离合断续，等等。所有表现形式都是各种各样的对比关系，它们非常丰富，如果加以归并的话，可以概括为形和势两大类型。形即空间的状态和位置，如粗细方圆、大小正侧、疏密虚实等等；势即时间的运动和速度，如轻重快慢、离合断续等等。归根结底，书法艺术的表现形式是形和势，书法艺术是通过各种形和势的变化来表现情感内容的。

从形的角度来看，不同的造形能表现不同的情感，三角形奔放张扬，圆形安静内敛，粗线条沉郁，细线条轻快……从势的角度来看，不同的速度也能表现不同的情感。吕凤子在《中国画法研究》中说："凡属表示愉快感情的线条，无论其形状是方圆粗细，其迹是燥湿浓淡，总是一往流利，不作顿挫，转折也是不露圭角的。凡属表示不愉快感情的线条，就一往停顿，呈现出一种艰涩状态，停顿过甚就显示焦灼和忧郁感。有时纵笔如'风驰电疾'，如'兔起鹘落'，纵横挥斫，锋芒毕露，就构成表示某种激情或热爱、或绝忿的线条。"形和势都能表现情感，如果形势合一，表现力就更强了。晋代卫夫人的《笔阵图》在论点画写法时说："一如千里阵云，隐隐然其实有形；、如高峰坠石，磕磕然实如崩也；丿如陆断犀象；乀如百钧弩发；丨如万岁枯藤；乀如崩浪雷奔；勹如劲弩筋节。"写一点要像石，这是形，而它必须具备高峰坠落之势；写一横要像云，这是形，而它必须具备千里摛展之势……古人论基本点画的写法，每一种比喻都既包括形，又包括这种形所具有的强大的势，以形势合一的方法来表现自然万物的生命状态。成公绥的《隶书体》在论结体写法时说："或若虬龙盘游，蜿蝉轩翥，鸾凤翔翔，矫翼欲去；或若鸷鸟将击，并体抑怒，良马腾骧，奔放向路……"其中虬龙、鸾凤、良马是形，盘游的蜿蝉轩

翥、翱翔的矫翼欲去、将击的并体抑怒、腾骧的奔放向路都是势,也是用形势合一的方法来描述各种生命形象的。古人论点画和结体都强调形势合一,因此唐太宗在《指意》中说:"夫字以神为精魄,神若不和,则字无态度也。"怎样才能神和?他认为既要注意形,"纵放类本,体样夺真";还要注意势,"太缓者滞而无筋,太急者病而无骨";形势合一,才能"思与神合,同乎自然",创造千姿百态的生命形象,抒发喜怒哀乐的人生情感。

再说构成。二十世纪,现代科学研究在方法论上出现了系统论和信息论,它们认为有机体中的每个层次都具有双重性格,一方面是本我,自洽的,有一定的独立性,另一方面是他我,不完整的,没有独立性,必须与其他局部相互依存,才能成为整体的有机组成部分。用这种方法论来看书法,点画结体和章法也都具有两重性,一方面是整体,另一方面又是局部。点画既是起笔、行笔和收笔的组合,是个整体,同时又是结体的局部;结体既是各种点画的组合,是个整体,同时又是章法的局部;章法既是作品中所有造形元素的组合,是个整体,同时又是展示空间的局部。

点画、结体和章法的双重性格决定了双重的表现要求。当它们作为相对独立的整体时,各种组合元素的对比关系要处理得完整、平衡和统一,表现出一定的审美价值;当它们作为局部时,各种组合元素的对比关系要处理得不完整、不平衡和不统一,以开放的姿态与其他局部相组合,在组合中1+1>2,产生新的审美价值。

根据这种双重性格和双重要求,我在《书法技法新论》一书中将点画、结体和章法的表现分成基本形和变形两种。就点画来说,基本型即相对独立的基本点画,横竖撇捺点等,它们各有各的外貌特征和书写特点;变形是把基本点画当做整体的局部,为服从整体需要,改变自己的外貌特征。变形有两种类型:一类因势的连绵而变形,如"永字八法"中的基本点画因为连续书写,与不同笔画在不同空间位置上相连接,导致了各种变形,横画有的变形为勒,有的变形为策,撇画有的变形为掠,有的变形为啄,等等;另一类是因形的对比而变形,基本点画在一个字中重复出现,应当尽量避免雷同,如"三"字三横画,要有长短粗细、方圆藏露、上仰下覆等各种变形。

就结体来说,基本形就是结体方法,变形就是造形方法。结体方法将汉字看做是一个相对独立的整体,根据字形特点,如上下结构、包围结构等,寻找最美的组合方式,姜夔《续书谱》说:"各尽字之真态,不以私意参之耳。"欧阳询的《三十六法》和李淳的《大字结构八十四法》,都是结体研究的代表著作。造形方法将结体看做是章法的局部,为服从整体需要而改变自己的外貌特征。它也分为两类。一类因势的连绵而变形,姜夔《续书谱》说:"一字之体,率有多变,有起有应,如此起者,当如此应,各有义理。王右军书'羲之'字、'当'字、'得'字、'深'字、'慰'字最多,多至数十字,无有同者,而未尝不同也,可谓所欲不逾矩矣。"一个字有数十种写法,原因就在于"有起有应,如此起者,当如此应",不同空间位置产生出不同的连接方式,或长或短,或正或斜,或收或放,最后导致了不同的造形。另一类是因形的对比而变形,一件作品中有许多相同或相近的字,为避免雷同,必须变形。王羲之《书论》说:"每作一字,须用数种意……若作一纸之书,须字字意别,勿使相同。"

就章法来说,作为一个整体,积点成线,垒字成篇,安排字与字、行与行之间的连贯和呼应,追求通篇的平衡和协调。同时作为一个局部,放在展示空间之内,要想融入环境中去,获得最大的审美效果,必须改变自己的幅式,因地制宜地变成匾额、条屏、中堂、对联、横幅、手卷等等。并且根据不同幅式去做各种各样的应变,以符合形式感的要求,例如横幅式应该取纵势,纵幅式应该取横势,斗方幅式就应该取斜势。然后再根据纵势、横势和斜势,去处理章法、

结体和点画的各种变形。

基本形和变形各有各的表现力，各有各的审美价值，书法创作本来应当两者兼顾。但是由于种种原因，"目不能二视而明"，人们常常会在兼顾的基础上有所偏重。比较来说，传统书法在形式研究上偏重于将每个层次都当作相对独立的整体，强调局部本身的审美价值，结果条分缕析，往精细方向发展。以楷书的点画形式来说，晋唐时代只有八种，欧阳询称为《八诀》，到元代陈绎曾的《翰林要诀》变为三十六种。再就楷书的结体来说，唐代欧阳询有《三十六法》，明代李淳发展为《大字结构八十四法》，到清代黄自元又进一步细化为九十二法。所有这些研究都就事论事，就点画论点画，就结体论结体，只见树木，不见树林，结果使得书法创作一方面局部表现越来越细腻，另一方面却因为忽视了局部与局部之间的联系，琐碎呆板，没有整体感，缺乏生气，走到极端，便堕落到馆阁体的魔障里去了。

当代书法家看到这种毛病，认识到它的危险性，因此主张要在关注局部之美的基础上，进一步强调局部与局部之间的组合关系之美，让它们在更高层次和更大范围的组合中通过变形，表现出更大的审美价值。而这种局部与局部的组合，用一个现代的词来表示，那就是构成。构成就是组合，组合就是构成。

总而言之，形式构成的概念有两部分内容组成。一是形式，强调任何情感都必须通过一定的形式来表现，具体来说就是通过点画结体和章法中的各种对比关系来表现，其中最主要的是通过形和势的各种变化来表现的。根据这个道理，得到两个基本的创作原则：第一，作品的深刻程度来自对比关系的量，对比关系越多，作品的内涵就越丰富；第二，作品的风格来自对比关系的反差程度，反差越小则风格越平淡、温和、闲静、优雅，反差越大则风格越跌宕、激烈、奔放、奇肆。二是构成，在尽量兼顾点画结体和章法的局部之美的基础上，特别强调点画与点画、结体与结体、章法与展示空间之间的组合关系之美。根据这个道理，得到了一个基本的创作原则：把点画放到结体中去写，把结体放到章法中去写，把章法放到展示环境中去处理。

二、形式构成的实践

我对形式构成的探索始于二十世纪九十年代中期，至今已过去二十多年。二十多年的探索大体可以分为三个阶段。

第一阶段，从体势到空间造形。体势是汉字结体因左右倾侧而造成的动态，从汉字造形给人的心理感受来说，写得方方正正、横平竖直，那是静止不动的；稍加倾侧，立即左右摇摆；如果剧烈倾侧，就会造成动荡跌坠的感觉，这时为了维持它的平衡，不得不依靠同样体势摇曳的上下左右字来互相配合，这种配合所形成的顾盼呼应，会将本来没有笔墨连贯的单字结合成一个整体。

传统碑学讲究体势，沈曾植的作品"妙处在生，工处在拙，胜人处在不稳"。很长一段时间，我沉浸在碑版和沈曾植书法中，学习各种各样的造形变化，研究各种各样的体势组合。深入进去以后，感到古人书法是文本式的，结体为了释读需要，变形不能太大，体势变化都被局限于结体之中，体势组合也被局限于上下左右字之间，这不符合现代书法强调图式观看的要求。因此我在碑学书法的基础上，进一步从章法上夸张体势表现，一方面增加对比关系的量和对比反差的度，另一方面扩大体势组合的范围，连续几个大字，连续几个小字，经常会有意识地留出好几处大块空白，参差错落，组成一定的图形。尽量想让人们面对作品时，首先感觉到的是笔墨与余白的构成，然后是行与行、组与组的构成，再然后才是字与字、点画与点画的

构成。尽量想让作品中所有的造形元素都冲突地抱合着，离异地纠缠着，不可分割地浑然一体，使观者在上下左右四面发散的观看中，体会到空间的展开和平面的构成，获得绘画的视觉效果。

第二阶段，从笔势到时间节奏。空间造形与时间节奏的表现是矛盾的、冲突的，过分强调空间造形会减弱书写性，影响时间节奏。因此在学习了大量碑版书法之后，我又回到帖学，注重笔势表现。汉字由不同的点画组合而成，一件作品由不同的单字组合而成。点画与点画、字与字的组合主要是通过连续书写来实现的。它们的运动轨迹有两种：一种留在纸上，称为笔画；一种走在空中，称为笔势。笔势是笔画与笔画之间的过渡，完整的书写运动就是从笔画到笔势，从笔势到笔画，再从笔画到笔势，从笔势到笔画……直至篇终。前人将这种强调笔势连绵的书写方式称为"一笔书"。"一笔书"将作品中所有的点画和单字都纳入时间展开的过程之中，书法家在创作时通过提按顿挫、轻重快慢和离合断续等各种对比关系，营造出节奏变化。观者在看这样的作品时，注意力无论落在什么地方，都会不自觉地按照点画展开的顺序前行，体会到节奏的感觉。

帖学书家中，怀素和董其昌特别强调笔势，我取法他们，深入进去以后，感觉与取法碑学的体势一样，古人的笔势也还是太受结体的局限，主要表现在上下笔画和上下字之间，很少有贯穿到全篇的。因此我在他们的基础上做了发挥，尽量将笔势变化从结体扩大到组，扩大到行，扩大到章法。在章法的统筹下，尽量将连绵书写时轻重快慢的变化走出一个方向，或者上行（力度加强、速度加快），或者下行（力度减弱、速度减慢），力求在节奏的基础上去营造旋律的感觉。

第三阶段，追求时间节奏与空间造形的统一。从体势到空间造形，从笔势到时间节奏，时间节奏与空间造形都是在章法中进行的，与传统书法相比，它们的表规范围扩大了，对比关系多了，对比反差也大了。这在加强书法艺术表现性的同时，带来的问题是难以和谐组合。很长一段时间，我的作品都有不自然的感觉。后来经过极其艰苦的努力，采用了两种方法，才面貌一新。

一种是梯度组合法。在处理作品中所有造形元素的变化时，如果将它们按照一定的方式逐渐展开，例如逐渐地从疏到密或者从密到疏，逐渐地从大到小或者从小到大，逐渐地从浓湿到干枯或者从干枯到浓湿，形成一个渐变的梯度。这样的话，即使上下点画和上下字之间没有笔势映带，也会产生连绵不断的感觉，这样就可以将空间造形转化为时间节奏，实现时间节奏与空间造形的统一了。

另一种是类似组合法。西方画论认为，在一幅作品中，各个局部的相似程度有助于观者确定它们之间的亲密程度，各个局部越是在色彩、明亮度、运动速度、空间方向等方面相似，它们看上去就越统一。将这种观点运用到书法上来，就是说一件作品中错错落落地分布着许多粗或细、正或侧、大或小、枯或湿的造形元素，它们所处的空间位置虽然不同，但是如果在字体、造形或墨色上有一定的相似性，就会互相呼应，组成一个整体。这种组合方法我称之为类似组合法，它超出了上下左右字的局限，可以将角角落落、相隔遥望的造形元素组合起来，组合范围特别大，组合效果特别强。

总之，在强调空间造形的时候，利用梯度组合法就会营造出时间节奏的感觉；在强调时间节奏时，利用类似组合法，就会营造出空间造形的感觉。无论怎样，都能做到兼顾时间节奏与空间造形，使强调形式构成的书法在以时间节奏来表现音乐性，以空间造形来表现绘画性的同时，尽可能地将两种视觉形式结合起来，真正让书法成为时间与空间共生的艺术，音乐与绘

画兼容的艺术。

三、形式构成的创新有多少种可能

任何创新都是建立在传统基础之上的,因此要讲创新发展,首先要明确什么是传统,什么是传统书法的表现形式?这个问题如果不搞清楚,创新将是盲目的,无所适从的,而且因为不能与以往的发展相连接,所以是没有历史价值的。

东汉末年,蔡邕写下中国书法史上第一篇专业理论文章《九势》。它开门见山的第一句话就说:"夫书肇于自然,自然既立,阴阳生焉;阴阳既生,形势出焉。"书法艺术源于自然,表现自然。传统观念中的"自然"除了万事万物之外,也包括人,包括人的情感,因此古人对书法的定义一方面说"书者法象也"(张怀瓘《六体书论》),另一方面又说"书,心画也"(扬雄《法言》)。这种包括物我的自然靠什么来表现呢?靠阴阳,"一阴一阳之谓道","道法自然"。在传统文化中,阴和阳是高度抽象的符号,可以表现一切事物的存在方式和相互关系:天为阳,地为阴;男为阳,女为阴;动为阳,静为阴……具体到书法艺术,就是各种各样的相反相成的对比关系,在用笔上是轻和重,快和慢;在点画上是粗和细,方和圆;在结体上是大和小,正和侧;在章法上是疏和密,虚和实;在墨色上是浓和淡,干和湿……书法艺术无论是"法象"还是"心画",所有表现都是通过各种对比关系来完成的,因此蔡邕说"自然既立,阴阳生焉"。

然而,这样的对比关系很多,而且随着书法艺术的发展,不断衍生,一部"古质而今妍"的历史,其实就是对比关系的开发历史。如果将各种各样的对比关系加以归并的话,可以分为两大类型:一类是形,如粗细、方圆、大小、正侧等等,形就是空间的状态和位置;另一类是势,如轻重、快慢、离合、断续等等,势就是时间的运动和节奏。形和势是对各种对比关系的概括,因此蔡邕又说"阴阳既生,形势出焉"。归根到底,书法艺术的表现形式就是形和势。

蔡邕这段话言简意赅,阐明了书法艺术的内容与形式,作为经典,它影响深远,后来书法艺术的发展都是围绕着这个理论来展开的。明白这种传统和传统的表现形式,我们再来谈创新就有底气了,只要强调阴阳对比,强调形势变化,无论怎样创新都是健康的,有意义的。

也许有人会问:这样的表现形式古人实践了千百年,理论上条分缕析,创作上琳琅满目,已经做得非常完备和深入了,我们还是坚持这样的表现形式去创新,到底有多大的发展空间?这个问题很好。我们讲创新,在某种意义上说都是不得已的,都是面对现实困境的被动应对,当代书法的生态环境与古代发生了极大变化,这是严峻的挑战,同时也提供了新的发展空间。

古代书法是文本式的,作者大多是诗人文学家,作品大多写自己的诗文,为了让人了解文字内容,字形必须清晰可辨,书法的形式表现必须控制在一定的范围之内。这是一个局限,而且很大,因此古代书法虽然也讲对比关系和形势变化,但是无法充分展开。今天,书法家不是传统意义上的文人,书法作品写的也不是自己的诗文,创作时,比文字内容更加注重的是视觉效果。再就欣赏的角度来说,人们在室内挂一件书法作品,主要不是阅读,而是观看,是审美愉悦,当代书法的创作和欣赏已经逐渐从读的文本转变为看的图式了,视觉要求越来越高,这使得表现形式中各种对比关系和形势变化的限度得到了解放,可以进一步加以强调和夸张。图式化为书法创新提供了一个新的切入点。凭借这个切入点,我们完全有理由相信,当代书法可以在传统基础上取得突破性的进展。

明确了传统书法的表现形式,明确了当代书法在表现形式上可以更加夸张之后,我觉得

形式构成的创作观念有以下几种发展的可能性。

第一，加强势的表现。魏晋以后，书法艺术"以势为先"。具体方法可概括为三句口诀：一是在点画上讲"逆入回收"，所谓"回收"即上一笔画的收笔是下一笔画的开始，所谓"逆入"即下一笔画的起笔是上一笔画的继续，它强调笔画与笔画之间的连贯；二是在结体上讲"字无两头"，一个字只有一个头和一个尾，必须一气呵成；三是在章法上讲"一笔书"，通篇的第一笔到最后一笔，要前后相属，气脉不断。这三句口诀把整个书法创作变成一个连绵的时间展开的过程，在这个过程中，书法家可以通过提按顿挫、轻重快慢和离合断续等各种变化，来营造节奏感，使书法艺术带有音乐的感觉。但是在古代，因为要顾及文字的释读，所有变化都表现得比较含蓄，没有充分展开。而在今天，我们却可以将它们张扬出来，不必拘泥于每一笔怎么写，每个字怎么写，将它们全部纳入一个时间展开的过程之中，该长的长，该短的短，该轻该重……一切变化都根据整体需要，给予最充分和最合理的表现，营造出鲜明的节奏感甚至旋律感。

第二，加强形的表现。清代碑学兴起，康有为《广艺舟双楫》说"书为形学"，强调造形表现，开创了一个新的纪元。今天在形式构成的理念下，可以进一步强调造形表现，让每一笔的粗细方圆，每一字的大小正侧，多姿多彩，极尽变化。让各种对比关系相反相成地组合在一起，相得益彰，相映成辉。这样的表达方式不像时间节奏那样上下绵延，有一个历时的展开过程，而是将作品中所有的造形元素都冲突地抱合着，离异地纠缠着，不可分割地浑然一体，同时作用于观者的感官，因此视觉效果特别强烈。

第三，强调形势合一。书法艺术应当形势兼顾，片面强调一个方面而否定另一个方面都是错误的，都会极大地损害书法艺术的魅力。因此前面所谓强调势的表现和强调形的表现，其实都是在形式兼顾的基础上，就其侧重面而说的，因为有侧重，它们才会各有各的特点，风格区别很明显。接下来我们讲第三种可能性，强调形势合一，也就是将空间造形和时间节奏结合起来。古代书法中碑学强调空间造形，帖学强调时间节奏，因此空间造形与时间节奏的结合也可以说是碑帖结合。只不过前人的碑帖结合，因为空间造形和时间节奏的表现比较含蓄，反差不是那么大，所以可以用合二为一的方法来加以综合，这种综合是以减弱碑帖双方的特征来达到和谐与统一的，风格比较温和。而形式构成的碑帖结合，因为空间造形和时间节奏的表现比较夸张，反差很大，各自的个性都很强，很难合二为一，所以只好采用一分为二的并置方法。并置组合的好处是对比关系的数量多，对比反差的程度大，作品内涵丰富，视觉效果强烈。

第四，强调墨色变化，营造深度空间。孙过庭《书谱》说："带燥方润，将浓遂枯。"姜夔《续书谱》说："燥润相杂，以润取妍，以燥取险。"古人讲究墨色变化，重点在阴阳对比，浓墨激动热烈，淡墨安静娴雅，各有各的抒情表现。形式构成在强调墨色变化时，把它们的反差程度拉大，结果在原有表现的基础上，营造出了空间的深度感。浓墨凸显在前面，淡墨退隐到后面。即使浓淡笔画重叠在一起，也不会拥挤，因为有深度空间的间隔，还是很疏朗的。这种深度空间有三种价值：第一，可以加强疏密虚实的变化；第二，墨色的梯度变化反映了连续书写的过程，从浓到淡，从湿到干，可以强化书写的节奏感；第三，作品中所有的浓墨在一个空间层次上，所有的淡墨也在一个层次上，根据类似组合法，各自成为一种图形，图形与图形的组合，可以丰富作品的内涵，提高书法艺术的表现力。

第五，加强余白表现，营造黑白构成。古代书法是文本式的，偏重于点画和结体，偏重于笔墨部分的表现，对余白不太关注。现代书法强调观看，强调图式，从图式分析入手，笔墨是

正形,余白是负形,正形与负形同时作用于人们的感官,具有同等重要的审美价值,因此都要给予积极的关注和充分的表现。要想方设法打破字内余白、字距行距余白和周边余白的壁垒,让它们或大或小、或方或圆,组成一个图形,与笔墨相构成。让黑与白、正形与负形成为作品中最基本和最重要的阴阳对比。

第六,少字书创作。书法作品的幅式和风格要符合展示空间变化的要求,明代中后期,私家园林兴起,极大地促进了书法艺术发展,帖学到碑学的转变,很大程度上是被它推动的。今天,书法艺术的展示空间与明清时代截然不同,作品的幅式和风格也应当随之变化,与时俱进。在现代建筑的大型空间里,作品要在五米、十米之外,感动来去匆匆的过客,最好的形式就是少字书,而且是大幅少字书,因为它有扑面而来的感觉。少字书不是传统榜书,创作方法不是简单的小字放大,它特别讲究笔墨与余白的构成,强调空间造形,在不减少对比关系的基础上,尽量减少重复的造形元素,以最简练最概括和最夸张的方式表现出最强烈的视觉效果。

上面我根据自己的创作实践,讲了形式构成在创新上有六种发展的可能。这些可能性都强调对比关系和形势变化,因此都是传统的。但是它们在对比关系的数量上更加丰富,在对比关系的反差上更加强调,在形和势的变化上更加自由和夸张,因此它们的内涵更丰富,视觉效果更强烈,更加符合时代文化的特征。

五、论笔法的产生和发展

按：就创作特点来讲，强调章法，强调形式构成，那是"致广大"，强调点画表现，那是"尽精微"，"致广大而尽精微，极高明而道中庸"，两者必须兼顾。因此，介绍了形式构成以后，应当再谈谈点画书写的笔法问题。

要想写好字，就得讲究笔法，没有笔法的字是不入流的，是野狐禅。古人写字对笔法很重视，相关理论研究也很多，但是缺少系统。因此我想作一番梳理，来全面地谈谈它的产生和发展过程。

一、笔法的滥觞（从线条到点画）

书法的表现对象是汉字。汉字最初叫做"文"，象形字，象织纹之形，将织纹拍打在陶器上，具有美饰作用。因此"文"字的含义是双重的，既表示语言的记录符号，又表示美饰。结果，文字无论怎么发展，都十分强调书写的美观。

汉字的美饰主要表现在线条，殷商时代甲骨文是阴刻的，人们就在凹线内涂上朱砂或墨，有时甚至在同一片上涂以两色。董作宾先生认为，涂以朱墨，是为了装潢美观，和卜辞本身是没有什么关系的。殷人这样做，完全是出于对线条的美饰。这种现象在以后的青铜器上也有，如《栾书缶》等，在刻文的凹线内以金错嵌。郭沫若先生认为："凡此均于审美意识下所施之文饰也，其效用与花纹同。中国以文字为艺术品之习尚，当自此始。"涂以朱墨和以金错嵌没有改变线条的任何形式，只是丰富了它的色彩和质地，属于最原始的美饰方法。

东周以后，对线条的美饰除了错嵌之外，还开始采用新的方法，那就是鸟虫书。其代表作品有战国《楚王酓璋戈》《王子午鼎》《越王州句矛》和满城出土的汉铜壶铭文等。鸟虫书对线条的美饰主要有两个方面：一方面使线条的中段如虫（蛇的本字）一样回环盘曲，婀娜多姿；另一方面在线条的两端勾勒出鸟首的图形，有的甚至描画出完整的凤鸟形状。这种美饰效果比此前的填涂颜料和错金嵌银要高明许多，但是也没有改变线条形式，"随笔之制"属于"字体之外饰"（徐锴《说文系传》），线条基本上仍然是等粗的，即使个别鸟虫书的线条上附饰着块面，那也是用线条勾画出轮廓后填涂出来的。

力求美饰，却拘泥于等粗线条，不能突破，这与书契工具有关。战国时代的毛笔与现在不同，笔毛不是插在笔管内，而是均匀地围在笔杆的一端，用丝线缠住，而且笔锋很长，湖南长沙左家公山楚墓出土的毛笔，周径0.4厘米，锋长2.5厘米。这样细长的笔锋，中间又是空的，书写时只能用极小的笔尖部分，无法提按顿挫，写出来的只能是没有粗细变化的等粗的线条。

工具决定了美饰方法及其效果。

秦汉时代，毛笔的形制发生变化。秦有"蒙恬造笔"之说，汉代的居延毛笔将笔管析而为四，一端夹住笔头，外面用丝线缠住。它与战国毛笔相比，笔锋中间是实心的，有笔柱，而且笔锋较短，周径0.65厘米，锋长1.4厘米。这样的毛笔蓄墨多，便于发力，提按顿挫，能够表现出粗细方圆等各种点画形式，"唯笔软则奇怪生焉"。因此在秦汉简牍帛书中，美饰线条的方法发生根本变化，开始强调粗细方圆的不同造形，结果出现各种各样的点画，字体也从篆书演变为分书。

分书点画形式的突破，意味着用笔方法的改进。在这之前，甲骨文、金文和篆书的线条粗细一致，相对来说，用笔只是一种平面的纵横运动。而分书要表现粗细方圆的各种点画，必须把平面的纵横运动与上下提按和逆折绞转结合起来，产生各种变化，为笔法的产生作好了充分准备。

二、笔法的产生（从分书到楷书）

分书的横画起笔重按，形成蚕头，收笔重按后向右上挑出，形成雁尾。撇画的收笔重按后回锋，捺画的收笔重按后挑出，左右两边形同飞翼。这些华丽的修饰丰富了点画的造形变化，加强了艺术表现力，但是因为上一笔画的收笔与下一笔画的起笔不连贯，不流畅，影响了书写效率，有悖于汉字作为语言记录符号的实用功能。分书点画不能兼顾艺术和实用两方面要求，还不是一种完美的字体，还得进一步发展，发展的方向就是在原有基础上解决上下点画的笔势连贯。

一般来说，横画在收笔之后，下一点画的起笔都在它的左边和下边，为了连贯，它不能往右上挑出，必须往下按顿，向左回收。撇画如果要和下面的点画连贯，收笔时不能按顿，应当顺势挑出，成为上粗下细的形式。横画和竖画为了强调连贯，有时会带出笔势，形成勾、挑、趯等形式。总而言之，为了笔势连贯，分书点画不得不作出各种变化，并且由这些变化导致结体的变化。最后，分书演变为楷书。

楷书的点画不仅造形丰富，而且所有点画的起笔和收笔都连成一气，书写过程能够从纸面上的点画到空中的笔势，再从空中的笔势到纸面上的点画，保持连续不断。这一变化意义重大，从实用需要来看，提高了书写速度；从艺术角度来看，体现了时间的展开过程，书写者可以在连续书写的基础上，通过用笔的轻重快慢和提按顿挫，去追求节奏韵律，使书法艺术具有音乐的特征。

综上所述，汉字的美饰经过了四个阶段：填涂错嵌、附加图案、点画造形和在点画造形基础上的节奏变化。此时，汉字的美饰已经具备形和势的表现能力，具备了绘画的造形性和音乐的节奏感，具备了独立的审美价值，因此开始成为专门的研究对象，其研究结果便产生了笔法理论。

笔法理论是从楷书中总结出来的。楷书的点画基本上都是从左到右、从上到下书写的。横画从左至右，终点在字的右边，而下一笔的起笔必定在它的左边，因此横画与下一笔连续书写时，收笔处自然会出现一种与原先运动方向相反的趋势，即"回收"。承接这种趋势，下一笔是横画，就有一种与横画运动方向逆势的起笔；是竖画，就有一种与竖画运动方向逆势的起笔，即"逆入"。在书写过程中，毛笔有时按下去走在纸上，有时提起来走在空中，按和提都是渐上渐下的，收笔和起笔时的反方向运动都会在纸上留下一小段墨线。写楷书时表现得很短，常常被埋没在点画之内；写行书时则从点画中抽出，成为牵丝。分析这种现象，点画两端

的起笔和收笔是正反两个方向的运动和两段墨线的组合；点画中段的行笔是一个方向的运动，一段墨线。汉字的每一点画分解来看，都由这三个部分组成。根据这种现象，笔法理论的核心就是起笔、行笔和收笔三分说。《书法三昧》云："夫作字之要，下笔须沉着，虽一点一画之间，皆须三过其笔，方为法书。盖一点微如粟米，亦分三过向背俯仰之势。"笔法三分说的理论在唐代表现为种种比喻，褚遂良说起笔、收笔的提按顿挫要"如印印泥"；怀素说收笔时带出的笔势如"飞鸟出林"，起笔时逆入的笔势如"惊蛇入草"；颜真卿说线条的中段要像"屋漏痕"那样圆满浑厚。宋以后，三分说的理论被概括为几条口诀："欲右先左，欲下先上""无垂不缩，无往不收""逆入回收"和"中锋行笔"。这种口诀非常简明，但是容易造成误解，以为起笔的"逆入"与收笔的"回收"都不是笔势的表现，而是笔画的一部分，书写时为起笔而"逆入"，为收笔而"回收"，忽视了笔势连贯，使得写出来的笔画相互之间没有关系，如同积薪。为了避免这种毛病，董其昌的《画禅室随笔》特别强调说："米海岳书'无垂不缩，无往不收'，此八字真言，无等等咒也。然须结字得势。"

三、笔法的发展（从帖学到碑学）

按照三分法的理论来写字，起笔逆入，按顿之后，调正笔锋，中段行笔流畅快捷，结束时下顿，回顶作收。这样写出来的点画有三个特征：一是注重两端的表现，提按顿挫，粗细方圆，造形丰富；二是注重牵丝的表现，上下映带，回环往复，断连藏露，变化细腻而且生动；三是中段因为中锋快速行笔，所以特别流畅劲挺。

这样的点画又决定了结体和章法的特征。起笔逆入，其实是上一点画的继续，收笔回锋，其实是下一点画的开始，逆入和回收保证了点画的上下连绵，但同时也限制点画的开张。尤其是横画在强调上下连接时，限制了横势的展开，影响到结体，造形偏向纵长；影响到章法，字与字之间笔势映带，气脉不断，特别强调"一笔书"。

点画、结体和章法相统一，形成所谓的帖学风格。它细腻流畅，潇洒飘逸，强调韵味，强调时间节奏，特别适宜抄写诗文手札。阮元《北碑南帖论》说："短笺长卷，意态挥洒，则帖擅其长。"《南北书派论》说："南派乃江左风流，疏放妍妙，长于启牍。"

宋代开始出现立轴，书法作品的幅式逐渐增大，字也越写越大，帖学笔法面临危机。具体表现是：帖学强调点画两端的表现，中段运笔比较简单，顺势一掠，写出来的线条两边光挺，墨色匀称，劲挺流畅，这种方法写小字可以，用来写大字，点画的中段拉长后就显得缺少变化，单薄空怯。面对这种危机，黄庭坚第一个出来应对，他认为"字中无笔，如禅句中无眼"，"用笔不知擒纵，故字中无笔耳"。他写字强调用笔的擒纵，也就是在点画中段增加上下提按的动作，使其出现粗细起伏的变化，产生厚实跌宕的效果。

明以后，书法作品进入各种园林和建筑的墙面，出现中堂、楹联、匾额等幅式，作品更大，字形更大，点画更长，帖学笔法的空怯毛病更加突出。于是到清代，书法家将取法眼光从晋唐以后的法帖转向汉魏六朝的碑版，在广泛临摹的同时，特别关注用笔方法。郑簠捌管作御敌状，刘墉"使笔如舞滚龙，左右盘辟，管随指转"，黄乙生则有"始乾终艮说"等等，相关研究超过以往任何一个时代。这其中，成就最著的是邓石如。他于碑版用功极深，书写时根据刻印中刀锋顶着石面朝前进的道理，把笔管朝笔画运动的相反方向倾斜，使笔锋顶着纸面逆行，创造出一种新的用笔方法。这种方法在包世臣的《艺舟双楫》中得到比较完整的阐述。

包世臣说："用笔之法，见于画之两端。而古人雄浑恣肆，令人断不可企及者，则在画之中

截。盖两端出入操纵之故，尚有迹象可寻，其中截之所以丰而不怯、实而不空者，非骨势洞达，不能幸致。"（《艺舟双楫》）他认为帖学偏重于起笔和收笔的映带回环之势，中间一掠而过，劲挺光滑有余而苍茫蕴藉不足。写大字要改变这种状况，中段必须中锋而且留得住。他说："余见六朝碑拓，行处皆留，留处皆行。凡横直平过之处，行处也，古人必逐步顿挫，不使率然径去，是行处皆留也。"他觉得邓石如做到了这一点，"中截无不圆满遒丽"。而做到的关键在于用笔取逆势，"盖笔向左迤后稍偃，是笔尖着纸即逆，而毫不得不平铺于纸上矣……锋既着纸，即宜转换。于画下行者，管转向上；画上行者，管转向下；画左行者，管转向右"，不管怎样，笔管的倾侧方向与笔画书写的运动方向正好相反，始终逆锋顶着纸面运行。这样的用笔有几方面效果：第一，笔毫"平铺纸上，四面圆足"，能写出浑厚的线条；第二，万毫齐力，垂直作用于纸面，能力透纸背，入木三分，墨色沉着深邃有注入之感，不像笔肚拖出来的那样轻薄；第三，笔锋顶着纸面走，书写时前面如有物拒之，竭力与争，手不期颤而颤，就会"行处皆留，留处皆行"，就会自然的"逐步顿挫"，同时使一些辅毫逸出，造成线条两边的毛糙形状。总之，逆锋顶着纸面书写能克服线条中段的空怯毛病，产生浑厚苍茫的金石气。

包世臣的理论明确指出了碑版书法的用笔方法。对碑学发展影响极大。康有为在《广艺舟双楫》中说："国朝多言金石，寡论书者。惟泾县包氏，铷之扬之。"又说："泾县包氏以精敏之资，当金石之盛，传完白之法，独得蕴奥，大启必藏，著为《安吴论书》，表新碑，宣笔法，于是此学如日中天。"

碑学用笔与帖学用笔截然不同，点画两端的变化不明显，点画中段提按顿挫，跌宕舒展，尤其是横画"笔势甚长"，使得结体造形也横向开张，宽博恢宏。用这样的点画和结体构筑起来的章法，因为点画两端变化少了，牵丝映带少了，不强调笔势连接，所以只能强调字与字之间的体势，让每个字通过大小正侧变化来建立起顾盼呼应的整体关系，章法上强调参差组合的空间关系。

点画结体和章法相统一，结果产生所谓的碑学书风。它浑厚豪放开张奇肆，强调气势，强调空间造形，特别适宜写榜书和大字作品，具有较强的视觉效果。阮元《北碑南帖论》说："界格方严，法书深刻，则碑据其胜。"

四、笔法的衍生（从碑帖结合到形式构成）

帖学强调两端，碑学强调中段；帖学强调纵向的连绵映带，碑学强调横向的跌宕舒展。两种用笔方法分别以历代法帖和碑版为基础，以帖学和碑学的理论为支撑，各自形成了一套完整的创作方法和风格面貌。因此，笔法理论在帖学和碑学之外，很难再有新的突破，清以后的书法家基本上都是根据自己的理解和爱好，选择一种笔法理论去进行创作的。整个二十世纪的书法，无论是碑帖结合还是强调形式构成，在笔法上也没有什么创新，只不过在对帖学和碑学笔法的运用上有所发展，不再像古人那样追求一种笔法的极致，而是追求两种笔法的综合和对比。碑帖结合采用的是合二为一，强调综合；形式构成采用的是一分为二，强调的是对比。

碑帖结合的代表人物是沈曾植，碑帖结合用沈曾植的话来说就是"古今杂形，异体同势"，对传统书法兼收并蓄，融会贯通。为此，他在用笔上推崇两种说法：一是米芾说的"善书者只得一笔，我独有四面"，"四面"之说强调起笔和收笔时的提按顿挫和开阖变化，注重点画起讫处的回环往复和牵丝映带，属于帖学笔法；二是推崇包世臣说的"中画圆满"之说，并且认为

"逆锋行笔颇可玩",强调点画中段的圆满厚重与逆锋行笔,都属于碑学笔法。

沈曾植的用笔方法既重视两端,又强调中段,因此他对"始艮终乾说"有所推衍:"安吴释黄小仲'始艮终乾'之说至精,小仲不肯尽其说,此语遂为书家一淆疑公案。仆于《药石论》得十六字焉,曰:'一点一画,意态纵横,偃亚中间,绰有余裕。'"所谓的"一点一画,意态纵横",指用笔要上下左右四面出锋,使点画与点画之间有所顾盼;所谓的"偃亚中间,绰有余裕",指中段要逆锋提按着行笔,使线条中画圆满。沈曾植认为他的十六字阐述"谓此语成安吴义也可,谓破安吴义亦无不可",其实,这是对包世臣释黄小仲"始艮终乾说"的进一步发挥,是碑帖结合用笔方法的第一次明确表示。

沈曾植将碑学用笔和帖学用笔合二为一,两端帖学,中段碑学,具体反映在他作品的点画上,中段生涩厚重,跌宕舒展,两端的起笔和收笔不作裹束状,露锋较多,一方面表现承上启下的连贯,另一方面表现灵动和姿媚,与中段的生涩厚重形成对比。这样的点画既有法帖韵味,又有碑版气势,是前无古人的综合。

沈曾植碑帖结合的用笔,中段跌宕舒展,造成字形宽博开张,注重横势,减弱了字与字之间的纵向连贯。为了使不相连属的单字能够顾盼呼应,浑然一体,他打破每个字的结体平衡,使它们左右倾侧,不得不依靠上下左右字的配合来寻求平衡,同时,强化点画的粗细长短、结体的正侧大小等各种造形对比,通过它们之间对立统一的内在联系,将独立的单字联系起来。这种处理方法引导人们对书法艺术中各种对比关系的重视、理解和追求,墨色的枯湿浓淡、点画的粗细长短、结体的正侧大小、章法的疏密虚实,把一组组对比关系发掘出来,并给予充分表现,结果自然而然地导致了对形式构成的研究和表现。形式构成是书法艺术发展到碑帖结合之后的内在需要,是近二十年来书法创新的一个重要方面。

形式构成的核心是对比关系,它认为一切点画的造形价值最终取决于整体效果,没有绝对的好坏标准,中锋是美的,偏锋侧锋,甚至破笔、散锋也可以是美的,美产生于整体关系的正确。从整体关系出发,它进一步认为点画不应当强调一种模式,哪怕是"屋漏痕""锥划沙"的极致,用笔方法也不应该是帖学、碑学或碑帖结合的一种形式,而应当强调各种形式的对比,通过它们之间的矛盾冲突与和谐统一,产生相辅相成与相映成辉的效果。

这样的用笔方法将碑帖结合的合二为一解构成一分为二,避免了在结合过程中双方因彼此适应所造成的特征损耗,最大限度地发挥出各自特征。厚重的任其厚重,轻灵的任其轻灵,流畅的、生涩的、连绵的、摇曳的,各作各的表现。在充分展示个性的同时,反衬出对方的特征,最后共同营造出变化多端和夸张强烈的视觉效果。今天,书法艺术正在从"读的文本"转变为"看的图式",进入展厅,进入家庭,进入宾馆会所,进入一切公共空间。伴随这个过程,书法艺术越来越强调作品的视觉效果,而形式构成的用笔方法,正好适应了这样的发展需要,因此,它虽然目前还处在探索阶段,但前途未可限量。